글자란 사상이나 뜻을 전달하는 도구입니다. 그러므로 읽는 사람이 피로감을 느끼지 않게 글자가 디자인되어야 합니다. 글자를 하나하나 쓴다는 것은 예술이 아닙니다. 그래서 나는 '글씨를 쓴다'고 말하지 않고, '자형 설계를 한다'고 말하기를 좋아합니다.

최정호, 《꾸밈》 11호 인터뷰 가운데

이 책은 한국출판문화산업진흥원의 2014년 '우수 출판콘텐츠 제작 지원' 사업 당선작입니다.

한글 디자이너 최정호

2014년 12월 3일 초판 발행 **❶** 2020년 10월 16일 3쇄 발행 **❶ 지은이** 안상수 노은유
발행인 안미르 **❶ 주간** 문지숙 **❶ 편집** 민구홍 **❶ 편집 도움** 최민자 **❶ 영업관리** 한창숙
커뮤니케이션 김나영 **❶ 디자인** 제너럴그래픽스 **❶ 인쇄 · 제책** 한영문화사
펴낸곳 (주)안그라픽스 우10881 경기도 파주시 회동길 125-15
전화 031.955.7766(편집) │ 031.955.7755(고객서비스) **❶ 팩스** 031.955.7744(편집)
이메일 agdesign@ag.co.kr **❶ 웹사이트** www.agbook.co.kr **❶ 등록번호** 제2-236(1975.7.7)

이 도서의 국립중앙도서관 출판예정도서목록(CIP)은 서지정보유통지원시스템 홈페이지(seoji.nl.go.kr)와
국가자료공동목록시스템(nl.go.kr/kolisnet)에서 이용하실 수 있습니다.
CIP제어번호: CIP2014033377

ISBN 978.89.7059.774.4 (93600)

한글 디자이너 최정호

안상수 노은유 지음

안그라픽스

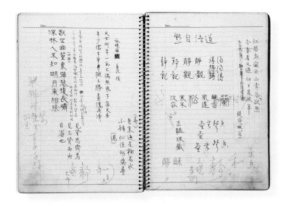

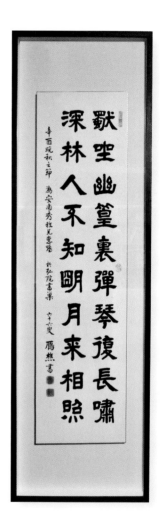

우리 집 벽에 최정호 선생이 쓴 글씨가 걸려 있었다.
왕유(王維)의 시, 반듯한 글씨…….
나는 이 글씨를 '파티(PaTI)'로 옮겨놓았다.

獨坐幽篁裏(홀로 깊은 대숲에 앉아서)
彈琴復長嘯(거문고 뜯고 노래 부르네)
深林人不知(숲이 깊어 사람은 알 리 없는데)
明月來相照(밝은 달빛만 비추이네)

왕유(王維), 「죽리관(竹里館)」

노은유 박사가 복사해온 그분의 노트에서
그 글씨의 초안을 발견한 순간,
서른 해가 거꾸로 돌아갔다.
그리웠다.

기억을 모아 이 글을 쓴다.

2014년 봄
안상수

최정호. 학교에서 선생님들과 한글꼴연구회 선배들에게 몇 번이고 들었던
이름이었다. 대학교 4학년 때 디자이너들이 즐겨 쓰는 글꼴을 조사했는데, 그때
다수가 SM글꼴을 언급했다. 그리고 그 이유로 최정호 선생님의 원도(原圖)를
바탕으로 했기 때문에 완성도가 높다고 입을 모았다. 글꼴디자이너로 일을
시작했을 때도 명조체, 고딕체의 오묘한 선을 마주할 때마다 최정호 선생님이
그린 원도에 대한 궁금증이 깊어졌다. 하지만 그에 관한 기록이 거의 없었다.

　　　　2010년 12월경 논문 학기를 코앞에 두고 있었을 때 지도 교수인 안상수
선생님께서 박사 논문 주제를 최정호 선생님으로 하면 어떻겠냐고 제안하셨다.
하지만 섣불리 마음을 먹기가 쉽지 않았다. 그 때 마침 애플(Apple)로부터
아이오에스(iOS)에 쓸 만한 한글 글꼴을 추천해달라는 연락을 받고, 관련
보고서를 안 선생님과 함께 작성하는 임무를 맡게 되었다. 그 과정에서 기존의
애플고딕, 애플명조를 누가 개발했는지 추적하다가 전 신명시스템즈 대표
김민수 사장에게 놀라운 증언을 들을 수 있었다. 김민수 사장이 애플의 첫 국내
유통을 맡았던 엘렉스컴퓨터를 위해 신명글꼴을 '애플고딕' '애플명조'라 이름
붙여서 탑재해주었다는 것이다. 또한, 그것이 바로 오늘날의 SM글꼴인데 이는
최정호 선생님의 원도를 바탕으로 만든 것이라 했다. 결국 애플의 첫 한글꼴도

최정호 선생님의 손에서 시작된 것이었다. 이렇듯 내가 무슨 일을 하건 그 끝에 최정호라는 인물이 버티고 있었다. 이제는 피해갈 수는 없겠다는 생각으로 그에 대해 조사하기 시작했다.

하지만 원도활자시대의 원도와 그 설계자에 대한 기록은 많지 않을뿐더러 자료에 따라 내용이 달라서 사실 여부를 확인하기가 쉽지 않았다. 수백 년 된 자료는 귀하다고 여겨서 보관하고 정리한 것이 많은 반면 불과 십수 년 전의 자료는 쉽게 버려지고 잊힌 것이 많았다. 국내 자료만으로는 한계가 있었기에 작은 실마리라도 찾기 위해 한국과 일본을 오가며 최정호 선생님의 원도를 찾았다. 다행히 어려움에 부딪힐 때마다 도움을 주는 이들이 나타났고, 소문으로만 듣던 최정호 선생님의 원도를 눈앞에서 보는 영광을 누릴 수 있었다.

이 책은 최정호 선생님의 생전 인터뷰 및 기고문, 가족의 증언 등을 바탕으로 그의 생애에 대해 글을 쓰고, 원도에 대한 분석을 덧붙였다. 그의 삶을 찬찬히 되짚는 과정을 통해 나는 내가 앞으로 걸어가야 할 길에 대한 중요한 단서를 곳곳에서 찾을 수 있었다. 이 책을 시작으로 그가 남긴 유산을 정리하며 그가 미처 하지 못한 많은 이야기를 더 찾아내고 싶다.

2014년 봄
노은유

기본 용어

- 글꼴: 이 책에서 '글꼴'은 반복, 대량생산을 위해 제작된 공통적인 성격을 갖춘 글자의 양식을 말한다. 사람들이 입말로 가장 많이 쓰고 우리말 용어이기 때문에 사용했다. 그 밖에 글꼴과 비슷한 뜻을 지니는 여러 용어가 있는데 '서체'와 '글자체'는 궁체, 한석봉체와 같은 손글씨까지 포함하므로 이 책에서 의도하는 것보다 넓은 범위이다. '글자꼴'은 글자의 세부 형태를 가리킬 때 사용했다.
- 활자체, 사진식자체, 디지털폰트: '활자체'는 나무활자, 주조활자와 같이 손으로 잡을 수 있는 재료로 만들어진 글꼴을 말한다. '사진식자체'는 사진식자판 인쇄를 위해 유리판으로 만들어진 글꼴을 말한다. '디지털폰트'는 점이나 윤곽선의 디지털 정보로 기록한 글꼴을 말한다. 오늘날 디지털폰트를 '디지털 활자'라고도 부르지만 이 글은 활자, 사진식자와 가상의 데이터로 된 디지털폰트의 명확한 매체 구분이 필요하기 때문에 각 경우에 맞게 사용했다. 한편 활자체가 인서체(印書體)의 의미로 쓸 때가 있는데 이 경우에도 혼동을 피하기 위해 '손글씨의 영향에서 벗어나 인쇄용으로 정제된 글자'라고 풀어서 설명했다.
- 원도(original drawing, 原圖): 모사 또는 복제의 바탕이 되는 그림.

한글꼴 분류

- 글꼴 계열(系列, style): 글꼴 계열은 서로 관련이 있거나 유사한 점이 있어서 한 갈래로 이어지는 무리이다. 줄기의 형태와 굵기에 따라 나눌 수 있다.
- 글꼴 계보(系譜, lineage): 글꼴 계보는 혈연 관계나 학풍, 사조 따위가 계승되어 온 것이다. 예를 들어 최정호 계보를 이은 글꼴은 '동아출판사체, 샤켄 사진식자체, 모리사와 사진식자체, 최정호체, SM체'로 이어진다.

한글꼴 모임 구조

- 낱글자: 낱글자는 하나의 소리마디를 나타내는 낱낱의 글자이다. 예를 들어 '가, 나, 다…'로 나뉘는 한글꼴의 조각 단위이다. 가로모임꼴, 세로모임꼴, 섞임모임꼴 등 구조에 따라 나눌 수 있다.
- 쪽자: 쪽자는 닿소리 글자인 닿자(ㄱ, ㄴ, ㄷ …)와 홀소리 글자인 홀자(ㅏ, ㅑ, ㅓ, ㅕ …)로 나뉘는 한글꼴의 조각 단위이다. 쪽자가 모이면 비로소 하나의 낱글자를 이룬다. 닿자 가운데 첫소리로 오는 것을 첫닿자, 끝소리로 오는 것을 받침으로 나눌 수 있다.

형태별 글꼴 계열

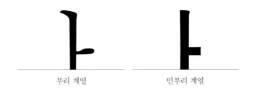

부리 계열　　　　　　민부리 계열

굵기별 글꼴 계열

가는 부리 계열　　중간 부리 계열　　굵은 부리 계열　　돋보임 부리 계열

민글자

받침글자

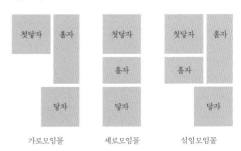

가로모임꼴　　　　　세로모임꼴　　　　　섞임모임꼴

한글꼴 부분 명칭

- **가로줄기**: 쪽자를 이루는 가로로 된 줄기.
- **세로줄기**: 쪽자를 이루는 세로로 된 줄기.
- **보**: 홀자를 이루는 가로줄기.
- **기둥**: 홀자를 이루는 세로줄기.
- **곁줄기**: 홀자의 기둥에 붙은 짧은 줄기.
- **겹침**: 곁줄기 가운데 두 기둥 사이에 붙은 것.
- **이음줄기**: 가로줄기 가운데 다음 쪽자로 이어지기 위해 휘어진 줄기.
- **첫줄기**: 'ㅊ, ㅎ'의 맨 처음 줄기를 말하며 세로로 되어 있을 때에는 '꼭지'라고도 부른다.
- **덧줄기**: 'ㄱ, ㄷ'에서 'ㅋ, ㅌ'으로 덧붙인 줄기.
- **꺾임**: 줄기의 방향이 바뀔 때 모나게 꺾이는 부분.
- **굴림**: 줄기의 방향이 바뀔 때 둥글게 꺾이는 부분.
- **삐침**: 오른쪽 위에서 왼쪽 아래로 비스듬하게 내려가는 줄기.
- **내림**: 왼쪽 위에서 오른쪽 아래로 비스듬하게 내려가는 줄기.
- **맺음**: 줄기가 마무리되는 부분.
- **귀**: 가로줄기와 세로줄기가 만날 때 가로줄기의 맺음이 튀어나온 부분.
- **돌기**: 줄기의 첫 부분, 맺음 부분, 꺾임 부분 등에 미세하게 튀어나온 부분.
- **부리**: 기둥의 시작 부분에 새의 부리와 같이 튀어나온 큰 돌기.
- **상투**: 'ㅇ, ㅎ'의 둥근줄기 시작 부분에 돌출된 부분.
- **속공간**: 글자줄기에 둘러싸인 공간. 'ㅁ, ㅇ'과 같이 닫힌 속공간과 'ㄴ, ㄷ'과 같이 열린 속공간이 있다.

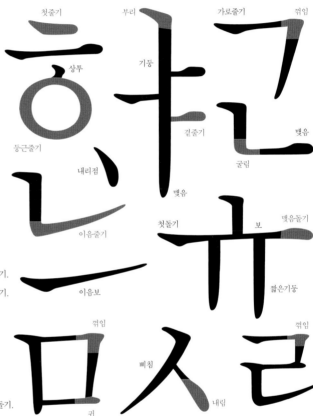

꺾임ㅈ 갈래ㅈ

조선 세종 25년(1443) 한글이 탄생한 이후 570여 년이 흘러 활지에서 사진식자를
거쳐 디지털폰트에 이르기까지 인쇄 기술은 많은 변화를 겪었다. 그 변화 속에서
한글꼴은 조선 여인과 백성을 비롯해 많은 문인과 장인의 솜씨를 거쳐 오늘날
글꼴디자이너의 손에 이르렀다.

　　옛활자시대(1443-1863)의 한글꼴은 한글이 창제된 지 3년 만에
목판본으로 간행된『훈민정음 해례본(訓民正音 解例本)』에서 그 모습을 처음으로
드러냈다. 가로줄기는 수평으로, 세로줄기는 수직으로 뻗어 일정한 굵기를
유지하고, 쪽자 하나하나가 정원, 정사각형에 가까운 기하학적인 형태였다. 함께 쓴
한자는 유려한 해행서체인데, 한글이 기하학적인 형태를 유지한 것에는 한글꼴의
원형을 제대로 보이고자 한 세종의 뜻이 담겨 있다. 그 뒤 많은 이의 붓끝에서
개성 있는 형태와 새로운 균형이 태어났다. 또한, 공인들이 이를 솜씨 있게 조각해
목판을 만들거나 놋쇠, 무쇠, 나무 등 다양한 재료를 활용해서 활자를 만들었다.
당시 대표적인 한글꼴로는 기하학적인 형태의 훈민정음체, 붓의 운필이 반영된
오륜행실도체와 옥원중회연체, 조각할 때의 특징이 살아있는 방각본체 등을
꼽을 수 있다.

　　새활자시대(1864-1949)의 한글꼴은 19세기 말 선교사들이 종교 활동을
목적으로 만든 성경 속의 활자가 그 시작이다. 서양의 근대식 활판 인쇄술을 통해
만드는 새활자는 특정 글씨를 글자본(字本)으로 두고 활자조각가가 씨글자(種字)를
만들었다. 씨글자는 복제와 전사의 기본이 되는 글자로, 실제 활자 크기에 맞추어
도장을 파듯이 조각했다. 여기에 '전태법(電胎法)'으로 전기분해를 통해 구리 또는
아연을 입혀 음각으로 된 자모를 만들고 납을 끓여 부어 넣으면 활자를 주조할 수
있었다. 새활자시대 초기에는 국내 선교 활동이 자유롭지 않았기에 일본과 만주
일대에서 활자 제작이 이루어졌다. 1886년 조불수호통상조약을 체결한 뒤 국내에도

한글꼴 시대 변천

엣활자시대
1443-1863

『훈민정음 해례본』, 1446
한글 창제의 방법과 의의를 담은 책.
가로 세로줄기가 수평 수직인 기하학적인
형태의 목판체이다. 나무새김본.

『오륜행실도』, 1797
효자, 충신, 열녀에 대해 그림을 그리고
한글로 설명한 책. 정갈한 한글 해서체의
모습이다. 나무활자본.

『옥원중회연』, 1800 경
한글 장편소설. 조선시대의 아름다운 궁체로
손꼽히는 단아하고 유려한 서체이다. 필사본.

새활자시대
1864-1949

『성경직해』, 1892
가톨릭 교회의 성경의 한글 번역본이다.
최지혁의 글자본으로 만든 한글 최초의
새활자체이다. 납활자본.

원도활자시대
1950-1980 후반

모리사와 중명조 원도, 1972
최정호가 모리사와 사진식자기를 위해 만든
한글 중명조체 원도이다.
뒤에 SM신신명조의 바탕이 되었다.

디지털폰트시대
1980 후반-

세활자가 본격적으로 들어오게 되었고 박경서 같은 활자조각가가 나타났다.
새활자시대의 대표적인 한글꼴로는 붓의 운필이 반영된 최지혁체, 성서체, 한성체와
이전보다 인쇄용으로 정제된 형태의 조선어독본체, 한자명조 계열을 이어받은
이원모체, 그리고 박경서체 등이 있다.

　　　원도활자시대(1950–1980 후반)는 한국전쟁이 끝나고 1954년
국제연합한국재건단 운크라(UNKRA, United Nations Korean Reconstruction
Agency)와 유네스코(UNESCO)의 원조로, 1884년 미국의 벤턴(Linn Boyd
Benton)이 발명한 벤턴자모조각기(Benton Matrix Cutting Machine)가 국내에
들어오면서 시작되었다. 이전까지 손조각으로 오랜 시간에 걸쳐 만들어졌던
활자 자모를 기계로 조각할 수 있게 된 것이다. 고속으로 회전하는 바늘을 탑재한
자모조각기는 활자의 크기를 확대하거나 축소할 수 있었고, 작은 크기의 활자도
정밀하게 만들 수 있었다. 그러나 단순히 기술의 발달만으로는 원도활자시대를
이끌 수 없었다. 애초에 원도(原圖)를 설계할 이가 없다면 좋은 활자를 만들어낼
수 없었기 때문이다. 원도는 종이 위에 그린 활자의 원형이 되는 설계도이다.
자모조각기가 정밀한 만큼 원도 만들기는 더욱 쉽지 않았다. 이때부터 활자의
완성도는 씨글자를 조각하는 이에서 원도를 설계하는 이가 중요한 시대가 열렸다.

　　　이때 등장한 이가 바로 최정호, 최정순(崔貞淳, 1917–)과 같은
원도설계가이다. 1954년 최정순은 국정교과서용 활자를 만들기 위한 원도를 그린
뒤 신문사의 활자를 주로 설계했다. 최정호는 1955년부터 동아출판사를 위한
원도개발을 시작했고, 활자체부터 사진식자체에 이르기까지 수십 종이 넘는
원도를 그렸다.

　　　이후 1980년대 후반 디지털폰트시대로 이행하는 과정에서 다수의 글꼴이
최정호의 사진식자체를 바탕으로 디지털화가 진행되었다. 그의 원도를 바탕으로

했다는 이야기는 곧 품질이 좋은 글꼴이라는 뜻과도 같았다. 오늘날 디지털폰트는 최정호가 그린 원도에서 시작된 것이다. 이런 관점에서 그는 '한글 디자이너 1세대'라 부를 수 있다.

　　하지만 당시의 제작 정황에 대한 자세한 기록이 없다. 그렇게 글꼴디자인 업계에서 그의 이야기는 희미한 전설로 존재해왔다. 2014년, 그가 떠난 지 27년이 흐른 지금이라도 오늘날 한글꼴의 뿌리를 찾기 위해서 최정호가 만든 수십 종의 한글꼴에 대한 이야기를 풀어보고자 한다.

최정호의 삶

최정호의 한글꼴

나의 경험, 나의 시도

최정호의 삶

1부는 최정호가 태어나서부터 세상을 떠난 뒤까지의 이야기이다.
가족의 증언과 생전 인터뷰 및 기고문을 바탕으로 필자들의 경험을
덧붙여 엮었다. 소년기, 일본 수학기, 인쇄업 종사기, 원도 제작기,
말년기로 이어지는 그의 삶 속에서 한글 원도설계가로서 묵묵히
한 길을 걸었던 흔적을 따라가본다.

『최정호의 삶』의 본문은 최정호 샤켄 중명조의 계보를 이은 SM3중명조로 조판했습니다.

보통학교의 명필

최정호. 전주(완산) 최 씨. 正(바를 정), 浩(넓을 호). 그의 호는 '안초(雁樵)'이다.
雁(기러기 안), 樵(나무꾼 초). 땔나무를 한 짐 해서 받쳐놓고 하늘의 기러기
떼를 물끄러미 바라보는 한가한 나무꾼을 떠올리게 한다. 최정호는 1916년
초겨울인 11월 30일, 은행원인 아버지의 근무지였던 황해도 해주에서
태어났다. 본가는 충청북도 추풍령이다. 전근하는 아버지를 따라 서울로 온 뒤
서울교동공립보통학교에 입학했다. 최정호는 어려서부터 한 번 눈여겨본 것은
보지 않고도 똑같이 그렸다. 다섯 살 때 언젠가 본 기차를 기억만으로 똑같이 그려서
주위 사람을 놀라게 했다. 또 공부보다는 글씨 쓰기를 더 잘했다. 그의 아버지는
매일 아침 출근길에 글자 일곱 자를 써서 건네주고는 퇴근한 뒤 검사를 했다. 어린
최정호는 처음에는 마지못해 붓을 들었지만, 어느 날부터 재미가 붙어 스스로
더 많은 숙제를 청하게 되었다.

　　　보통학교 2학년 시절에는 이런 일이 있었다. 여름 방학을 마치고 학교에
간 날, 글씨 쓰기 숙제를 검사하던 담임선생이 다짜고짜 최정호의 따귀를 때렸다.
숙제를 부모가 대신 써주었으리라 짐작한 것이다. 최정호 글씨는 친구들과 비교할
수 없을 정도로 뛰어났다. 당연히 담임선생이 오인할 수 밖에 없었다. 다른 방법이
없었다. 결국 최정호는 담임선생과 반 친구들이 보는 앞에서 직접 글씨를 써 보여
오해를 풀었다. 그는 늘 호기심이 많은 학생이었고 한 번 빠져들면 오랫동안 생각에
잠겨 시간 가는 줄 몰랐다. 등굣길에 있는 시계방, 라디오방, 도장방을 구경하는 것이
큰 즐거움이었다. 시계공이 시계를 분해하고 고치는 것이 재미있어 수리가 다 끝날
때까지 보고 또 보다가 지각을 해 담임선생에게 자주 꾸중을 들었다. 필기장에는
글씨보다 '허풍선'이나 '신바람' 같은 만화 그림으로 가득했다. 진학 상담을 하며
담임선생이 "정호가 상급 학교에 가면 조선 천지에 못 갈 사람이 없을 것이다."라
해서 아버지에게 피가 맺히도록 종아리를 맞았다.

하지만 특유의 집중력을 발휘해 공부에 매진해 경성제일공립고등보통학교
(오늘날의 경기중·고등학교)에 입학한 것은 물론 휘문고등보통학교,
중앙고등보통학교에까지 합격했다. 경성제일공립고등보통학교는 당시 최고의
학교였다. 최정호는 평소 교과서 밖의 학식, 상식, 기술 등 여러 방면으로 뛰어났다.
신문물과 별난 것을 좋아하는 성정은 철들어가며 글씨 새기기와 시계, 라디오,
축음기 등을 분해하고 재조립하는 것으로 이어졌다. 이렇듯 유별난 호기심으로
지각대장이자 명필로 이름을 날리며 당대 엘리트의 길을 걸었던 최정호의 어린
시절은 훗날 한글 원도설계가로 활약하는 데 든든한 발판이 되었다.

청년 최정호.

최정호 연표

소년기 1916-1934	1916년	1세	11월 30일	황해도 해주에서 태어남.
	1919년	4세		3·1운동이 일어남.
	1923년	8세	9월	서울교동공립보통학교에 입학함.
	1929년	14세		경성제일고등보통학교에 입학함.

일본 수학기 1934-1939	1934년	19세		일본으로 유학길을 떠남.
				도쿄 아사쿠사 와카이화판연구소에서 사숙함.
				도쿄 요도바시미술학원에서 데생과 크로키를 배움.
				인쇄소 고쿠라, 호분칸에서 일함.
	1935년	20세		잠시 귀국해 김위조와 결혼함.
				도쿄 오시마인쇄사 화판 과장으로 일함.
	1936년	21세	10월	도쿄 아사쿠사에서 도안 화판업을 시작함.
	1937년	22세		중일전쟁이 일어남.

인쇄업 종사기 1939-1954	1939년	24세		대구로 귀국함.
			4월	경상북도 대구부청 내무과 예산계에서 일함.
				대구 대봉동에 삼협프린트사를 개업함.
	1945년	30세		조선이 해방됨.
	1947년	32세	3월	서울로 이주해 종로구 명륜동에 삼협프린트사를 개업함.
	1948년	33세		대한민국 정부가 수립됨.
	1949년	34세	5월	서울 중구 초동에 삼협인쇄소를 개업함.
	1950년	35세		한국전쟁이 일어남.
				동생 최남호가 납북됨.
				대구로 피난함.
	1951년	36세		부인 김위조가 사망함.
	1952년	37세		처남 김일기가 사망함.
				아버지 최종훈이 사망함.
				대구 공평동에 인쇄소를 개업함.
	1953년	38세		인쇄소를 접고 제호 쓰기와 도안 일을 계속함.

납활자 원도 제작기 1955-1970	1955년	40세		서울로 이주해 서대문 동아출판사에서 활자 개발에 착수함.
	1957년	42세		동아출판사체를 완성함.
	1958년	43세		삼화인쇄체를 완성함.
	1961년	46세	5월 16일	군사정변이 일어남. 을지로 입구에 개인 사무실을 냄.
				일본 모리사와에 삼화인쇄 원도를 전해 모리사와 세명조가 제작됨.

사진식자 원도 제작기 1962-1979	1962년	47세		서울 종로구 내수동에 최정호활자서체연구소를 개업함.
				일본 모리사와 한글 원도 제작에 착수 추정. (최민자 증언)
	1963년	48세	12월 17일	대한민국 면려포장을 수상함.
	1966년	51세		서대문 수표동 모리사와 한국 대리점으로 출근함.
	1967년	52세		모리사와 초청으로 일본에 다녀옴.
	1968년	53세		서대문에 사무실을 얻어 박종욱, 박해근과 함께 작업함.
	1970년	55세	3월	동아일보제목체를 완성함.
	1969년			일본 샤켄 한글 원도 제작에 착수함.
	1971년	56세		일본 모리사와 한글 원도 제작에 착수함. (모리사와 기록)
	1972년	57세		제1회 한국출판학회상을 수상함.
				종로구 신문로 진명문화사로 출근함.

말년기 1978-1988	1978년	63세	1, 2월	《꾸밈》 인터뷰를 진행함.
	1979년	64세		《꾸밈》에 「나의 경험, 나의 시도」를 연재함.
			11월	마포구 신수동 출판협동조합 2층으로 진명문화사가 이전함.
	1982년	67세	5월	서울 중구 저동 샘다방에서 박종욱과 함께 〈도서〉전을 개최함.
	1983년	68세	3월	제24회 3·1문화상 근로상을 수상함.
	1985년	70세		초특태고딕, 초특태명조를 제작함.
	1987년	72세	10월	《인쇄계》《한국일보》에서 주최한 '새로운 한글 인쇄 서체 공모' 심사위원장을 지냄.
	1988년	73세		최정호체 원도를 완성함.
			6월 5일	세상을 떠남.

| 타계 후 | 1994년 | | 10월 | 문화체육부에서 한글유공자로 선정되어 옥관문화훈장이 추서됨. |

그의 가족과 주변 사람들

최정호는 아버지 최종훈과 어머니 이완상의 4남 2녀 가운데 장남으로, 위로는
누나 한 명, 아래로 남동생 셋, 그리고 막내 여동생이 있었다. 최정호의 할머니
한산 이씨가 소문난 명필이었고 최정호 아버지 대의 7남매가 모두 글씨를 잘 썼다.
큰아버지 최종철은 일본에서 법학을 공부한 대구 봉산교회의 목회자였다.
이런 가풍에서 자란 최정호는 어릴 때부터 자연스럽게 천자문과 붓글씨를 접하게
되었다. 1935년 최정호는 경산의 큰 부잣집 딸 김위조와 결혼했다. 최정호는
슬하에 4남 3녀를 두었다. 1941년 대구에서 딸 최민자(첫째)를 어렵게 얻었고,
그 아래 아들 최수신(둘째)과 최수영(셋째)을 그리고 서울에서 딸 최귀원(넷째)을
얻었다. 한국전쟁으로 부인을 잃고 이석락과 결혼해 아들 최수인(다섯째),
딸 최은주(여섯째), 아들 최수일(일곱째)을 얻었다.

　　　　최정호의 자녀들은 아버지를 따라 주로 출판·인쇄업계에 종사했다.
첫째 딸 최민자는 "출판을 알려면 전 과정을 다 알아야 한다."라는 아버지의
말에 따라 다방면의 출판 관련 일을 했다. 고등학교 때 동아출판사(오늘날의
두산동아)에서 사전과 옥편 교정 아르바이트를 시작으로 1966년 수표교회 2층
사무실에서 사진식자 기술자를 양성하는 일을 했다. 중앙문화인쇄에서는 보진재
교과서주식회사 출신의 사진식자 기술자 김말미와 함께 일했다. 맏아들 최수신은
"색을 내는 솜씨가 좋은" 사진 제판 기술자로 삼화인쇄, 대한미술에서 일을 하다
미국으로 이민했다. 둘째 아들 최수영은 동아출판사 영업부에서 일했고, 동아출판사
대리점을 운영했다. 둘째 딸 최귀원은 서울여자상업고등학교를 수석으로 졸업하고
화신산업과 동아출판사에서 경리로 일했다. 셋째 아들 최수인은 건축을 전공하고
한국전력공사의 자회사에서 도면 그리는 일을 했으며, 셋째 딸 최은주는 10년 동안
금성출판사에서 일하며 사진식자기를 다뤘다. 막내 아들 최수일은 광고업계에
종사했다. 이렇듯 그의 자녀들이 아버지 일에서 크게 벗어나지 않은 점이 흥미롭다.

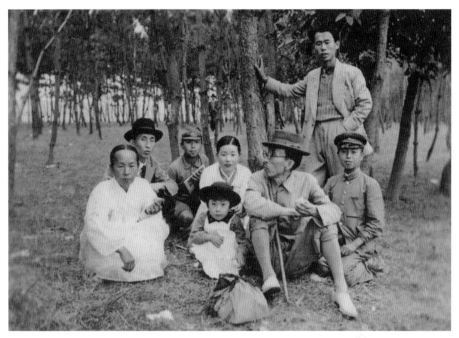

1939년 최정호가 일본에서 돌아와 대구 앞산 유원지에서 찍은 가족 사진. 오른쪽 위에 서 있는 사람이 최정호이고, 왼쪽부터 어머니 이완상, 셋째 삼촌 최종경, 넷째 동생 최석호, 부인 김위조, 그 아래 사촌 동생 최옥희, 아버지 최종훈, 셋째 동생 최용호이다. 이 자리에 없는 둘째 동생 최남호가 사진을 찍은 것으로 보인다.

최정호가 처음으로 원도를 그리게 된 계기를 마련한 이는 동아출판사의 창업주 김상문(金相文, 1915-2011)이다. 그는 대구에서부터 최정호와 잘 알고 지내던 사이였다. 일찍이 최정호의 실력을 알아본 김상문은 매일 최정호를 찾아가 함께 일하자고 설득했다. 김상문의 설득 끝에 최정호는 서울로 올라왔다.

"그때 김상문 씨와 내가 대구에서 살지 않았거나, 살았어도 가깝게 지내지 않았다면, 아니 그보다도 그가 나의 재능을 발견하지 못했던들, 오늘의 내가 있었겠습니까?"(최정호,《인쇄문화》, 1987년 10월)

최정호가 동아출판사체를 만들 당시에는 참고할 만한 자료도 스승도 없었다. 그래서 당시 활발히 활동한 새활자조각가 박경서(朴景緖, ?-1965)의 글자를 살펴보고, 그의 작업 현장에 찾아가보기도 했다. 박경서는 당시 경편자모(輕便字母) 제작 기술로 활자를 개발하는 전문가였다.

"그분에 대한 이야기를 듣고, 무슨 일 때문인지는 몰라도 왕십리에 있는 그분 댁에 찾아간 적이 있어요. 아마 1955년 즈음일 겁니다. 골목 안쪽에 나지막한 집, 키가 작은 양반이 어둑한 방에서 혼자 한 눈에 시계를 고치는 사람이 쓰는 확대 안경을 끼고 활자를 새기고 있었어요. 한 마디로 '경편자모 제작의 달인'이었지요. 경편자모를 만들 때에는 먼저 글자의 제 모양을 새긴 다음 이것을 물속의 음극에 매달아요. 양극에 구리를 매달고요. 여기에 오랫동안 전기를 통하게 하면 음극에 매달린 활자 모형에 구리가 옮겨 붙어요. 이것을 떼어내서 자모를 만들고 여기에 납을 부어서 활자를 만드는 거지요. 펀치(punch)자모 이후에 생긴 기술입니다. 이 방법은 벤턴자모조각기가 등장하면서 없어졌지요. 한마디가 생각납니다. 'ㅣ'를 새길 때는 'ㅏ'를 먼저 새긴대요. 이것을 자모로 만든 다음 곁줄기를 떼어내고 'ㅣ'를 만든다고. 나름대로 노력을 줄이는 방법이지요. 오랜 만남은 아니었습니다. 금방 자리를 떴지요. 그게 그분과의 처음이자 마지막 만남이었어요."

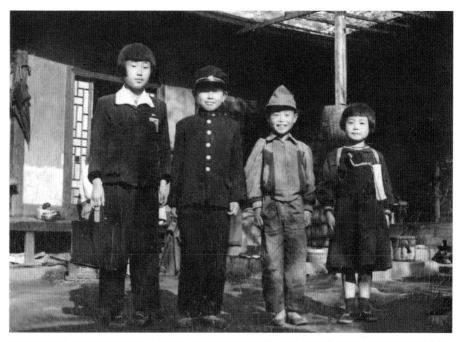

최정호의 아들 딸. 왼쪽부터 최민자, 최수신, 최수영, 최귀원. 1955년 최정호가 서울로 가기 전에 대봉동 집 마당에서 찍은 사진이다.

최정호와 함께 같은 시기에 원도설계가로 활동한 이 가운데 최정순이 있다. 그밖에 이름이 알려진 사람은 거의 없다. 최정순은 성과 활동 시기, 그리고 하는 일까지 최정호와 비슷하다보니 간혹 둘의 이름을 헷갈리거나 같은 이로 생각하는 경우가 있다. 최정호가 주로 출판, 사진식자업계에서 활약했다면 최정순은 교과서용 활자를 시작으로 신문용 활자를 만드는 데 주력했다.

　　　장봉선은 타자기 제작 판매업에 종사하며 최정호의 원도를 사진판으로 떠 일본 모리사와에 전하는 역할을 했다.

　　　최정호는 일중 김충현, 손재형 등의 서예가와 친분이 있었다. 궁서체를 만들 때에는 서예가들을 만나 붓글씨의 특성에 관해 이야기를 나누었고, 글씨를 만들어서 보여주기도 했다. 말년에는 글씨를 쓴 도자기와 액자, 족자 등으로 전시회를 열기도 했다.

　　　최정호의 옆에는 그의 일을 돕는 수습생이 있었지만, 끝까지 남아 그와 같은 원도설계가가 된 이는 없다. 최정호는 단계적으로 차근차근 지도한 것은 아니고 어깨너머 일을 배우게 했다. 대신 모르는 것을 물으면 본인이 하던 일을 제쳐두고 가르쳤다. 하지만 불투명한 장래와 고된 일 때문인지 대부분은 금방 그만두었다. 삼화인쇄 노 아무개 상무의 동생 노수길은 가장 오랫동안 최정호와 함께 일을 했는데, 후에 원도설계가가 아닌 책디자이너로 개업해 성공했다. 또 어떤 이는 최정호에게 1년 정도 배우다가 태평양화장품 디자인과에 취직해 인정을 받고 봉급도 좋다며 감사의 인사를 하러 찾아오기도 했다. 동양화를 그리던 박종욱과 최정호의 막내 동생 최경자의 남편 박해근은 사진식자용 원도를 그릴 때 일손을 도왔다. 박종욱은 최정호의 후배로 조선미술전람회에 화조도로 입선한 솜씨 있는 인물이었다. 1982년 중구 저동의 샘다방에서 최정호와 함께 〈도서(陶書)〉전을 열었다. 박해근은 1955년 최정호가 동아출판사체 개발을 위해 상경한 뒤 최정호가

1962년 서울 종로구 내수동 최정호활자서체연구소.

대구서 하던 제호, 옥편 글자, 광고지 문안 등 글자 쓰는 일을 맡아 했다.

한편 영보사식 김 아무개 사장이 있었는데, 최정호는 그에 대해 "조금만 더 참았으면 될 걸, 거의 다 됐다고 생각했을 때 나가서 사진식자 회사를 차렸다."라 말했다. 김 사장은 최정호에게 항상 미안해했다. 그는 틈틈이 글자 원도를 그리며 스승 최정호처럼 새로운 글자를 만들어 사진식자기에 올리고 싶어 했다.

최정호는 우리나라 출판 문화계의 인사들과 교분이 깊었다. 그의 친필 노트 속 주소록에서 그의 주변 사람들을 살펴볼 수 있다. 동아출판사 김상문과 김사영, 현암사 창립자 조상원, 삼화인쇄 유기정, 일조각 한만년, 요산문화사 최장수, 일지사 김성재, 향문사 나말선, 성문각 이성우, 동서문화사 고정일, 보진재 김준기, 계몽사 김원대, 동지사 유세종, 창조사 최덕교, 일심사 노평구, 삼화양행 정관현, 남산당 권기주, 교학사 양철우, 고문사 백윤기, 박영사 안원옥, 교문사 유국현, 학원사 김익달, 금성출판사 김낙준, 진명문화사 안종국, 평화당 이일수, 광명인쇄 이학수 등이다. 출판 인쇄 업계에 그의 위치를 설명해줄 수 있는 대목이다. 또한 한글 타자기 발명자 공병우 박사, 한학자 임창순 등의 학자들과도 교류했다. 그밖의 교분으로 사진 작가 김한용이 있으며, 최초의 여성 영화 감독이자 김상문의 처제인 박남옥과는 출판, 인쇄, 영화, 사진 예술 등의 전망과 나라 장래까지 의견을 나누는 술친구였다.

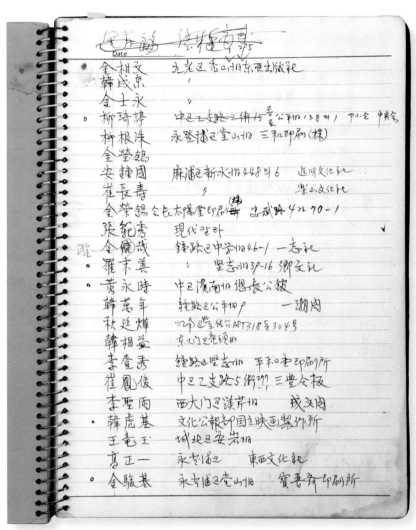

金相文　九老区秀□町東亜出版社
韓成東　　　〃
金士永
柳琦諄　中己乙支路2街15흘公和138의1　가か으中樞會
柳根洙　永登浦乙堂山洞　三和印刷(株)
金瑩鵠
安鍾國　麻浦乙新水洞448의6　進明文化社
崔長壽　　　〃　　　　　　　　榮山文化社
金榮錫　슬長太陽堂印刷(株)　忠武路4가70-1
張範秀　現代갈라　　　　　　　　　　　　　　✓
金圇哉　鐘路2街中學洞46-1　一志社
羅末善　　〃　堅志洞3P-16　鄕文社
蔣永時　中已漢南洞總長公敍
韓萬年　鐘路2公平洞戶　　　一潮閣
秋廷輝　□市□星住宅APT318동304号
韓相益　東大門乙先殞洞
李壹秀　鐘路2堅志洞　平和2王印刷所
崔鳳俊　中已乙支路5街기　三豐合板
李聖雨　西大門乙漢芹洞　　成文閣
韓虎基　文化公報部国立映画製作所
王竜王　城北乙安岩洞
□正一　永登浦乙　　　東西文化社
金駿基　永登浦乙堂山洞　寶晉齋印刷所

최정호의 친필 노트에 기록된 주소록. 최정호의 주변 인물들을 살펴볼 수 있다.

일본으로 떠나다

최정호가 경성제일고등보통학교를 졸업한 것은 1934년이었다. 그의 나이 열아홉.
그를 아끼던 일본인 미술 선생은 응용미술, 그 가운데 인쇄미술을 직업으로
권유했다. 생활도 안정되고 소질도 살릴 수 있다는 이유에서였다.

 1934년 그는 미술 공부를 위해 일본으로 갔다. "환쟁이는 빌어먹는다."라는
아버지의 반대에도 어머니의 재정적 도움과 "부모님 효도와 동생 훈육 등 집안일은
내가 맡겠다."라는 바로 아래 동생 최남호의 지원으로 떠날 수 있었다. 그림을
직업으로 하는 것은 굶어 죽는 길로 통하던 시절이었다. 그러나 재주가 좋았던
그는 당시 '순사 월급'이 12원이던 시절 식사비를 포함해 40원을 받았으며 낮에는
인쇄소에서 일하고 밤에는 요도바시(淀橋)미술학원에 다녔다. 그는 한국에
돌아갔을 때 인쇄소를 해볼 계획으로 석판인쇄 전문 인쇄소인 호분칸(豊文館),
고쿠라(小倉) 등 여러 곳을 옮겨 다니며 경험을 쌓았다. 이런 경험을 통해 인쇄
기술이 아무리 뛰어나다고 해도 애초에 글자꼴이 아름다워야 좋은 결과물을 얻을
수 있음을 깨달았다. 한편, 그는 부업으로 일본에 사는 한국인을 위해 당시에는
'선전 글씨'라 불린 영화 광고, 간판, 포스터 등에 들어가는 문안을 써주기도 했다.
그때 구상한 포스터, 광고지 등의 큰 글자는 훗날 한글 활자원도 생산에 많은 도움이
되었다. 일본의 화장품 회사 시세이도(資生堂) 광고에 사용된 완성도 높은 글자를
보고 한글도 이렇게 아름답게 써보고 싶다는 생각을 한 것이 그 시작이었다. 이렇듯
일본에서 지낸 날은 최정호에게 수련의 시간이 된 동시에 한글꼴에 대한 애정을
키우고 한글꼴디자인에 대한 뜻을 굳게 한 계기가 되었다.

삼협프린트사, 인쇄업으로 첫발을 내딛다

1939년 최정호는 일본에서 돌아와 대구에 정착했다. 대구는 인심이 후하고
살기가 좋았다. 처음에는 경상북도 대구부청 내무과 예산계에서 공무원 생활을
시작했으나 금방 그만 두고 대구 대봉동 집에서 삼협프린트사를 차렸다.
'삼협(三協)'이라는 이름은 하늘, 땅, 사람의 힘을 합한다는 뜻으로 지었다.
대구상업고등보통학교를 졸업한 동생 최남호가 형과 달리 성격이 활달해 영업과
운영을 맡아 사업이 번창했다.

　　　1947년 3월 최정호는 서울로 와 종로구 명륜동에 삼협프린트사를 다시
열었다. 처음에는 고려대학교의 전신인 보성학교 등의 대학 교재 등사(謄寫)하는
일을 했다. 소책자, 광고지 등 다양한 주문이 들어왔고, 공급이 수요를 못 채우던
시절이어서 제법 성공을 거두었다. 1949년에는 처남 김일기의 후원으로 서울 중구
초동에서 '삼협인쇄소'라는 이름으로 독일제 오프셋인쇄기를 설치해 본격적으로
인쇄업을 시작했다. 계속해서 일이 쏟아지니 동생 최남호가 장인의 지원을 받아
오프셋인쇄기 두 대를 더 들여놓았으나 1950년 6·25전쟁의 포화로 잿더미가
되었다. 전쟁 중에 동생 최남호가 납북되었고, 아버지와 아내, 든든한 후원자 처남을
잃었다. 그러나 실의에 찰 겨를도 없이 최정호는 부서진 오프셋인쇄기 세 대를
재조립해서 대구 중구 공평동에 인쇄소를 다시 열었으나 전력 공급난으로
금방 접고 도안 사무실만으로 여러 출판사의 책 제호를 그리는 등 글자에 관련된
일을 꾸준히 했다.

첫 원도, 동아출판사체

최정호가 한글 원도 제작을 시작하게 된 것은 동아출판사 사장 김상문을
만나고부터이다. 김상문은 활자 개혁이 출판, 인쇄업계의 성공을 향한 지름길이라
판단해 벤턴자모조각기를 주문해놓고 최정호를 찾아갔다. 자모조각기를 쓰기
위해서는 원도설계가가 반드시 필요했기 때문이다. 최정호는 원도 제작 경험이 없고
재주도 없으니 다른 이를 찾아보라며 사양했다. 당시 새로운 활자를 개발한다는
것은 기계 도입비, 원도 도안비, 부대시설 설치비 등 경제적 부담이 크고 성공적인
결과를 보장할 수도 없었기 때문에 출판사와 인쇄소 모두가 꺼린 일이었다.
최정호의 재능을 잘 아는 김상문은 최정호를 집요하게 설득했다. 김상문은 매일
아침 대구 대봉동 최정호의 집으로 찾아가 마루 끝에 앉아 12시까지 늦잠 자는
최정호가 일어날 때까지 기다렸다. "금속활자를 발명한 조상을 가진 후예의 긍지로
마땅히 조잡한 한글 활자를 개량할 의무를 느껴야 하지 않겠소?"라는 김상문의 말에
마침내 최정호의 마음이 움직였다. 최정호는 동아출판사의 새로운 활자를 위한
원도개발에 가담하기로 하고 서울로 올라왔다. 우리나라 활자 문화의 새로운 장이
열리는 순간이었다.

　　　"활자문화의 새로운 총아인 벤턴자모조각기를 민간인으로선 내가 처음으로
도입하게 됐어요. 이 기계는 국내 출판업계에 그 위력이 알려지지 않아서 그렇지
대단한 존재입니다. 하지만, 문자도안가가 없으면 무용지물이지요. 아무리 눈 씻고
찾아봐도 현재로선 이 분야의 전문가가 최 씨 외에는 없어요. 그러니 나하고 손을
잡읍시다." (김상문, 《주간조선》, 1985년 10월)

　　　"원도 제작에서 황무지이던 이 땅에 초현대적인 벤턴자모조각기를
들여놓고 바라보니 마치 마부에게 트럭을 갖다 준 셈이었다. 물론 기계의 원리를
이해할 수 있고, 기술 지도를 받을 수 없었던 것은 아니니 우리라고 이 기계를 부릴
수 없는 것은 아니었다. 그러나 총알이 있어야 총을 쏠 수 있는 이치로 원도가 있어야

최정호의 첫 원도 활자인 동아출판체로 만든 『세계문학전집』으로 1959년 출간되었다. / 임학현 사진

조각기를 사용할 수 있을 것이 아닌가.”(최정호, 「활자문화의 뒤안길에서」, 《신동아》, 1970년 5월)

 1955년 서울로 올라온 최정호는 동아출판사 건물에 머무르면서 일을
시작했다. 당시 운크라의 원조로 국내에 들어온 벤턴자모조각기가 있었던
영등포구 대방동 국정교과서 인쇄공장에서 기계 운용법을 견학했을 때
팬터그래프(pantograph)를 응용한 새로운 기술의 활자조각기에 감탄했다.
하지만 막상 원도를 개발하려고 하니 막막했다. 한자 자모는 일본에서 사왔으나
한글원도개발에 대한 참고할 만한 자료가 없었기 때문에 많은 시행착오를 거쳐야
했다. 최정호는 먼저 『훈민정음』의 한글과 한자의 형태를 검토하기 시작했다. 그리고
새활자인 박경서 하쓰다판(初田版) 5호 활자를 분석해 홀자 기둥(ㅏ, ㅑ, ㅓ, ㅕ,
ㅣ)을 당시 판짜기 방향인 세로짜기에 맞추는 것에 집중했다. 초기 원도 테스트는
국정교과서에서 진행했다.

 1956년 8월 중순, 동아출판사에 민간 최초로 일본 후지코시(不二越)의
벤턴자모조각기 두 대가 도착했다. 이제 최정호는 일터에서 활자를 직접 주조해보게
된 것이다. 그는 새로 들여놓은 자모조각기를 보는 순간 다시 힘이 솟았고, 평소
기계 다루는 솜씨를 발휘해 매일 기계의 작동 방식, 특성 등을 살피면서 새로운 글꼴
원도를 그리기 시작했다. 이해 10월부터 9포인트 한글 활자 시제품을 만들었다.
하지만 결과는 기대한 만큼 좋지 않았다. 손으로 만드는 활자는 실제 크기로 조각을
하면 되지만 원도는 가로세로 각각 50밀리미터의 칸에 글자가 축소되었을 때를
상상해서 그렸기 때문에 실제로 활자를 만들어놓고 보니 모난 곳이 많아 매우
실망스러웠다. 활자 한 벌 제작 기간이 오래 걸려 시작할 때와 끝날 때의 시간차로
생기는 체계적 오차, 불균형 등 자신의 미숙한 솜씨에 환멸을 느꼈다. 결국 처음
만든 활자는 모두 용광로에 부어 녹여버렸다. 주위에서는 쓸데없는 일에 돈을
쓰고 있다 손가락질을 해댔고 최정호도 낙담할 수밖에 없었다. 하지만 김상문은

포기하지 않고 최정호를 격려했다. 최정호는 마음을 가다듬고 처음부터 다시 원도를 그렸다. 그렇게 오랜 시행착오 끝에 최정호의 첫 번째 원도로 만든 동아출판사체 약 2,200자가 완성되어 동아출판사는 1957년부터 새로운 활자를 쓰게 되었다.

"글자 하나하나에 내 혼이 박힐 정도로 일에 전력을 기울였다. 이때야 한글이 지니는 글자의 생리를 어렴풋이나마 깨닫게 되는 것 같았다. 세로로 쓸 때의 글자의 기둥과 가로로 쓸 때의 글자의 기본을 어디에 두어야 한다는 이치가 잡혀갔다. 나는 완전히 광인이 되었다. 책이든 신문이든 아무리 읽어도 그 내용을 파악할 수 없었고, 다만 보이는 것은 그 글자 하나하나 가지고 있는 뼈대요, 늘어서 있는 글자의 종합적인 구조뿐이었다. 이러는 동안에도 시간은 흘렀고 약 반 년만에야 원도 한 벌 제작이 끝났다. '최 형 한잔 합시다.' 파안대소하는 김 사장의 얼굴을 바라보다가 왈칵 눈물이 쏟아져나왔다. 승리의 눈물이라 할까. 실패는 아닌 모양이었다. 어느 정도 성공에 가까웠던 것이다." (최정호, 「활자문화의 뒤안길에서」, 《신동아》, 1970년 5월)

김상문은 최정호가 설계한 원도활자로 『새백과사전』 『세계문학전집』 등을 잇달아 출간했다. 최정호의 완성도 높은 활자로 인쇄된 책이 주는 아름다움과 균일함은 인쇄계와 출판계에 활자 개혁의 바람을 일으켰다. 동아출판사체의 성공을 바탕으로 삼화인쇄, 보진재 등 다른 인쇄소에서 그에게 원도개발 의뢰가 이어졌다. 이와 같이 동아출판사의 활자 개혁은 출판, 인쇄업계에 영향을 주었고, 이는 곧 활발한 출판 시장을 이끄는 원동력이 되었다.

"동아출판사의 활자 개량은 인쇄 기술에 큰 혁신을 가져왔고, 또 활판인쇄계에 일대 선풍을 일으켰다. 인쇄업계에 새로운 진통기가 시작되었다. 활자를 비롯한 여러 시설 개혁이 시작되었다. 동아출판사의 독점물인 듯했던 활자 개량 사업은 순식간에 민중서관, 대한교과서, 삼화인쇄, 광명인쇄, 평화당 등 여러

업체로 퍼지다가 마침내 일반화되어 1960년대 초의 왕성한 전집물 제작을 감당할
수 있는 힘이 되었다.˝(대한출판문화협회, 『대한출판문화협회 30년사』)

　　1970년 3월, 최정호는 《동아일보》에 쓰는 초호(初號) 한글 활자의
원도를 의뢰받아 완성했다. 이전에 《동아일보》에서 쓰던 초호 한글 활자는 균형이
조악하고 예스러워 편집부에서 기사 제목을 가급적이면 한자를 주로 쓰거나
미술부에서 제목만 따로 쓰기도 했다. 최정호는 인쇄된 새로운 활자를 보고 어느
정도 전근대적인 때를 벗었다는 느낌을 받았다. 그는 당시의 상황을 다음과 같이
회고했다.

　　˝나는 동아일보사 건물 후문에서 한참을 서성댄 뒤에야 벌떼처럼
쏟아져나오는 소년 가운데 제일 앞장서서 뛰는 녀석을 잡아 세웠다. 아마 이날
신문을 가장 먼저 산 사람은 나였을 것이다. 나는 가벼운 흥분을 누르며 신문
1면부터 차례로 훑어내려갔다. 빽빽이 짜인 지면 본문 활자 위에 굵직한 제목
글자의 자획이 눈앞으로 확대되어 들어오며 너울거렸다. 나는 나이답지 않게
긴장된 머리를 가누기 위해 눈을 지그시 감았다. 이날부터 《동아일보》는 새 자모로
활자를 전면 개편했는데, 이 활자의 초호 한글 원도를 내가 썼던 것이다. 이 원도가
실제로 신문지면에서 어떻게 반영되며 조화되었을까 하는 것이 이날 나의 긴장된
관심사였던 것이다. (…) 부족한 대로 나는 또 하나의 일을 했다는 일말의 기쁨을
맛볼 수 있었다. 그러나 언제나 느끼는 일이지만 한 가지 일이 끝날 때마다 숫색시와
같은 부끄러움과 불안감은 어쩔 수가 없었다. 점심을 먹으면서도 나는 계속 신문을
응시했다. 내가 쓴 한 글자 한 글자가 합쳐서 이룩된 낱말이나 문장이 복합된
문자로서 조화가 잘 되었는가를 살피면서…….˝(최정호, 「활자문화의 뒤안길에서」, 《신동아》,
1970년 5월, 238-244쪽)

《동아일보》1970년 3월 23일자 1면. 동아일보제목체를 관찰할 수 있다.

사진식자 한글 원도를 설계하다

사진식자기는 1920년대 일본에서 모리사와 노부오(森澤信夫)와 이시이
모키치(石井茂吉)가 함께 본문 전용 기계를 상용화해 널리 쓰였다. 뒤에 샤켄과
모리사와로 분리되어 일본 사진식자업계를 주도했다.

　　　한국에 처음 도입된 모리사와 사진식자기는 한자 전용이었으며 가는,
중간, 굵은, 세 가지 굵기의 명조체와 고딕체, 그리고 신문용 글꼴이 들어 있었다.
1960년대 초 장봉선은 모리사와 사진식자기 대리점을 운영하며 한국과 일본을
자주 오갔다. 처음에는 최정호의 삼화인쇄 한글 원도를 모리사와에 주었으나
활자용 원도는 인쇄 압력을 고려해서 가늘게 그렸기 때문에 사진식자기용 본문으로
쓰기에는 가늘어서 세명조로 활용했다.

　　　최정호는 일본 효고 현(兵庫県) 아카시 시(明石市)에 있던 모리사와에서
글꼴 개발을 담당하는 자회사인 모리사와분켄(モリサワ文研)에 가서 네거티브
촬영부터 유리 글자판 작성까지 일련의 공정을 둘러보고 왔다. 먼저 본문용
글꼴 위주로 '가는, 중간, 굵은, 돋보임', 네 가지 굵기로 설계했다. 세로짜기
균형을 가로짜기에 적합한 균형을 찾는 것이 쉽지 않았기 때문에 생각보다 많은
시간이 걸렸다. 글꼴은 1972년 HAB중명조체, HBC세고딕체, HB태고딕체,
HMA30견출명조체, 1973년 HA태명조체, HBB중고딕체, HMB30견출고딕체,
1978년 HBDB중환고딕체, 1979년 HA300활자체 순으로 개발되었고, 현재
모리사와에 보관되어 있다.

　　　모리사와에 이어 샤켄에서도 최정호를 찾아왔다. 샤켄은 본문용 글꼴
이외에도 다양한 인기 글꼴을 가지고 있었는데, 이런 일본어 글꼴을 바탕으로
최정호는 굴림체(나루체)를 비롯해 그래픽체, 공작체 등 다양한 글꼴을 개발했다.
최정호는 일본에 있는 글꼴을 한글화하는 작업이 탁월했다.

　　　하지만 한국 고유 글꼴에 대해 늘 갈증이 있었다. 이런 생각에서 태어난

것이 궁서체였다. 그 스스로 궁서체를 쓰고 그것을 바탕으로 글꼴을 개발했다. 이때 그는 서예가를 만났다. 서예와 활자의 차이를 이해하고 있었던 최정호는 서예가와 종종 이견을 보이기도 했다. 모리사와와 샤켄, 두 회사의 사진식자기가 국내에 널리 공급되면서 최정호의 사진식자체가 보편화되었다.

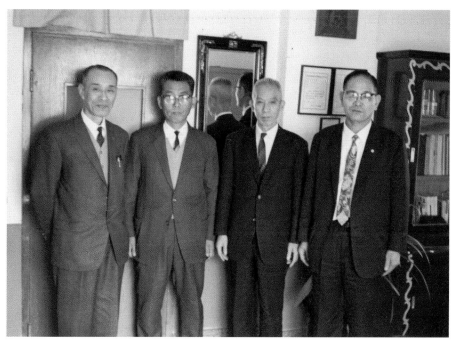

1967년 10월 25일 수표교회 2층 사무실에서, 왼쪽부터 모리(森), 최정호, 모리사와 창업주 모리사와 노부오, 장봉선.

기록과 도전

최정호가 디자인계에 알려진 계기는 1978년 《꾸밈》 인터뷰를 통해서였다. 《꾸밈》
편집장 금누리와 전종대는 타이포그래피에 관심이 많았다. 당시 최정호는 신문로에
있는 (오늘날 서울역사박물관 건너편) 진명출판사에 책상을 하나 놓고 일하고
있었다. 단출한 책상 위에는 먹물과 세필, 원도 모눈종이와 오구(烏口), 연필, 지우개,
돋보기가 있었을 뿐이었다. 최정호는 옵티마(Optima), 개러몬드(Garamond) 등
영문 글꼴에 대해서도 해박했고, 글자에 대한 대화를 즐거워했다. "나는 한글, 영자,
일자, 한자도 그릴 수 있으나 다른 나라 사람은 한글 활자를 못 쓰니 글자 올림픽이
있다면 금메달은 내가 딸 것"이라는 농담도 하면서 《꾸밈》 인터뷰 이후 여섯 차례에
걸쳐 「나의 경험, 나의 시도」를 연재했다. 그의 한글 디자인에 대한 생각이 고스란히
담긴 귀중한 글이 남게 된 것이었다. 최정호가 《꾸밈》에 글을 쓰기 이전에는 한글
디자인에 대한 자세한 기록이 없었다. 디자인 학교에서는 해외 디자이너가 쓴
글로 타이포그래피를 공부했다. 한국 사람이 한글 디자인에 대해 글을 남긴 것은
최초였다.

　　　1981년 창간된 잡지 《마당》 제호는 반듯하고 힘이 있다. 특히 '마'에서
'ㅏ'의 맺음이 아름답다. 언제나 한글은 균형을 맞추기가 어렵다. 그러나 최정호는
《마당》 제호에서 민글자와 받침글자 사이에 무리한 조형을 시도하지 않는
정공법으로 그 어울림을 잘 표현했다. 그 제호로 《마당》은 격동의 1980년대 초를
중립적인 이미지로 헤쳐갈 수 있었다. 이어서 그의 인터뷰가 창간호 다음 호인
10월호에 한글날을 맞아 표지 기사로 실렸다. 사진기자 정정현이 그를 찍고 기사를
썼다. 표지에는 그의 원도 위에 안경이 놓여 있는 사진을 실었다. 《마당》에는 그 뒤로
계속해서 기사 제목으로 최정호의 굵은 글씨가 나타났다. 박경리가 연재한 「토지」와
잡지 속 신문인 「알림과 밝힘」의 제목이 눈에 띄고 힘이 있었다. 편집부에서 전화로
그에게 매호 필요한 제목 글자들을 불러주면 다음날 가져다주었다.

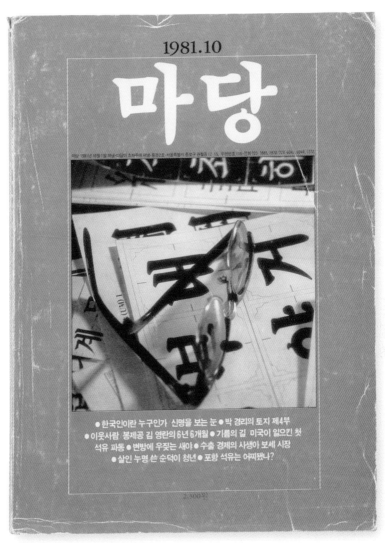

1981.10

마당

마당 1981년 10월호 1일 펴냄·디딤이 초차주의 펴냄·등건2호·서울특별시 종로구 관철동 12·15, 우편번호 110·전화 723·1665, 1672/724·604/·6048, 1772

- 한국인이란 누구인가·신명을 보는 눈·박 경리의 토지 제4부
- 이웃사람 봉제공 김 영란의 6년 6개월·기름의 길 미국이 일으킨 첫
 석유 파동·변방에 우짖는 새야·수출 경제의 사생아 보세 시장
 - 살인 누명 쓴 순덕이 청년·포항 석유는 어찌됐나?

2,300원

1981년《마당》. 최정호가 그린 제호는 반듯하고 힘이 있다. 특히 '마'에서 ' ㅏ '의 맺음이 아름답다.

1982년 홍익대학교에 한국 처음으로 타이포그래피 강의가 개설되었다. 이를 위해
교재가 필요했지만 한글 디자인에 대한 책이 거의 없었다. 그는 학교의 부탁을
받아 디자인 전공 학생들이 한글꼴을 익히기에 기본이 되는 중요한 글자 열 개를
써주었다. 가로줄기와 세로줄기가 가장 많거나 적은 글자인 '그, 를, 니, 빼' 등을
써주었고, 그것은 『글자디자인』에 실렸다. 학교에서 특강을 부탁받았지만 말주변이
없다고 겸손히 거절했다.

1978년 《꾸밈》 인터뷰 당시의 최정호와 안상수. 위치는 서울 종로구 신문로에 있던 진명출판사
작업실이며 이 때가 둘의 첫 만남이었다.

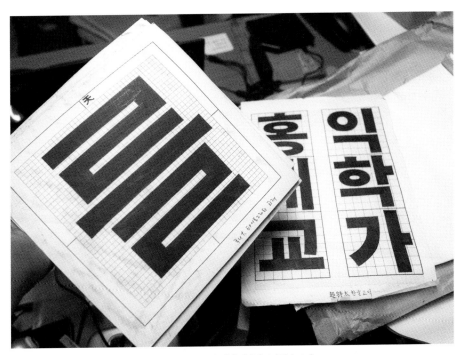

홍익대학교 첫 타이포그래피 교재인 『글자디자인』(1986)을 위한 레터링. / 안상수 소장

그의 마지막 원도, 최정호체

최정호는 자신의 이름을 딴 글꼴을 만들고 싶었다. 그러나 기회는 오지 않았다.
이전의 그가 디자인한 글꼴은 출판사의 이름을 땄거나 일본의 사진식자
회사의 이름에 맞추어 'MS명조' 'SK명조' 등의 이름으로 세상에 출시되었다.
개러몬드(Garamond), 배스커빌(Baskerville), 코즈카(小塚) 같은 외국 사례에
비한다면 자기 이름을 가진 글꼴은 없었던 것이다. 그는 1988년 최정호체 의뢰를
받았다. 원도 한 벌을 오롯이 그리는 일은 오랜만이었다. 기쁜 마음에 한달음에
원도를 완성했다. 그리고 그것이 그의 마지막 작업이었다. 원도 한 벌을 완성한지
채 한 달도 되지 않아 그는 세상을 떴다. 원도 용지를 자세히 살펴보면 투명한
트레이싱지에 원도를 그렸던 모리사와와 달리 두꺼운 도화지 위에 그렸다. 먼저
연필로 글꼴의 외곽선을 그리고 검은색 잉크로 속을 채운 뒤 흰색 잉크로 수정해
마무리했다. 마음에 들지 않는 쪽자를 다른 모눈종이에 새로 그려서 따 붙이는 등의
시행착오 과정이 담겨 있다.

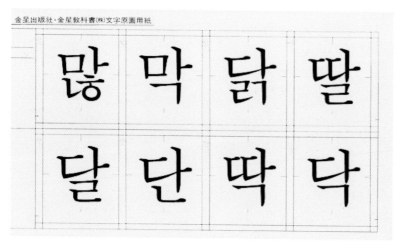

최정호가 1988년에 남긴 최정호체 원도. / 안상수 소장

최정호의 마지막

최정호는 많지는 않지만 몇 개의 상을 받았다. 1972년 제1회 한국출판학회상의 수상 이유는 "최정호는 아직까지 일반에 널리 알려지지 않은 출판문화의 숨은 공로자로, 출판에서 가장 기초가 되는 활자 개량에 공이 있으면서도 그동안 상을 받은 바가 없다. 또한 글자꼴의 아름다움으로 독서에 쾌락을 제공하나, 그것을 제작한 사람을 모르고 있는 일반에 널리 알리기 위해 수상자로 결정했다."였다. 1983년에는 제24회 3·1문화상 근로상을 받았다. 당시 함께 받은 인사들을 살펴보면 사회학자 신용하, 소설가 최정희 등이 있다. 현암사 창립주 조상원(1913-2000)은 "최정호는 3·1문화상 열 개를 받아도 모자란다."라 말하기까지 했다. 그가 세상을 떠난 지 6년째인 1994년 그에게 옥관문화훈장이 추서되었다.

"그는 수십 년에 걸쳐 지금 우리가 사용하는 30여 종의 서체를 개발하는 데 성공한 것이며 오늘날 온 국민이 매일 보고 읽는 모든 서적의 활자는 최 선생의 온 생애를 기울인 피나는 노고와 정성의 결정체임을 새삼 느끼게 한다."

(3·1문화상 수상 이유, 1983)

1987년 10월 30일 《인쇄계》《한국일보》에서 공동 주최한 제1회 글꼴공모전에서 공로패를 받는 최정호(왼쪽). 시상자는 《인쇄계》 사장 안정웅(오른쪽).

「3·1문화상 수상자 발표」, 《동아일보》 1983년 1월 31일자 11면.

최정호가 세상을 떠났을 때, 그에게 남은 것은 서울 서대문구 홍제동 361-93번지의 16평짜리 연립주택 한 채였다. 최정호가 떠나기 전 늘 마음에 둔 것은 한글 디자인 분야에 사명감을 가지고 뛰어드는 젊은이가 없다는 사실이었다. 그의 고민을 함께 나눌 이도 적고 앞으로 뒤를 이어 한글꼴을 다듬어갈 이가 없다는 사실은 그를 안타깝게 했다. 생계 부담 없이 사명감만으로 일에 전념할 수 있게끔 하는 환경이 없으니 무턱대고 이 일을 하라고 권유할 수도 없는 노릇이었다. 그는 한글의 발전을 위해서 글꼴 개발에 힘을 쏟는 사람들이 생계의 부담 없이 일에 전념할 수 있게끔 국가의 정책적 배려가 있어야 한다고 말하곤 했다.

"요즈음 젊은 사람들 체질에는 아무래도 어울리지 않는 모양이야. 원체 지루하고 따분한 작업이다보니 처음에는 제법 의욕을 가지고 덤벼들다가도 몇 달이 못 돼 도망을 치고 말지. 장인 의식이 있어야 해. 장인 의식을 갖지 않고는 견딜 수 없는 것이 이 직업인가봐." (최정호, 《마당》, 1981년)

서울 홍릉의 세종대왕기념관에는 세종대왕기념관에서 소장하고 있는 최정호의 유품이 전시되어 있다. 몇 가지 원도의 일부와 복사본, 친필 노트를 비롯해 가는 붓, 홈자, 나무 받침대 등 원도를 설계할 때 썼던 레터링 도구다.

그의 무덤은 파주시 탄현면 기독교상조회 공원묘지에 있다. 이곳은 헤이리를 지나 한참 들어간 곳에 있는데, 부인 김위조의 무덤 옆에 검은 오석으로 된 묘비가 옆으로 반듯하게 놓여 있다. 묘비명은 그의 막내 동생 최경자의 남편이자 최정호의 후배였던 박해근이 썼다. 그의 묘비에는 다음과 같이 적혀 있다.

"한글 모양을 아름답게 다듬는 데 한 평생을 바치고 이제 여기 잠드시다."

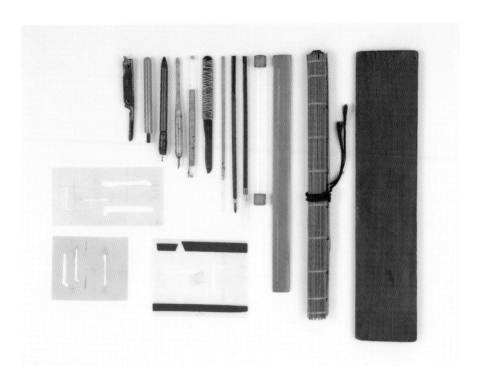

최정호의 유품으로 가는 붓, 흠자, 유리봉 등 래터링 도구가 남았다. / 세종대왕기념관 소장, 임학현 사진

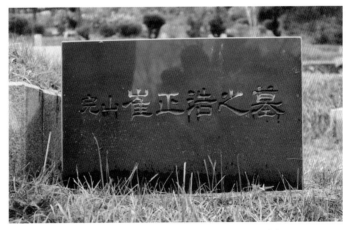

파주 기독교상조회 공원묘지에 있는 최정호 묘비. 매제 박해근이 묘비명을 썼다.

〈타이포잔치 2011〉, 최정호 원도의 방한

2011년 10월 모리사와가 보관하고 있는 최정호의 원도 일부가 서울에 도착했다.
제2회 서울국제타이포그래피비엔날레인 〈타이포잔치 2011〉 특별전을 위해서였다.
전시에 소개된 원도는 최정호가 1970년대에 완성해 일본으로 보낸 것으로 무려
40여년 만에 한국 땅을 밟게 된 것이다. 국내에는 그의 원도가 존재한다는 사실조차
알려져 있지 않다. 모리사와에 남아 있는 원도는 그의 원도 가운데 종수가 가장
많고 글꼴의 완성도가 뛰어나며 보존 상태도 깨끗하다. 최정호의 원도가 여전히
깨끗한 상태로 일본에 잘 보관되어 있었다는 사실은 많은 이를 놀라게 했다. 그의
한글꼴 원도는 디자이너와 출판인, 인쇄인뿐 아니라 일반인에게도 관심을 끌었다.

최정호의 모리사와 원도가 〈타이포잔치 2011〉 특별전에 소개되어 많은 이의 관심을 모았다.

최정호
작업 사진 모음

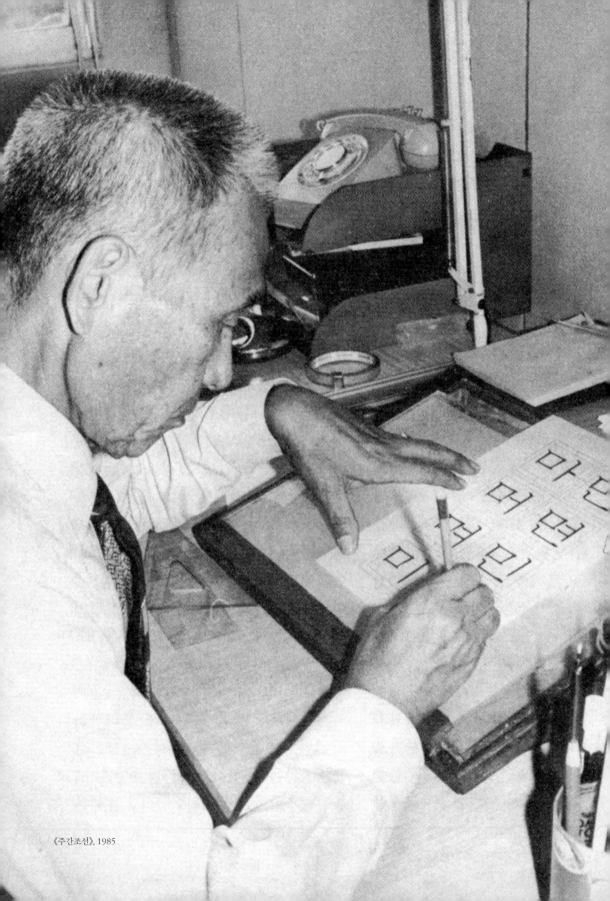

《주간조선》, 1985

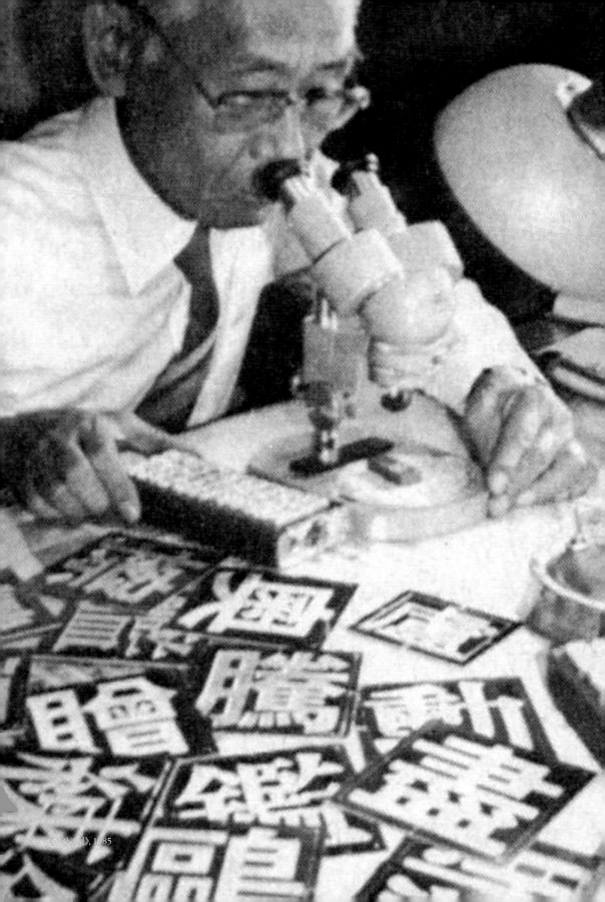

《전통문화》, 1983

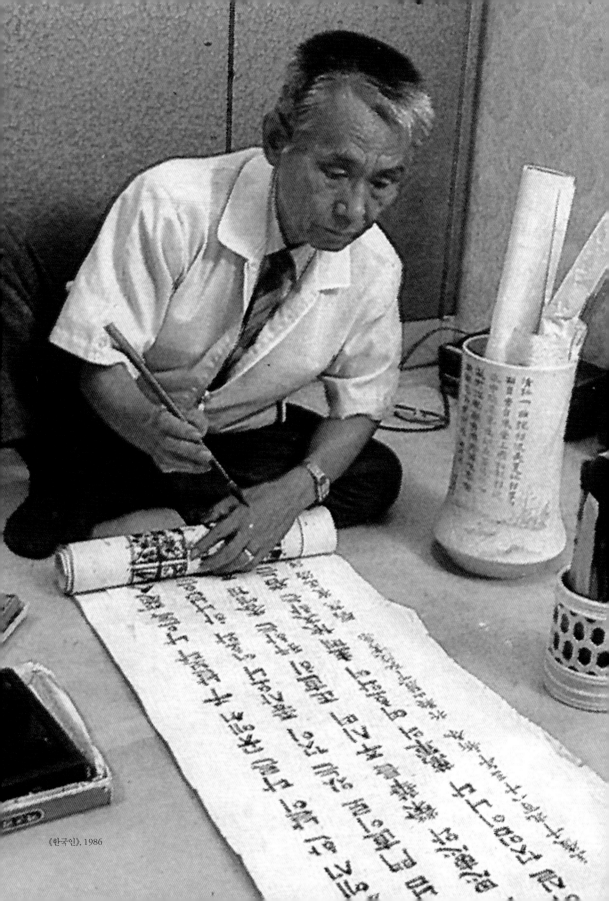

《한국인》, 1986

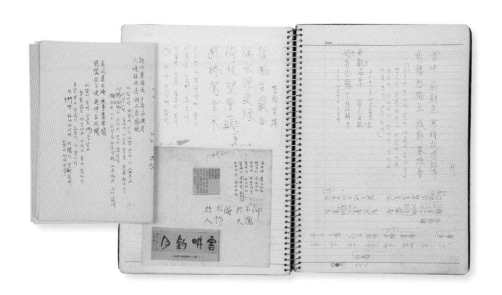

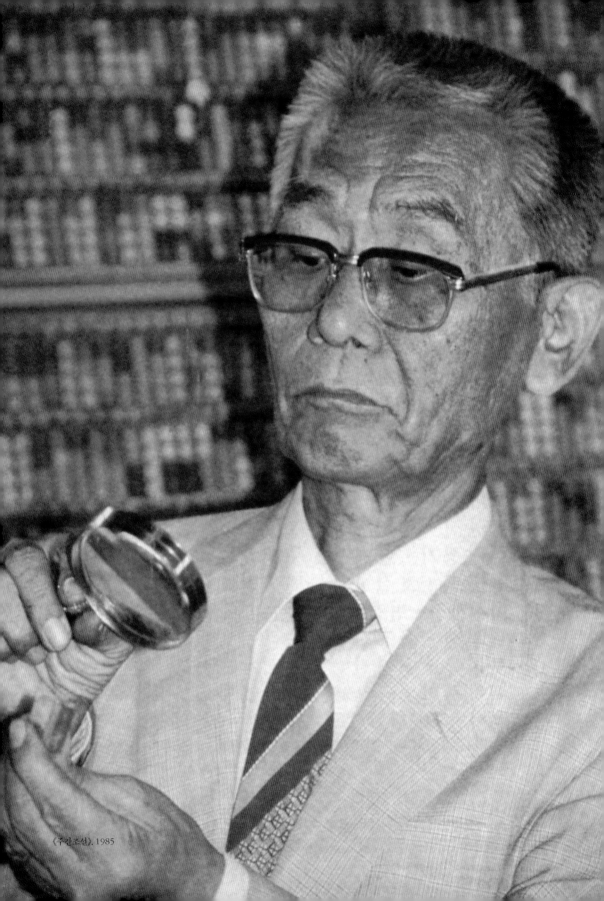

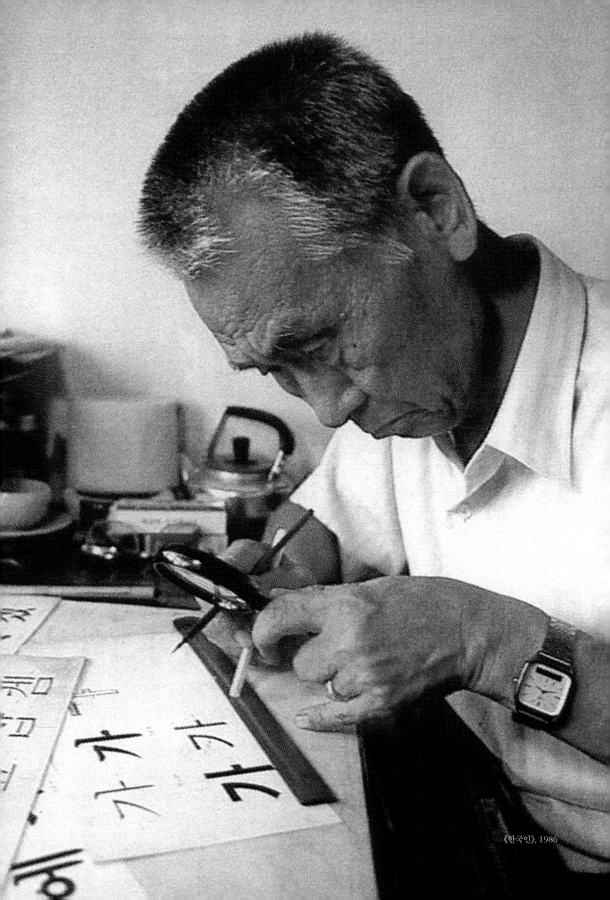

《한국인》, 1986

《마당》, 1981

《고속버스여행》 1987

《노을》, 1986

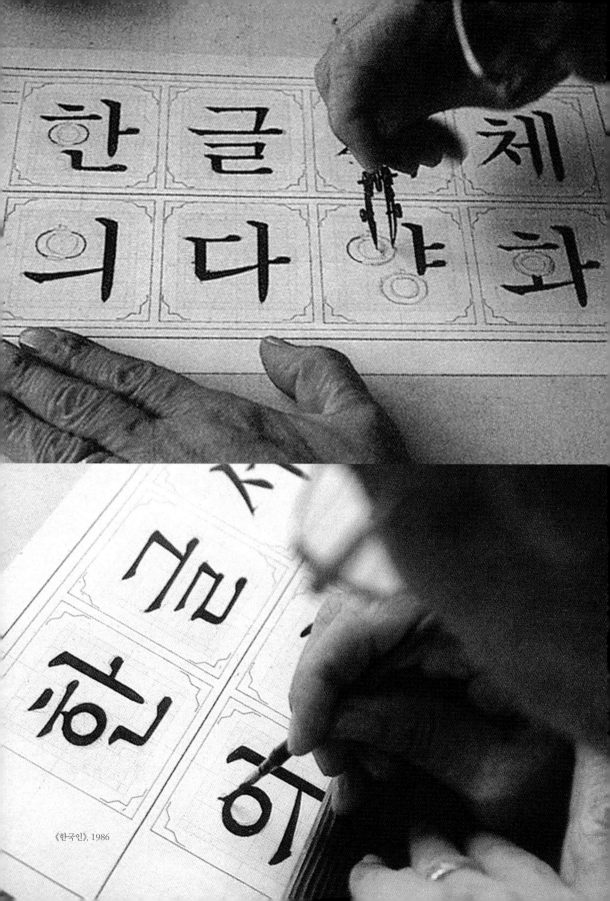

《한국인》, 1986

〈마당〉, 1981

《마당》, 1981

최정호의 한글꼴

2부는 2011년 노은유의 박사 논문을 바탕으로 최정호의
한글꼴을 추적해서 찾아내고 분석한 이야기이다. 납활자
원도(1955-1970), 사진식자 원도(1969-1979), 말년기
원도(1978-1988)로 나누어 자료를 수집하고 최정호 한글꼴의
진화 양상을 살펴보았다. 그리고 최정호 원도와 디지털폰트를
비교해서 최정호 한글꼴의 계보를 그렸다.

「최정호의 한글꼴」의 본문은 최정호 모리사와 중명조의 계보를 이은 SM3신신명조로 조판했습니다.

최정호 한글꼴 찾기

최정호의 한글꼴을 찾기 위해서 문헌 조사를 통해 선행 연구에서 언급한 원도
개발 기록과 예시 그림을 살펴보았다. 기록이 명확하지 않으면 새로운 문헌을 찾아
사실을 확인했다. 문헌 조사를 끝낸 뒤에는 글꼴 제작사와 최정호 관련 인물을 만나
원도와 관련 자료를 수집했다. 제작사에서 원도를 공개하지 않거나 유실된 경우
활자체는 당시 인쇄한 책에서 집자한 뒤 문헌 조사에 나타난 그림과 대조해 그 진위를
파악했다. 사진식자체는 인쇄 과정에서 형태가 변형될 수 있으므로 책에서 집자하지
않고, 사진식자 글자판을 찾아서 인쇄하고 집자했다. 그 밖에 글꼴 제작사에서 발행한
글꼴 보기집, 잡지에 낸 글꼴 광고 등의 자료를 수집했다.

　　　　한글꼴을 분석하기에 앞서 집자표를 만들었다. 가장 위에는 의뢰사와
원도설계가, 개발 시기, 글자 수, 집자 출처 등 기본 정보를 기록했다. 그 아래에
집자한 글자를 다음과 같이 나누어 정리했다. 닿자를 '아, 설, 순, 치, 후'로 나누고,
홀자를 가로형과 세로형으로 나누어 나열했다. 그리고 가로모임꼴, 세로모임꼴,
섞임모임꼴의 민글자와 받침글자, 이상 여섯 가지 유형의 모임꼴로 나누었다.
마지막으로 예시문 1(하늘꽃), 예시문 2(최정호의한글디자인),
예시문 3(아름답고기능적인한글)을 집자하고 나머지 임의의 글자를 나열했다.

			글꼴 이름							
의뢰사		개발 시기			집자 출처					
원도설계가		글자 수			비고					

닿자	아	가	카	까			고	코	꼬		
	설	나	다	타	라	따	노	도	토	로	또
	순	마	바	파	빠		모	보	포	뽀	
	치	사	자	차	싸	짜	소	조	초	쏘	쪼
	후	아	하				오	호			
홀자	가로형	ㅡ	ㅗ	ㅛ	ㅜ	ㅠ					
	세로형	ㅣ	ㅏ	ㅑ	ㅓ	ㅕ	ㅐ	ㅔ			
모임꼴	닿자/홀자	어	다	닿자/홀자	소	무	닿자/홀자	의	쌍닿자/홀자	까	싸
	닿자/홀자 받침	성	인	닿자/홀자 받침	은	를	닿자/홀자 받침	원	닿자/홀자 쌍받침	앉	있
예시문	1	하	늘	꽃							
	2	최	정	호	의	한	글	디	자	인	
	3	아	름	답	고	기	능	적	인	한	글
낱글자		빼	를	교	수	표	없				
	4										

표 1 글꼴 집자표

납활자 원도

납활자의 제작 과정은 다음과 같다. 원도설계가는 모눈종이에 가로세로
50밀리미터의 네모를 기본 글자 크기로 잡고 먼저 연필로 밑그림을 그린다. 그다음
글자의 외곽선을 그려서 형태를 잡은 뒤 가는 붓을 이용해 먹으로 속을 채운다.
이때 자, 곡선자, 컴퍼스, 가는 붓, 잉크 등과 같은 레터링 도구를 활용했다. 한 글자씩
정성껏 설계한 원도가 완성되면 아연판을 오목하게 부식시켜 원도와 같은 크기의
원자판을 만들어 자모조각기에 넣고 크기에 따라 확대 축소해서 자모를 조각한다.
마지막으로 조각한 자모를 주조기에 넣고 납을 부어 여러 벌의 활자를 만들 수 있었다.
　　　　최정호가 설계한 납활자 원도로 제작된 글꼴은 1955년에 시작해 1957년
완성한 동아출판사체를 시작으로 1958년 삼화인쇄체, 1970년 동아일보제목체가
있다. 그 밖에 보진재의 활자도 개발했다고 하나 구체적인 기록이 부족해 다음
연구에서 다루도록 하겠다. 안타깝게도 최정호의 납활자 원도는 오늘날 전해진 것을
찾을 수 없었으나 대신 그의 원도로 인쇄된 책에서 활자체를 집자하고 분석했다.

동아출판사체

『두산그룹사: 하권』(1989)에는 1955년 최정호에게 활자 원도 개발을 의뢰했고,
1956년 벤턴자모조각기를 도입했으며 여러 번의 실패 끝에 1957년 1월 활자
2,200여 자를 완성하고 특허출원서를 제출했다고 기록되어 있다. 1957년 1월 21일
특허출원 제80호 미장특허출원서에 기록된 동아출판사체의 특징은 다음과 같다.
　　　　"ㅏ의 곁줄기가 중간보다 약간 아래쪽에 붙었다. ㅑㅕㅖ의 기둥은
모두 수직이며 붓의 맺음이 간결하고 미려하다. 닿자 ㅇ의 상투가 작다. 첫닿자
ㄴㄷㄹㅌㅍ과 홀자가 만나는 이음줄기 기울기가 이전 활자체보다 완만하다. 줄기가
가늘고 과학적 통일 체계를 이루어 미려하고 선명해 독서 능률을 높인다. 글자의
간가결구(間架結構)가 정확하고 균형이 잡혀서 안정감을 준다. 닿자 홀자의 글자
앉음이 정확해서 활자 주조에서 구체와 비교하면 1.5배 이상의 능률을 낼 수 있다."

【6】 다음 글을 읽고 옳다고 생각되는 것에는 ○표, 틀린다고 생각되는 것에는 ✕표를 ()안에 하여라. (12점)

(1) 지구는 일 년에 해의 둘레를 365 바퀴 쯤 돈다 ……………()

(2) 지구를 붙박이별에 속한다……()

(3) 달은 언제나 같은 면만 지구 쪽으로 향하고 있기 때문에 앞면만 볼 수 있고 뒷면은 볼 수 없다……………()

(4) 보름달에서 다음 보름달까지는 약 29일 반 쯤 걸린다……………()

【9】 다음 () 속에 알맞은 말을 써 넣어라 (12점)

(1) 달은 공같이 둥글게 생겼고, 지름이 지구의 한 (), 부피는 한 () 밖에 안 된다.

(2) 지구에서 달까지의 거리는 약 () km 쯤 된다.

(3) 망원경을 통하여 처음으로 달을 관찰한 사람은 이딸리아의 ()이다.

(4) 달은 ()를 중심으로 그 둘레

그림 1 **최정호 개발 이전 활자체** 『학력수련장』, 동아출판사, 1955

참선 參禪 ▷좌선
참식나무 *Neolitsea sericea* (Blume) Koidzumi 녹나무과(樟科)의 상록 교목. 제주도, 울릉도 등 난대 지방에 남. 키:6~7m. 잎은 양첨(兩尖) 타원형으로, 겉은 녹색, 속은 흰빛. 가지 끝 엽액(葉腋)에서 황갈색 잔 꽃이 족생(簇生), 열매는 둥글고 붉음. 재목은 기구 제작용. 영광군 불갑면(佛甲面)에 자생한 참식나무는 천연 기념물 제112호로 지정.

[참식나무]

참인 Cham人 인도네시아계의 종족. 인도지나반도 동남 해안 지대에 거주. 키가 크고(1.7m) 피부는 갈색. →참파를 건국. 베트남인 대두와 함께 압박 당하여 쇠퇴, 15세기 베트남에게 멸망 당함.

참작약 ─芍藥 *Paeonia obovata* Maximowiczi 함박꽃. 작약과(芍藥科)의 다년생 풀. 산에 나며, 관상용으로 심기도함. 키:60~90cm. 잎은 이회 삼출 복엽, 낱잎은 난형, 또는 피침형, 엽액은 약간 붉은빛을 띠고, 길이:7~9cm쯤. 초여름

그림 2 **동아출판사체** 『새백과사전』, 동아출판사, 1959

T. 만과 그의 作品世界

姜斗植

· <파우스트 박사 Dr. Faustus>에 관련된 이야기 파우스트 Faust를 음악가로 만들지 않은 것을 도이취적인 성격의 본질이 음악이란 점을 명쾌는데 비단 T.만 뿐이 아니라, 많은 독자들이 도관련을 시켜 해석하고 있지만 실상 도이취의 ㄹ 민족의 음악과 회화(繪畵)에 대한 관계를 있을 것이다. 가장 현실과 유리되고 비이성적인

장의 방향으로 물밀듯 몰려 가고 있었다. 그 라 생각되는 속에 일치 단결하여 깡뽀 뻬께 지르지 않으며, 싸움질 하는 기색도 없이 평 도회지 사람과 시골 친구들이 소란스럽지도 구석에서, 구 시가와 교외에서, 주위에 산재 우구스타 거리까지 보통 걸음으로 타고 갔다 를 탄 사람과 걷는 사람으로 뒤덮였었다. 거 태였으니 나는 그 속을 뚫고 그 잡담 때문에 려한 그 넓은 거리는 마차와 인간들, 말과 아 그래서 더구나 모두 나서게 한 것 같았다. 었다는 것을 알았다. 오직 한 번 있는 투우 것을 알았다. 일요일날, 만약의 경우를 고려하여 시십 오 분에 호텔을 나섰을 때 나는 그 말과 람으로 부풀 테니까 마차로 오기가 더딜 것이었다.

그림 3 **동아출판사체** 『세계문학전집 4: 토마스 만』, 동아출판사, 1959

71

그림 1은 동아출판사 『학력수련장』(1955)으로 경화인쇄소에서 인쇄한 것이다. 이 책은 최정호가 동아출판사체를 개발하기 이전의 활자체(이하 이전 활자체)를 확인할 수 있는데 이음줄기의 기울기가 급하고 상투가 큰 등 박경서체와 비슷한 특징을 보인다. 또한 활자 외곽이 선명하지 못하고 잉크 번짐이 심한 등 인쇄 상태가 좋지 않다. 그림 2는 최정호의 원도 활자로 만든 동아출판사 『새백과사전』(1959)으로 제복에는 민부리 계열, 본문에는 부리 계열 활자체를 사용했다. 이전 활자체보다 활자 크기가 작아졌고 인쇄 상태는 깨끗해졌다. 그림 3은 같은 해 동아출판사에서 발행한 『세계문학전집 4: 토마스 만』으로 활자 크기는 『새백과사전』보다 조금 더 크지만 같은 원도를 바탕으로 했다. 가로짜기를 한 왼쪽은 작가와 작품 소개 부분이며, 세로짜기를 한 오른쪽은 소설의 본문이다. 이를 통해 동아출판사체는 가로짜기와 세로짜기에 모두 활용했다는 사실을 확인할 수 있다.

　　　동아출판사는 꾸준히 활자 개혁을 지속했다. 김상문의 기록에 따르면 1970년 제4차 활자 개혁에서 양주동, 이희승, 이숭녕, 최현배 등의 자문을 받아 훈민정음체를 따라서 꺾임ㅈ을 갈래ㅈ으로 바꾸었다고 한다. 그림 4는 1982년 발행한 『영한사전』(1972 초판)이다. 1957년에 완성한 최정호의 동아출판사체와는 구조가 다르고 ㅈ은 갈래ㅈ으로 되어 있으므로 이를 후기 동아출판사체로 분류했다. 그러나 이 활자체는 최정호가 참여했는지의 여부를 알 수 없다.

　　　표 2는 『세계문학전집 4: 토마스 만』과 『새백과사전』의 동아출판사체를 집자한 것이다. 부리체를 중심으로 정리했고 민부리체는 글자 수가 많지 않아 예시문 3만 집자했다.

그림 4 후기 동아출판사체 『영한사전』, 동아출판사, 1982(1972 초판)

동아출판사체					
의뢰사	동아출판사(김상문)	개발 시기	1957	집자 출처	『세계문학전집4: 토마스 만』, 1959 『새백과사전』, 1959
원도설계가	최정호	글자 수	약 2,200자	비고	

닿자	아	가 카 까		고 코 꼬	
	설	나 다 타 라 따		노 도 토 로 또	
	순	마 바 파 빠		모 보 포 뽀	
	치	사 자 차 싸 찌		소 조 초 쓰	
	후	아 하		오 호	

홀자	가로형	― ㅗ ㅛ ㅜ
	세로형	ㅣ ㅏ ㅑ ㅓ ㅕ ㅐ ㅔ

모임꼴	닿자/홀자	어 미	닿자/홀자	소 무	닿자/홀자	의	쌍닿자/홀자	까 싸
	닿자/홀자 받침	성 인	닿자/홀자 받침	은 공	닿자/홀자 받침	원	닿자/홀자 쌍받침	앉 있

예시문	1	하 늘 꽃						
	2	최 정 호 의 한 글 디 자 인						
	3	아 름 답 고 기 능 적 인 한 글						

낱글자	4	야 서 여 교 수 유 를 넣 같 금								
		입 빼 표 크 것 경 곳 깊 내 는								
		당 던 데 등 만 말 문 베 부 상								
		아 름 답 고 기 능 적 인 한 글								

표 2 동아출판사체 집자표

73

삼화인쇄체

삼화인쇄 사장 유기정(柳琦諄, 1922-2010)은 평화당 인쇄의 주임으로 일하다
창립주 이근택의 딸과 결혼한 뒤 처남인 이일수에게 일을 넘기고 삼화인쇄를 설립한
인물이다. 유기정의 자서전『더불어 잘 사는 사회』(2004)에 따르면 1958년 5월
최정호에게 원도 설계를 의뢰하고 독일 켐프자모조각기를 도입해서 활자 개발을
시작했다고 기록했다. 김진평은『한글 글자꼴 기초연구』(1990)에서 1956년 평화당
인쇄가 최정순의 원도로 활자체를 개량했고 같은 시기에 삼화인쇄와 보진재가 최정호
원도로 활자를 개발했다고 기술하며 그림 5를 소개했다.

삼화인쇄는 1961년부터 삼화출판사를 열고 책을 내기 시작했다. 그림 6은
1962년 삼화출판사에서 발행한『한국동물도감: 조류편』이다. 본문은 부리 계열,
제목은 민부리 계열 활자체를 사용했다. 민부리 계열 활자는 좌우가 비대칭인 ㅅ의
형태가 독특하다. 그림 7은 김진평이 소개한 삼화인쇄 활자체와『한국동물도감:
조류편』의 활자체를 비교해본 것이다. 첫닿자 ㄴㄷㄹ 이음줄기의 기울기가 급한 것,
ㅇ의 상투가 도드라진 것, ㅏ에서 곁줄기가 기둥 아래쪽에 붙어 있는 것, 의한의
공간 구성 등을 살펴보았을 때 같은 활자체로 판단된다.

표 3은『한국동물도감: 조류편』의 본문에 나타난 삼화인쇄체를 집자한 것이다.
이 원도는 뒷날 장봉선이 모리사와에 전해 사진식자용 모리사와 세명조로 활용했다.

루어진 것이다. 一國의 文明은 그 나라의 印刷物이 代表하고 있는
것이다. 活字는 文明의 母體이며 印刷는 文化의 꽃이라고도 한다.

루어진 것이다. 一國의 文明은 그 나라의 印刷物이 代表하고 있는
것이다. 活字는 文明의 母體이며 印刷는 文化의 꽃이라고도 한다.

그림 5 삼화인쇄체 김진평, 「한글 활자체 변천의 사적 연구」, 1990

[이동] : 여름새이다. 4월 하순부터 10월 초순까지 볼 수 있다.

[울음소리] : "후지부지이잇" 또는 "쬬쬬지이잇"하며 운다.

[분포] : 동부 시베리아, 만주, 한국, 일본, 버어마, 말라야, 타일란드 등지에 분포한다.

[채집] : 서울, 광릉(경기도), 김촌(경기도), 개성(경기도), 인천(경기도), 회양(강원도), 부산(경상 남도), 노서면(蘆西面)(함경 북도), 용암포(평안 북도), 안주(평안 남도), 제주도

[기요] : 1847-Ficedula coronata Temminck & Schlegel, in Siebold's Faun. Japon, Av p. 48, pl. XVIII(Japan).

48. 솔새사촌속 Genus *Phylloscopus* Boie, ⟨1826⟩

34. 노랑허리솔새 [no-rang-heo-ri-sol-sae] *Phylloscopus proregulus proregulus* (Pallas), ⟨18 (Color Plate 22. *110*, Photo No. *165~168* 참조)

[방언] : Pallas's Willow-Warbler. [영]
Karafuto-mushikui. [일]

[형태] : 이마에는 노란 색의 희미한 띠가 있다. 머리 위와 뒷머리, 뒷목, 눈 앞 및 귀

(耳羽)은 올리브 빛 녹색이고, 머리 위에는 노란
두앙선(頭央線)이 있다. 눈썹 선도 노란 색이다. 턱
과 목, 가슴 및 배는 연한 노란 색을 띤 흰 색이
겨드랑이와 꼬리 밑 덮깃은 연한 노란 색이다. 등과
깨 깃 및 꼬리 위 덮깃은 올리브 빛 녹색이고,
등 깃의 끝 부분은 노란 색을 띠고 있다. 허리에는
노란 색의 폭이 넓은 띠가 있다. 날개 깃은 어두운
색이고, 덮깃은 짙은 갈색이다. 꼬리는 암갈색이고
의 가장자리는 연두색이다. 부리는 암갈색이고,

그림 6 **최정호 삼화인쇄체** 『한국동물도감: 조류편』, 삼화출판사, 1962

나 다 라 의 한
나 다 라 의 한

그림 7 **김진평이 소개한 삼화인쇄체(위)와** 『한국동물도감』 **삼화인쇄체(아래) 비교**

삼화인쇄체						
의뢰사	삼화인쇄(유기정)	개발 시기	1958년	집자 출처	『한국동물도감: 조류편』, 1962	
원도설계가	최정호	글자 수	-	비고		

닿자	아	가	카	까		고	크	꼬			
	설	나	다	타	라	띠	노	도	로	또	
	순	마	바	파	뻐		모	보	포		
	치	사	자	치			소	조	초		
	후	아	하				오	호			
홀자	가로형										
	세로형										
모임꼴	닿자/홀자	어		닿자/홀자	소	무	닿자/홀자	의	쌍닿자/홀자	까	
	닿자/홀자 받침	성	인	닿자/홀자 받침	은	공	닿자/홀자 받침		닿자/홀자 쌍받침	않	있
예시문	1	하	늘	꽃							
	2	정	호	의	한	굴	디	자	인		
	3	아	름	답	고	기	능	적	인	한	굴
낱글자	4	빼	를	교	입	수	표				
		금	같	엽							
		빛	낳								

표 3 삼화인쇄체 집자표

동아일보제목체

최정호는 잡지 《신동아》(1970)에서 1970년 3월 동아일보를 위한 제목용 활자 원도
제작에 대한 후기를 남겼다. 최정호는 자신이 만든 동아일보제목체 활자가 처음 쓰인
날짜를 1970년 3월 23일로 기록했으나 연구자가 해당 시기의 동아일보를 살펴보니
3월 21일부터 부분적으로 사용한 것을 확인할 수 있었다.

그림 8은 최정호의 동아일보제목체 활자가 적용되기 이전인 1970년 3월
21일자 《동아일보》이다. 여기서 쓴 제목 활자는 정교함이 떨어져 완성도가 낮다.
부리와 맺음의 형태가 글자마다 다르고 부분적으로 글자줄기가 뚝 끊어진 곳도 있다.
기둥도 가지런하지 않아서 세로짜기 시각 흐름선이 제대로 형성되지 못해 균형이
불안정하다. 앞선 최정호의 기록에 따르면 동아일보사에서도 제목 활자체의 완성도가
낮아 기사 제목을 한글로만 쓰는 것을 피하는 눈치였다고 한다. 그림 9는 1970년
3월 23일자 1면과 24일자 3면이다. 여기에서 쓰인 활자는 최정호의 원도로 만든
동아일보제목체이다. 한눈에 이전 동아일보 활자체보다 완성도가 높은 것을 확인할
수 있다. 부리와 맺음의 형태가 전체적으로 통일되었으며 세로짜기를 했을 때의 시각
흐름선이 가지런해 안정된 균형이 돋보인다.

표 4는 동아일보제목체를 집자한 것이다. 글자 수가 많지 않아서 예시문만
집자하고 남은 낱글자를 나열했다.

그림 8 최정호 개발 이전 동아일보제목체 《동아일보》, 1970년 3월 21일자 3면

그림 9 최정호 동아일보제목체 수집 《동아일보》, 1970년 3월 23일자 1면 / 《동아일보》, 1970년 3월 24일자 3면

동아일보제목체					
의뢰사	동아일보	개발 시기	1970년	집자 출처	〈동아일보〉, 1970
원도설계가	최정호	글자 수	-	비고	

예시문	3	아 름 답 고 기 능 적 인 한 글 개 누 는 다 등 라 불 빵 어 오								
낱글자	4	엘 수 스 제 찌 착 체 많 상								

표 4 동아일보제목체 집자표

사진식자 원도

사진식자 원도는 활자용 원도와 마찬가지로 모눈종이에 한 글자씩 설계했다. 원도가
완성되면 네거티브 필름으로 유리 글자판을 제작한다. 인쇄할 때에는 원하는
글자판을 골라 사진식자기에 탑재한 뒤 렌즈를 이용해 각각의 낱글자에 빛을 쪼여
인화지에 인자(印字)하는 방식이다. 필요에 따라 장체(長體), 평체(平體), 사체(斜體)
등으로 변형할 수도 있었다. 활판 인쇄는 크기에 따라 활자를 여러 벌 만들어야
하기 때문에 보관 공간이 많이 필요한 것에 비해 사진식자는 글자판 몇 장만 있으면
앉은 자리에서 다양한 크기와 형태로 인쇄할 수 있는 것이 장점이다. 또한 활판은
활자를 고르는 것과 판짜기 작업을 따로 해야 했는데, 사진식자는 한번에 할 수 있어
여러모로 효율적이었다.

최정호가 설계한 사진식자체는 1970년대 제작한 모리사와, 샤켄의 명조체와
고딕체가 대표적이다. 이 글꼴들은 한글 본문용 글꼴로서 세, 중, 태, 특태(特太) 네
단계 굵기가족을 처음으로 선보인 것이었다. 그 밖에도 그래픽체, 공작체, 굴림체,
궁서체 등과 같은 다양한 변형체가 있다. 최정호의 사진식자체 개발 시기는 김진평의
연구와 국내 정황으로 보았을 때 샤켄이 1970년대 초에 출시되고 1970년대 말에
모리사와 사진식자체가 출시된 것으로 보인다. 그러나 최정호 가족의 증언으로는
원도 개발 의뢰가 먼저 들어온 것은 모리사와였다고 한다. 모리사와도 1972년에
모리사와 중명조를 개발했다고 기록하고 있어 국내 알려진 시기보다 앞선다. 이렇듯
사진식자체 개발 시기에 대해서는 기록마다 차이가 있어 앞으로 연구가 더 필요하다.

모리사와 사진식자체

모리사와 창립자 모리사와 노부오(森澤信夫)의 손자 모리사와 다케시(森澤武士)의 기록에 따르면 최정호는 1971년 모리사와분켄을 방문해서 사진식자 공정을 배우고 모리사와 중명조 원도를 설계했다고 한다. 몇 벌의 원도를 그린 뒤 나머지는 한국에 돌아가서 완성했다고 한다.

　　　필자는 2011년 4월 일본 오사카에 있는 모리사와 본사를 방문해서 최정호의 원도를 직접 보고 수집했다. 최정호의 모리사와 원도는 그림10과 같이 반투명한 모리사와 원도 용지에 한 자씩 그린 HAB중명조(1972), HBC세고딕(1972), HB태고딕(1972), HA300활자체(1979)와 모눈종이에 여섯 자씩 그린 HBDB중환고딕(1978) 총 다섯 종이 있다. 그리고 그림 11과 같이 필름으로 남아 있는 HA태명조(1973), HMA30견출명조(1973), HBB 중고딕(1973), HMB30견출고딕(1973)이 있다. 반투명한 모리사와 원도 용지는 가로세로가 각각 97, 113밀리미터와 각각 113, 97밀리미터인 두 가지 크기가 있는데, 세로로 긴 것은 로마자용이고 가로로 긴 것은 일본어용이다. 최정호는 두 용지 모두를 썼다. 원도를 자세히 살펴보면 가운데에 가로세로 40밀리미터 크기의 네모틀을 그린 다음 상하좌우 중심선을 그었는데 이는 글자의 중심과 균형을 맞추기 위한 바탕 작업으로 보인다. 또한 연필로 외곽선 밑그림을 그린 흔적이 남아 있으며 검은색 잉크로 속을 채워 마무리했다. 사진식자체 한 벌의 글자 수는 조합해서 만드는 기능을 포함해 약 1,600자 정도였다.

HAB중명조, 1972

HA300활자체, 1979

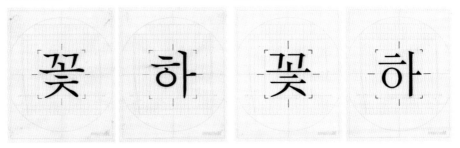

HBC세고딕, 1972

HB태고딕, 1972

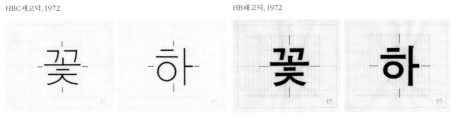

HBDB중환고딕, 1978

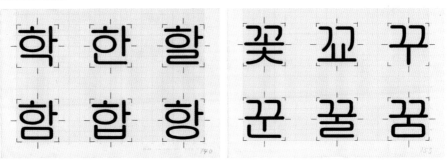

그림 10 모리사와 사진식자체 원도

HA태명조, 1973

HMA30견출명조, 1973

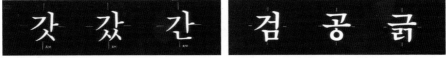

HBB중고딕, 1973

HMB30견출고딕, 1973

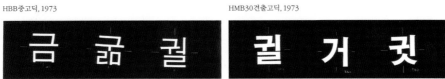

그림 11 모리사와 사진식자체 필름

여기에서 한 가지 의문점이 생겼다. 최정호의 모리사와 사진식자체 가운데 세명조가 없는 것이었다. 이에 대해 모리사와분켄의 사장 모리사와 즈네히사(森澤典久)에게 문의하니, 세명조는 1961년 장봉선이 전해준 활자용 원도로 그림 12의 모리사와 세명조를 제작했으나 누가 그린 것인지는 모른다고 증언했다. 자료를 살펴보면 《출판문화》(1985)의 최정호 기고문과 장봉선의 인터뷰(이은재, 「최정호의 한글 디자인에 대한 연구: 바탕체를 중심으로」, 2001)에서 1959년에 삼화인쇄의 활자용 원도를 일본인쇄협회를 통해 모리사와에 제공했다는 사실을 알 수 있다. 그림 13에서 『한국동물도감』에서 집자한 삼화인쇄체와 모리사와 MA100세명조를 비교해보았다. 길에서 받침 ㄹ의 맺음이 길게 뻗어 있는 것, 금에서 받침 ㅁ이 오른쪽으로 치우쳐 보이는 것 등 쪽자의 형태와 비례 속공간 등이 일치하므로 같은 글꼴로 판단된다. 다시 말해 모리사와 사진식자기에 처음으로 탑재된 최정호의 원도는 삼화인쇄체였으며 처음에는 중명조로 쓰려다가 굵기가 너무 가늘어서 세명조로 쓰고, 최정호에게 다시 중명조 원도 제작을 의뢰한 것이다.

　　그림 14는 세종대왕기념관에서 소장한 최정호 유품 가운데 HA태명조로 추정되는 원도이며 모리사와 용지에 그려져 있다. 그림 15는 세종대왕기념관 소장 태명조 원도와 모리사와 HA태명조를 비교한 것이다. 글자줄기의 굵기, 쪽자의 형태 등에서 같은 원도로 판단된다.

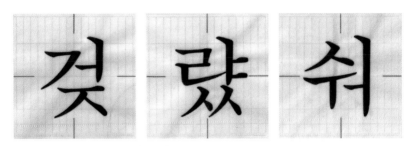

걸 건 거 갔 같 강

그림 12 모리사와 MA100세명조, 1961

가 검 길 금 과 공

가 검 길 금 과 공

그림 13 『한국동물도감: 조류편』삼화인쇄체(위)와 모리사와 MA100세명조(아래) 비교

겆 랐 쉬

그림 14 태명조 원도 세종대왕기념관 소장

겆 랐 쉬

급 갓 귀

그림 15 태명조(위)와 모리사와 HA태명조(아래) 비교 세종대왕기념관 소장

그림 16은 김진평이 『한글의 글자표현』(1983)에서 소개한 MS사진식자체이다.
굵기가족에 우리말로 이름을 붙였다. 한편 김진평은 MS중간명조를 MS신명조라고도
했다. 앞서 말한 모리사와 세명조가 처음에 모리사와 중명조라는 이름으로 나왔기
때문에 그것과 구분하기 위해서이거나 샤켄 중명조보다 늦게 출시되었기 때문에
붙은 이름으로 보인다. 그런데 최정호는 《꾸밈》19호에서 한자명조 계열을 '신명조'로
표기했고 《인쇄계》19/2년 7월호에 실린 사켄의 잡지 광고에서도 한자명조를 '샤켄
신명조'로 표기했으므로 헷갈리지 않도록 주의가 필요하다.

　　　김진평이 소개한 MS사진식자체를 살펴보면 MS중간명조, MS굵은명조,
MS돋보임명조는 구조가 하나의 글자가족으로 보이지만, MS가는명조는 닿자의
너비가 좁고 받침의 맺음이 오른쪽으로 길게 나와 있는 것 등 다소 이질적으로
보이는데, 앞서 확인한 것과 같이 가는명조만 삼화인쇄의 활자용 원도를 바탕으로
하고 있기 때문이다.

MS가는명조　　아름답고 기능적인 한글

MS중간명조, MS신명조　　아름답고 기능적인 한글

MS굵은명조　　아름답고 기능적인 한글

MS돋보임명조　　아름답고 기능적인 한글

MS가는고딕　　아름답고 기능적인 한글

MS중간고딕　　아름답고 기능적인 한글

MS굵은고딕　　아름답고 기능적인 한글

MS돋보임고딕　　아름답고 기능적인 한글

그림 16　MS사진식자체 김진평, 『한글의 글자표현』, 미진사, 1983

그림17은 김진평이 소개한 MS사진식자체와 모리사와에서 받은 자료를 비교한 것이다. MS가는명조와 MA100세명조는 고글의 형태가 일치했다. 이로써 MS가는명조와 MA100세명조, 김진평이 소개한 것과 『한국동물도감』에서 집자한 삼화인쇄체까지 네 가지 모두 같은 글꼴이라는 사실이 확인되었다. MS중간명조와 HAB중명조는 한글의 형태가 일치했다. MS굵은명조와 MA태명조는 같은 글자가 없어서 비슷한 글자를 비교해보니 각 쪽자의 형태가 비슷했다. MS돋보임명조와 HMA30견출명조에서 같은 글자인 기는 정확히 일치했으며 글과 굵은 매우 흡사한 것으로 보아 같다고 판단된다. MS가는고딕과 HBC세고딕은 ㅎ의 첫줄기 방향이 다르고, 글에서 MS세고딕은 첫닿자 ㄱ과 ㅡ가 떨어져 있는데 HBC세고딕은 서로 붙어 있는 등 기본 형태와 구조가 달랐다. MS중간고딕과 HBB중고딕은 ㅣ에서 MS중간고딕의 돌기가 HBB중고딕보다 조금 작지만, 전체적인 균형은 흡사하며 고는 일치했다. MS굵은고딕과 HB태고딕은 HB태고딕의 글자줄기가 더 굵고, 첫닿자 ㄱ과 ㅡ가 MS굵은고딕에서는 떨어져 있는데 HB태고딕에서는 붙어 있다. MS돋보임고딕과 HMB30견출고딕은 돌기와 전체적인 균형이 흡사하고 고가 정확히 일치했다. 그러므로 김진평이 소개한 MS사진식자체 가운데 MS가는고딕, MS굵은고딕은 최정호의 것이 아니라고 볼 수 있다.

이처럼 최정호의 모리사와 사진식자체를 추적하고 분석해본 결과 최정호는 MA세명조, HAB중명조, HA태명조, HMA30견출명조, HBC세고딕, HBB중고딕, HB태고딕, HMB30견출고딕, HA300활자체, HBDB중환고딕 총 열 종을 그렸다. 이 가운데 세명조는 삼화인쇄의 활자용 원도가 전해진 것이고 나머지는 새롭게 그린 것이다. 이 사진식자체들의 제작은 1972년에 시작되어 1970년대 후반까지 이어졌으며 《인쇄계》1978년 11월호에서 세명조가 소개된 것으로 보아 국내에 출시된 것은 1970년대 후반으로 추정된다.

표 5부터 표 9까지는 모리사와 원도가 남아 있는 HAB중명조, HBC세고딕, HB태고딕, HA300활자체, HBDB중환고딕을 집자한 것이다.

MS가는명조
MA100세명조

MS굵은명조
HA태명조

MS가는고딕
HBC세고딕

MS굵은고딕
HB태고딕

MS중간명조
HAB중명조

MS돋보임명조
HMA30견출명조

MS중간고딕
HBB중고딕

MS돋보임고딕
HMB30견출고딕

그림 17 MS 사진식자체와 모리사와 자료 비교

		모리사와 HAB중명조				
의뢰사	(주)모리사와	개발 시기	1972	집자 출처	(주)모리사와분켄 소장 원도	
원도설계가	최정호	글자 수	약 1,600자	비고		

닿자	아	가	카	까						
	설	나	다	타	라	따				
	순	마	바	파	빠					
	치	사	자	차	싸	짜				
	후	아	하							
홀자	가로형	쓰	소	표	부	유				
	세로형	디	자	야	서	녀	네	대		
모임꼴	닿자/홀자	이	다	닿자 홀자	소	부	닿자/홀자	의	쌍닿자/홀자	까
	닿자/홀자 받침	남	말	닿자 홀자 받침	은	곳	닿자/홀자 받침	관	닿자/홀자 쌍받침	않
예시문	1	하	늘	꽃						
	2	최	정	호	의	한	글			
	3									
낱글자	4	빼	를	고	표	있				
		것	깊	너	노	는	랑	만	보	속
		에	을	음	입	장	제	주	찾	쾌

표 5 모리사와 HAB중명조 집자표

모리사와 HBC세고딕					
의뢰사	(주)모리사와	개발 시기	1972년	집자 출처	(주)모리사와분켄 소장 원도
원도설계가	최정호	글자 수	약 1,600자	비고	

닿자	아	가	카	까						
	설	나	다	타	라	따				
	순	마	바	파	빠					
	치	사	자	차	싸	짜				
	후	아	하							
홀자	가로형	쓰	소	표	부	유				
	세로형	디	자	야	서	녀	네	대		
모임꼴	닿자/홀자	이	다	닿자/홀자	소	부	닿자/홀자	의	쌍닿자/홀자	까
	닿자/홀자 받침	남	말	닿자/홀자 받침	은	곳	닿자/홀자 받침	관	닿자/홀자 쌍받침	
예시문	1	하	늘	꽃						
	2	최	정	호	의	한	글			
	3	아	름		고				한	
낱글자		빼	를	고	표	있				
	4									

표 6 모리사와 HBC세고딕 집자표

88

모리사와 HB 태고딕					
의뢰사	(주)모리사와	개발 시기	1972년	집자 출처	(주)모리사와분켄 소장 원도
원도설계가	최정호	글자 수	약 1,600자	비고	

닿자	아	가	카	까							
	설	나	다	타	라	따					
	순	마	바	파	빠						
	치	사	자	차	싸	짜					
	후	아	하								
홀자	가로형	쓰	소	표	부	유					
	세로형	디	자	야	서	녀	네	대			
모임꼴	닿자/홀자	이	다	닿자 홀자	소	부	닿자/홀자 홀자	의	쌍닿자/홀자	까	
	닿자/홀자 받침	남	말	닿자 홀자 받침	은	곳	닿자/홀자 홀자 받침	관	닿자/홀자 쌍받침	않	
예시문	1	하	늘	꽃							
	2	최	정	호	의	한	글				
	3										
낱글자		빼	를	고	표	있	름				
	4										

표 7 모리사와 HB 태고딕 집자표

모리사와 HBDB중환고딕						
의뢰사	(주)모리사와	개발 시기	1978년	집자 출처	(주)모리사와분켄 소장 원도	
원도설계가	최정호	글자 수	약 1,600자	비고		

<table>
<tr><td rowspan="5">닿자</td><td>아</td><td>가</td><td>카</td><td>까</td><td></td><td></td><td></td><td></td></tr>
<tr><td>설</td><td>나</td><td>다</td><td>타</td><td>라</td><td>따</td><td></td><td></td></tr>
<tr><td>순</td><td>마</td><td>바</td><td>파</td><td>빠</td><td></td><td></td><td></td></tr>
<tr><td>치</td><td>사</td><td>자</td><td>차</td><td>싸</td><td>짜</td><td></td><td></td></tr>
<tr><td>후</td><td>아</td><td>하</td><td></td><td></td><td></td><td></td><td></td></tr>
<tr><td rowspan="2">홀자</td><td>가로형</td><td>쓰</td><td>소</td><td>표</td><td>부</td><td>유</td><td></td><td></td></tr>
<tr><td>세로형</td><td>디</td><td>자</td><td>야</td><td>서</td><td>녀</td><td>네</td><td>대</td></tr>
<tr><td rowspan="2">모임꼴</td><td>닿자/홀자</td><td>이</td><td>다</td><td>닿자/홀자</td><td>소</td><td>부</td><td>닿자/홀자</td><td>의</td><td>쌍닿자/홀자</td><td>까</td></tr>
<tr><td>닿자/홀자 받침</td><td>남</td><td>말</td><td>닿자/홀자 받침</td><td>은</td><td>곳</td><td>닿자/홀자 받침</td><td>관</td><td>닿자/홀자 쌍받침</td><td>않</td></tr>
</table>

예시문	1	하	늘	꽃			
	2	최	정	호	의	한	글
	3						
낱글자		빼	를	고	표	있	정
	4						

표 8 모리사와 HBDB중환고딕 집자표

모리사와 HA300활자체					
의뢰사	(주)모리사와	개발 시기	1979년	집자 출처	(주)모리사와분켄 소장 원도
원도설계가	최정호	글자 수	약 1,600자	비고	

닿자	아	가	카	까							
	설	나	다	타	라	따					
	순	마	바	파	빠						
	치	사	자	차	싸	짜					
	후	아	하								
홀자	가로형	쓰	소	표	부	유					
	세로형	디	자	야	서	녀	네	대			
모임꼴	닿자/홀자	이	다	닿자 홀자	소	부	닿자/홀자 홀자	의	쌍닿자/홀자	까	
	닿자/홀자 받침	남	말	닿자 홀자 받침	은	곳	닿자/홀자 홀자 받침	관	닿자/홀자 쌍받침	앓	
예시문	1	하	늘	꽃							
	2	최	정	호	의	한	글				
	3										
낱글자	4	빼	를	고	표	있					
		체	해	화							

표 9 모리사와 HA300활자체 집자표

샤켄 사진식자체

최정호의 샤켄 사진식자체에 대한 기록은 여러 엇갈린 기록이 많이 있다. 최정호는
1985년《출판문화》에서 동아출판사에 제공한 원도가 샤켄에 유용되었다고 했고,
1987년《인쇄문화》에서는 샤켄의 원도를 따로 써주었다고 했다. 김진평의 기록에
따르면 최정호의 샤켄 사진식자체는 1969년 의뢰해서 1971년 SK가는명조,
SK중간고딕, SK굵은고딕 글자판이 완성, 판매되고 1974년 궁서체, 신명조,
SK돋보임고딕, SK돋보임명조, SK가는고딕, 그래픽체, SK신문명조, SK신문고딕,
환태고딕, SK중간명조 등이 차례로 제작, 판매되었다고 한다. 필자는 최정호 샤켄
사진식자체의 정확한 제작연도를 파악하기 위해서 잡지《인쇄계》를 살펴보다가
샤켄의 한국 지사였던 한국사연(韓國写研)의 글꼴 광고가 게재된 것을 발견했다.
1971년 7월에 신문견출명조와 신문견출고딕, 11월에 궁서체, 1972년 3월에
그래픽체, 7월에 신명조(한자명조)가 차례로 소개되었고 1973년 1월에 이르러
세명조, 중명조, 태명조, 견출명조, 세고딕, 중고딕, 태고딕, 견출고딕, 세환고딕,
중환고딕, 태환고딕, 그래픽, 궁서, 신명조, 신문고딕, 신문명조까지 다수의 샤켄
사진식자체가 소개되었다.

　　　　　그림 18은 김진평이 『한글의 글자표현』(1983)에서 소개한
SK사진식자체이다. 전체적인 글자가족의 인상을 살펴보면 SK가는고딕만 구조가
달라 이질적으로 보인다. 또 한 가지 의문점은 SK굵은명조만 ㅎ 의 첫줄기가 세로
방향으로 되어 있어 글자가족의 일관성이 어긋나 있다.

SK 가는 명조	아름답고 기능적인 한글
SK 중간 명조	아름답고 기능적인 한글
SK 굵은 명조	아름답고 기능적인 한글
SK 돋보임 명조	**아름답고 기능적인 한글**
SK 신문 명조	아름답고 기능적인 한글
SK 가는 고딕	아름답고 기능적인 한글
SK 중간 고딕	아름답고 기능적인 한글
SK 굵은 고딕	**아름답고 기능적인 한글**
SK 돋보임 고딕	**아름답고 기능적인 한글**
SK 신문 고딕	아름답고 기능적인 한글

그림 18 SK사진식자체 김진평, 『한글의 글자표현』, 미진사, 1983

필자는 최정호의 샤켄 사진식자체를 찾기 위해 샤켄 출신의 글꼴디자이너인 도쿄 지유코보(字游工房) 대표 도리노우미 오사무(鳥海修)를 만났다. 그에게 문의를 했으나 최정호 샤켄 원도의 존재여부는 알 수 없었다. 대신 그가 보관하고 있던 샤켄 사진식자체 보기집을 얻었다. 그림 19를 살펴보면 부리 계열이 HAN-LM세명조, HAN-MM중명조, HAN-BM태명조, HAN-HM특태명조 네 종, 민부리 계열이 HAN-LG세고딕, HAN-MG중고딕, HAN-BG태고딕, HAN-HG특태고딕 네 종으로 신문명조와 신문고딕은 없었다. 그림 20에서 김진평이 소개한 SK사진식자체와 샤켄 사진식자체 보기집의 글꼴을 비교해보았다. 같은 글자가 없기 때문에 비슷한 구조끼리 비교했다. SK사진식자체와 샤켄 사진식자체 보기집의 글자 모두 글자의 공간 구성 등을 볼 때 같은 글꼴로 판단되며 태명조 ㅎ의 첫줄기가 세로 방향인 것도 서로 같다.

　　　　국내에는 사진식자 인쇄가 완전히 사라졌지만, 일본에는 일부 남아 있다. 필자는 조금 더 많은 글자를 집자하기 위해서 도리노우미의 소개로 샤켄 사장실 비서 교바시 다츠마(杏橋達磨)와 모지도(文字道)의 이토 요시히로(伊藤義博)의 도움을 받아 샤켄 HAN-MM중명조 글자판을 구해 그림 21 같이 80급(가로세로 20밀리미터)으로 사진식자 인쇄를 해서 총 1,295자를 얻었다. 이 자료를 바탕으로 표 10과 같이 집자했다.

HAN-LM (ハングル文字細明朝体)ⓒ
햇 혁 헌 헐 헛 됨 됩 뚜 둑 뚝 겁 껍 껏 겄 껐 앉 앓 압

HAN-MM (ハングル文字中明朝体)ⓒ
햇 혁 헌 헐 헛 됨 됩 뚜 둑 뚝 겁 껍 껏 겄 껐 앉 앓 압

HAN-BM (ハングル文字太明朝体)ⓒ
햇 혁 헌 헐 헛 됨 됩 뚜 둑 뚝 겁 껍 껏 겄 껐 앉 앓 압

HAN-HM (ハングル文字特太明朝体)ⓒ
햇 혁 헌 헐 헛 됨 됩 뚜 둑 뚝 겁 껍 껏 겄 껐 앉 앓 압

HAN-LG (ハングル文字細ゴシック体)ⓒ
햇 혁 헌 헐 헛 됨 됩 뚜 둑 뚝 겁 껍 껏 겄 껐 앉 앓 압

HAN-MG (ハングル文字中ゴシック体)ⓒ
햇 혁 헌 헐 헛 됨 됩 뚜 둑 뚝 겁 껍 껏 겄 껐 앉 앓 압

HAN-BG (ハングル文字太ゴシック体)ⓒ
햇 혁 헌 헐 헛 됨 됩 뚜 둑 뚝 겁 껍 껏 겄 껐 앉 앓 압

HAN-HG (ハングル文字特太ゴシック体)ⓒ
햇 혁 헌 헐 헛 됨 됩 뚜 둑 뚝 겁 껍 껏 겄 껐 앉 앓 압

그림 19 샤켄 사진식자체 보기집 도리노우미 오사무 제공

SK
한 한 한 **한** 인 인 인 **인**

샤켄
헌 헌 헌 **헌** 압 압 **압 압**

SK
한 한 **한 한** 인 인 **인 인**

샤켄
헌 헌 **헌 헌** 압 압 **압 압**

그림 20 SK 사진식자체와 샤켄 사진식자체 보기집 비교

숨섬슬버벌벼변므머림렁류　　큰출초짜짝잘잡심강균격긴
속새별복볼뿌많목린럼루　　　크찬칠재적점져습깨급골갑
닭스섯북뿐붙빛멀밀룻런료　　콩철책졌쪽종죠실계간꾸건
덕살쇠　박반발문매름량롭　　코추쳐죽줄즉증씀관개끄견
떼설슨써밥밭빼　막몇른략론　켜차친찌진짐짓신권겠끝곱
될셨상세번법벽먼민르래록　　　천찻　작잔잠슴　꼭갈국
뜨쉬섭술병본봄못맞　랑렸　　테최체척째절접씩싫광깨극
디싸손색분불비　명먹란령　　털　충총족좀좋쓸씨귀겨끼
딸석쓰성빠밖반빨미몸락력　　틀키참침준중쯤식십금곤감
떠셔삼순밤방배백　망밎립레　터큼첫처직질집　승각교꺼

꽃노났농면수한에던둥단데　　했유얻응예암까것가때서튼
굴놓넘님정야도공또듣땅된　　협　열안용양바러의학어태
글난논냐소히었시두닥덩드　　환향왔애원엇　로마하해특
길너눈네저와주동득답돈등　　흥호움얼익온앗오모고요탕
값년남놈우였산인　떤뒤달　　항황육염않욱억치이보러트
걸높넓늘은부음는람독듯더　　현힘았왜액월역니있일제탄
결　녹낸같선만기대둘딱떵　　확행언웃엄임올그나구여통
곳갔누넝　거를무물든당돌　　흐형연읍영알운아라장되타
군검날놀냥리없전사따떨뛰　　합활옷악외약위들말다게토
근경넉느녀과내생을담똑뜻　　혀희울앞워업입으조자지

빵빛펐폭퐁푹헤흑훌홀헛읻　　윗욘완옴엽엎둡띤뒷괄굽긋
뱃빨푼퓨픈픔헐흩휘홧헹　　　읽운웁왈옳엇뜩둑뜸괴꿩긱
뻑뺏　핀핍핑홋했흔흝홈헝　　앉잃율웅왕옴띠둬딩꾼규껍
베뻔뱅팠패퍼횡헥휙회회혁　　앵앓잇융웠왱됨뜬둔꿈끔껏
볐벤뻔펄펜펼훤혐허흉홈홉　　얗얀압잉읒웬둠딘돼궐낌겸
봐뽀뼈폐폰푸휼홍헨힌힙횟　　엔얘얄앙잇읁듀뚜듬귐겁곤
쁨봤뽁풋프플흠훅혔헌흘홋　　엹엘엱얇앤잎듭뚱딜긆엇꼽
쁜붓뵈픽핌핏　휠홑헬힐휴　　옵옛엣얽얌앨　뜬뚝김겪꽝
빗쁠붕팍팥팽퍽훙훈혜헐흙　　왼옹옥엥엉얏앴띠됫　곡꾀
밟빙뱜펀페펠폄흡훼홧헴힛　　윈욕옻옫엷엇얄됩뜰뚱꼼굳

몽맨밀메밑컴킨켠뻑벗뻐뱀
뭍멋밈몬맡켰캄쿄봅뺨뱃벅
뭇멱맘뮤맹퀴컷킴뾰뽑법벙　　　…　：〈〉　쩔
탰뫼맴뮤멘　콧커뿡뿍봉볏　　주식　^　"　쪼
텄뭐멍밉몰맣클케삐뷰뿔뽕　　회사　⌐◇　좌
톨믹멸맙문맷칼쾌　빅브붉　　　　│　，줏
튜맏묘맵믈멜컵킬컨빡빈쁘　　⌐　$　⌐　쥬
틸맥뭔멋밋몹콜캐켤뻑빤빌　　∟　？「　찜
탯멈민못맛뭉큐컹쿨뻥뻔밝　　～！（
텃멧맑묵맷믐카쾅컥범뺨뱁　　～W〈
　　　　　　　　　　　　　　　회주　「
　　　　　　　　　　　　　　　사식　…
　　　　　　　　　　　　　　　　：^

그림 21 샤켄 HAN-MM중명조

샤켄 HAN-MM중명조					
의뢰사	(주)샤켄	개발 시기	1973	집자 출처	노은유 소장 사진식자 인쇄본
원도설계가	최정호	글자 수	약 1,300자	비고	

닿자	아	가	카	까			고	코	꼬		
	설	나	다	타	라	따	노	도	토	로	또
	순	마	바	파	빠		모	보	포	뽀	
	치	사	자	차	싸	짜	소	조	초	쏘	쪼
	후	아	하				오	호			
홀자	가로형	쓰	소	표	부	유					
	세로형	디	자	야	서	녀	네	대			

모임꼴	닿자/홀자	이	다	닿자 홀자	소	부	닿자/홀자	의	쌍닿자/홀자	까	
	닿자/홀자 받침	남	말	닿자 홀자 받침	은	곳	닿자/홀자 홀자 받침	관	닿자/홀자 쌍받침	않	

예시문	1	하	늘	꽃							
	2	최	정	호	의	한	글				
	3	아	름	답	고	기	능	적	인	한	글

날글자	4	빼	를	고	표	있					
		것	깊	너	노	는	랑	만	보	속	
		에	을	음	입	장	제	주	찾	쾌	
		화	히								

표 10 샤켄 HAN-MM중명조 집자표

97

최정호는 샤켄의 본문용 사진식자체 외에도 다양한 변형체 원도를 개발했다. 김진평이『한글의 글자표현』(1983)에서 소개한 그림 22의 그래픽체는 그림 23의 1962년 일본에서 개발된 타이포스(タイポス, Typos)의 가로세로 줄기의 굵기 대비가 있는 특징을 한글에 적용한 글꼴로, 1972년 3월 잡지《인쇄계》에 소개되었다. 그래픽체의 특징을 살펴보면 글자줄기의 가로세로 비례는 3:7이다. 전체적인 구조는 네모틀에 맞추어져 속공간이 크고 민부리 계열과 비슷하다. 첫닿자 ㅇ 이 가로모임꼴 민글자일 때에는 세로가 긴 형태이고, 세로모임꼴 민글자일 때에는 가로가 긴 형태이다. ㅅ 의 삐침이 길고 내림이 짧아서 좌우 형태가 비대칭이다. 글자줄기는 돌기가 없고 수평, 수직으로 되어 있다. 홀자의 곁줄기가 끝으로 갈수록 굵어진다. 첫닿자의 이음줄기가 부드럽고 완만한 곡선으로 되어 있다. 첫닿자 ㅁ 의 첫 가로줄기와 세로줄기가 만나는 부분은 왼쪽, 오른쪽 모두 꺾임으로 되어 있고, 첫닿자 ㄹ 의 오른쪽 윗부분은 굴림으로 되어 있다.

　　　　김진평이『한글의 글자표현』에서 소개한 그림 24의 공작체는 그림 25의 1937년 샤켄에서 만든 이시이(石井) 판테일(fantail)체의 개념을 한글에 적용한 글꼴이다. 기본 구조는 그래픽체와 같이 속공간이 크고 네모틀에 꽉 차는 모습이다. 그래서 ㅇ 이 가로모임 민글자일 때에는 세로가 긴 형태이고, 세로모임 민글자일 때에는 가로가 긴 형태이다. 하지만 그래픽체와는 반대로 가로줄기는 굵고 세로줄기는 가늘며 ㄴㄷㄹㅌ 의 이음줄기는 끝으로 갈수록 가늘어진다. ㅅㅈㅊ 의 삐침과 내림이 공작 꼬리처럼 줄기 끝으로 갈수록 부채꼴 형태로 굵어진다. ㅊㅎ 의 첫줄기는 세로 방향이다. 그림 26은 세종대왕기념관에서 소장한 최정호 공작체 원도이다. 원도 용지에 모리사와 마크가 있으나 모리사와에서 공작체를 개발했다는 기록은 없다. 그림 27은 김진평이 소개한 공작체와 비교한 것이다. 둘의 전체적인 디자인 콘셉트는 같지만, 곡선의 휨 정도와 받침의 너비 등에서 차이가 있다.

세종대왕께서
창제하신
훈민정음은
우리의

그림 22 그래픽체 김진평,『한글의 글자표현』, 1983

ひらがな
カタカナ

그림 23 샤켄 타이포스37

세종대왕께서
창제하신
훈민정음은
우리의 얼이

그림 24 공작체 김진평,『한글의 글자표현』, 1983

写真植字
きれいな

그림 25 샤켄 이시이 판테일

그림 26 공작체 원도 세종대왕기념관 소장

그림 27 김진평이 소개한 공작체(왼쪽)와 공작체 원도(오른쪽) 비교

99

김진평이 『한글의 글자표현』에서 소개한 그림 28의 굴림체는 1972년 샤켄에서 발매한 나루체(ナール体)의 개념을 한글에 적용한 글꼴이다. 최정호는 《꾸밈》에서 나루체는 샤켄의 명칭을 그대로 쓴 것이므로 새로운 이름을 붙여야 한다고 했으며 뒤에 굴림체라 불렀다. 또한 그는 굴림체를 제목용으로 쓰는 것이 적합하다고 했다. 그림 30에서 굴림체와 환고딕체와 비교해보면 굴림체는 네모틀에 꼭 맞추어져 있어 속공간이 크고 시원한 것이 특징이다. 반면 환고딕체는 속공간이 좀 더 오밀조밀하다. 최정호는 "일본 글꼴에 맞추어 만들었고, 공을 많이 들이지 못했기 때문에 아쉬움이 남는 글자"로 굴림체를 회고했다. 굴림체의 특징을 정리해보면 다음과 같다. 글자의 속공간을 최대한 키워 네모틀에 꽉 차도록 했다. 글자줄기의 끝 부분과 줄기의 방향이 바뀌는 부분을 굴렸다. 첫닿자 ㅊㅎ의 첫줄기는 가로 방향이다. 첫닿자의 이음줄기가 부드럽고 완만한 곡선으로 되어 있다. 첫닿자 ㅅ은 삐침이 길고 내림이 짧은 좌우 비대칭형이며 ㅈ은 좌우 대칭이다.

　　　그림 31은 최정호의 궁서체이다. 최정호는 조선시대 규중 아녀자를 통해 전수되고 다듬어져 한글의 아름다움을 잘 간직한 궁체를 재현하고 싶었다고 회고했다. 궁서체의 특징은 다음과 같다. 붓글씨 궁체의 정체를 기본으로 했다. 그림 32와 같이 궁체 흘림은 ㄹㄷ의 형태가 ㄴ과 비슷하기 때문에 오독(誤讀)의 여지가 없는 형태를 우선시했다. 궁서체는 그림 33과 같이 세로짜기를 바탕으로 만들었기 때문에 무게중심이 오른쪽에 있다. 홀자의 곁줄기가 아래쪽으로 내려와 있다. 보의 오른쪽이 비스듬하게 위로 올라갔다.

세종대왕께서
창제하신
훈민정음은
우리의 얼이

그림 28 굴림체 김진평, 『한글의 글자표현』, 1983

写真植字
きれいな

그림 29 샤켄 나루체

그림 30 굴림체(왼쪽)와 환고딕체(오른쪽) 비교

세 종 대 왕 께 서
창 제 하 신
훈 민 정 음 은
우 리 의 얼 이

그림 31 궁서체 김진평, 『한글의 글자표현』, 1983

ㄴ ㄷ ㄹ ㅌ ㅍ
ㄴ ㄹ ㄹ ㄹ

그림 32 궁서체의 정자체와 흘림체 비교

그림 33 궁서체의 가로짜기와 세로짜기

말년기 원도

최정호는 샤켄과 모리사와의 사진식자 원도를 제작한 뒤 원도를 그리는 일이 많지 않았다. 원도를 개발해서 인기가 좋으면, 새로운 원도 개발 의뢰가 들어오는 것이 아니라 이전의 것을 복제해서 쓰는 경우가 많았다. 하지만 그는 멈추지 않고 새로운 원도 개발에 몰두했다. 그가 말년에 그린 원도는 초특태고딕, 옛말체, 최정호체 등이 있다. 그 가운데 몇 가지가 실용화되었는지는 알려지지 않았다.

초특태고딕

그림 34의 초특태고딕은 특태고딕보다 한 단계 더 굵은 민부리 계열 글꼴로 세종대왕기념관이 원도의 복사본을 소장하고 있다. 최정호는 《출판문화》(1985)의 기고문에서 초특태명조와 초특태고딕을 개발했다고 함께 언급했으나 초특태명조 원도는 찾을 수 없었다. 네모틀에 꽉 차도록 설계한 이 글꼴은 최대한 글자줄기를 두껍게 그렸다. 대신 회색도를 유지하기 위해 글자줄기의 굵기 조절을 과감하게 처리했다. 예를 들어 빨과 같이 줄기 수가 많은 경우 글자줄기를 평균보다 훨씬 가늘게 해서 속공간을 적절히 안배하고 지면의 농도를 맞추었다. 한편 최정호의 민부리 계열 글꼴의 줄기 끝에서 볼 수 있는 작은 돌기가 없다. 이는 의도적으로 돌기를 없애 공간을 확보한 것으로 보인다. ㅊㅎ의 첫줄기를 세로로 해서 역시 공간 확보도 하고 글자줄기가 뭉치지 않도록 배려했다. 의뢰사가 어디인지, 실용화되었는지는 알려지지 않았다.

옛말체

최정호는 말년에 출판계에서 필요로 하는 글꼴 개발에 주목했다. 1979년 《꾸밈》 기고문에서 옛말체의 활자화가 시급하다고 기록했다. 고문서에서 옛말을 인쇄할 수 있는 글꼴이 없어서 손으로 직접 쓰거나 균형이 맞지 않더라도 쪽자를 임의로 조합해서 써야 했다. 그 뒤 정확한 시기와 의뢰사는 알 수 없으나 최정호는 옛말체

그림 34 초특태고딕체 복사본 세종대왕기념관 소장

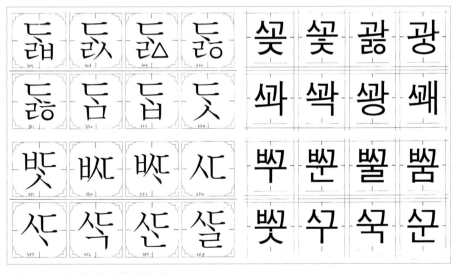

그림 35 옛말체 복사본 세종대왕기념관 소장

원도를 설계한 것으로 보인다. 그림 35는 세종대왕기념관에서 소장한 최정호 옛말체의 원도 복사본이다. 옛말체는 ㆍㅇㆆㅿㅸ 등 훈민정음 창제 초기에 썼던 옛 쪽자가 포함된 글꼴로 부리 계열과 민부리 계열이 있다. 기존에 흔히 쓰던 쪽자의 조합이 아닌 닿자가 세 가지인 경우도 최정호 특유의 균형 감각으로 안정감 있게 설계했다. 원본은 최정호의 처조카 이병도가 소장하고 있다. 제작 연도와 의뢰사, 실용화 여부에 내한 기록은 찾을 수 없었다.

최정호체

최정호체는 1988년 안상수의 의뢰를 받아 설계한 그의 마지막 부리 계열 원도이다. 안상수는 그가 설계한 원도 가운데 그의 이름을 딴 것이 없는 것을 안타깝게 여겨 '최정호체'라 했다. 원도 용지 위쪽에 적혀 있는 '금성출판사'는 최정호의 막내딸과 처조카 이병도가 몸을 담았던 회사이며 이 원도 용지는 금성출판사에서 제호를 그리는 용도로 제작한 것으로 추정된다. 안상수가 최정호에게 원도를 의뢰할 때 안그라픽스에서 제작한 원도 용지를 건네주었으나 그가 평소 쓰던 것이 편하다고 해서 금성출판사 용지에 그리게 되었다. 이 원도는 실용화되지는 못했으나 최정호가 남긴 마지막 부리 계열 글꼴로 그 의미가 크다. 표 11은 최정호체의 집자표이다.

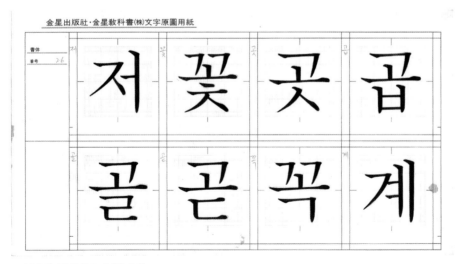

그림 36 최정호체 원도 안상수 소장

최정호체										
의뢰사	안상수		개발 시기	1988		집자 출처	안상수 소장 원도			
원도설계가	최정호		글자 수	약 1,200자		비고				

닿자	아	가	카	까			고	코	꼬		
	설	나	다	타	라	따	노	도	토	로	또
	순	마	바	파	빠		모	보	포	뽀	
	치	사	자	차	싸	짜	소	조	초	쏘	
	후	아	하				오	호			
홀자	가로형	ㅡ	ㅗ	ㅛ	ㅜ	ㅠ					
	세로형	ㅣ	ㅏ	ㅑ	ㅓ	ㅕ	ㅒ				
모임꼴	닿자/홀자	어	미	닿자 홀자	소	무	닿자/홀자 홀자	의	쌍닿자/홀자	까	쌰
	닿자/홀자 받침	성	인	닿자 홀자 받침	은	공	닿자/홀자 홀자 받침	원	닿자/홀자 쌍받침	않	있
예시문	1	하	늘	꽃							
	2	최	정	호	의	한	글	디	자	인	
	3	아	름	답	고	기	능	적	인	한	글
낱글자	4	빼	를	교	수	부	관	주			
		같	넣	랑	녀	입	금	유	을	내	데

표 11 최정호체 집자표

최정호 한글꼴 목록

표 12는 이 책에서 추적한 최정호 한글꼴 목록을 정리한 것이다. 필자는 최정호가 동아출판사체, 삼화인쇄체, 동아일보제목체를 개발한 것을 확인하고 원도를 추적했으나 찾을 수 없었다. 따라서 당시 최정호의 활자로 인쇄한 책을 찾아 집자했다. 최정호의 사신식자체는 모리사와와 샤켄의 원도를 설계했으며 모리사와 열 종, 샤켄 열여섯 종을 개발한 것을 확인했다. 모리사와는 일본에 남아 있는 원도 여섯 종을 직접 스캔해서 집자했으며 일부 필름만 남아 있는 네 종은 필름에서 집자했다. 추가로 김진평의 책에서 소개한 그림과 세종대왕기념관에서 소장하고 있는 원도 몇 장을 찾았다. 샤켄은 원도를 공개하지 않았기 때문에 김진평의 책과 잡지 《인쇄계》의 광고, 지유코보에서 제공한 글꼴 보기집에서 집자했다. 또한 조금 더 많은 수의 글자를 집자하기 위해서 샤켄 중명조의 사진식자 글자판을 구해 직접 인쇄했다. 최정호가 말년에 만든 원도는 초특태고딕체, 초특태명조체, 옛말체, 최정호체가 있다. 초특태고딕체와 옛말체는 세종대왕기념관에서 복사본을 소장하고 있고, 초특태명조체의 원도는 찾을 수 없었다. 최정호체 원도는 안상수가 소장하고 있다.

활자체			
번호	글꼴 이름	집자 출처	
1	동아출판사체(1957)	『세계문학전집 4: 토마스 만』(1959) / 『새백과사전』(1959)	
2	삼화인쇄체(1958)	『한국동물도감: 조류편』(1962) / 한글 활자체 변천의 사적 연구(1990)	
3	동아일보제목체(1970)	동아일보	

사진식자체			
번호	글꼴 이름	집자 출처 1	집자 출처 2
4	모리사와 사진식자체	모리사와 소장 원도	김진평 자료
4-1	모리사와 세명조	MA100세명조(1961)	MS가는명조
4-2	모리사와 중명조	HAB중명조(1972)	MS중간명조
4-3	모리사와 태명조	HA태명조(1973)	MS굵은명조
4-4	모리사와 견출명조	HMA30견출명조(1973)	MS돋보임명조
4-5	모리사와 세고딕	HBC세고딕(1972)	MS가는고딕
4-6	모리사와 중고딕、	HBB중고딕(1973)	MS중간고딕
4-7	모리사와 태고딕	HB태고딕(1972)	MS 굵은고딕
4-8	모리사와 견출고딕	HMB30견출고딕(1973)	MS돋보임고딕
4-9	모리사와 중환고딕	HBDB중환고딕(1978)	
4-10	모리사와 한자명조	HA300활자체(1979)	

번호	글꼴 이름	집자 출처 1	집자 출처 2	집자 출처 3
5	샤켄 사진식자체	샤켄 보기집	김진평 자료	《인쇄계》광고
5-1	샤켄 세명조	HAN-LM세명조	SK가는명조(1971)	세명조(1973)
5-2	샤켄 중명조	HAN-MM중명조*	SK중간명조(1974)	중명조(1973)
5-3	샤켄 태명조	HAN-BM태명조	SK굵은명조(연대 미상)	태명조(1973)
5-4	샤켄 특태명조	HAN-HM특태명조	SK돋보임명조(1974)	견출명조(1973)
5-5	샤켄 세고딕	HAN-LG세고딕	SK가는고딕(1974)	세고딕(1973)
5-6	샤켄 중고딕	HAN-MG중고딕	SK중간고딕(1971)	중고딕(1973)
5-7	샤켄 태고딕	HAN-BG태고딕	SK굵은고딕(1971)	태고딕(1973)
5-8	샤켄 특태고딕	HAN-HG특태고딕	SK돋보임고딕(1974)	견출고딕(1973)
5-9	샤켄 신문명조		SK신문명조(1974)	신문명조(1973)
5-10	샤켄 신문고딕		SK신문고딕(1974)	신문고딕(1973)
5-11	샤켄 한자명조		신명조(1974)	신명조(1972)
5-12	샤켄 그래픽체		그래픽체(1974)	그래픽체(1972)
5-13	샤켄 환고딕(세-중-태)		환태고딕(1974)	세-중-태환고딕(1973)
5-14	샤켄 궁서체	*	궁서체(1974)	궁서체(1971)
5-15	샤켄 굴림체	추가로	굴림체(1970 후반)	
5-16	샤켄 공작체	사진식자인쇄를 했다.	공작체(1970 후반)	

기타		
번호	글꼴 이름	집자 출처 1
6-1	초특태고딕(1985)	세종대왕기념관
6-2	초특태명조(1985)	
7-1	옛말 부리체(연대 미상)	세종대왕기념관
7-2	옛말 민부리체(연대 미상)	세종대왕기념관
8	최정호체(1988)	안상수 소장 원도

표 12 최정호 한글꼴 목록

최정호 한글꼴 분석

이 장에서는 최정호 한글꼴을 크게 부리 계열과 민부리 계열로 나누고 굵기에 따라 가는, 중간, 굵은, 돋보임으로 나누었다. 그 밖에 한자명조 계열과 둥근 민부리 계열을 덧붙였다. 1차 분석에서는 최정호 한글꼴을 서로 비교하고 분석해서 각각의 특징을 살펴보고 변화 양상을 밝혔다. 이어서 2차 분석에서는 최정호의 원도를 바탕으로 만든 디지털폰트 SM과 최정호 한글꼴을 대조해보고 구조적, 형태적 영향을 살폈다. 신명시스템즈가 개발한 SM은 김민수 전 신명시스템즈 사장의 인터뷰를 통해 글꼴 개발 경위와 최정호의 원도가 바탕이 된 정황을 확인할 수 있다.

"1989년경 신명시스템즈는 동아출판사의 의뢰로 활자공 네 분의 지시에 따라 기존의 활자체와 사진식자체를 디지털화하는 작업을 했다. 동아출판사에는 자체적으로 개발한 활자 원도와 샤켄에서 도입한 사진식자 시스템이 있었는데 그 글꼴은 최정호의 원도를 바탕으로 한 것이었다. 그때 개발 비용을 저렴하게 하는 대신 개발한 디지털폰트의 사용권을 신명시스템즈가 가지는 조건으로 계약했다. 동아출판사 일이 끝난 이후 '신명글꼴'을 출시했으며 이후 'SM'으로 명칭을 변경했다. 현재는 직지소프트에서 인수해 소유하고 있다. 당시 일손이 모자라서 SM신신명조 글꼴의 개발은 한양시스템즈에 외주를 줬다."(김민수 인터뷰, 2011년 1월 20일, 서울 성수동)

최정호 한글꼴 분석 기준은 크게 형태적 분석과 구조적 분석으로 나누었다. 형태적 분석 요소를 살펴보면 닿자에서 삐침의 기울기와 휨 정도, 상투의 크기와 형태, ㅊㅎ의 첫줄기의 방향과 길이, ㅈ의 형태, ㅋ의 덧줄기 등이 있다. 홀자에서 기둥의 부리와 맺음, 보의 첫돌기와 맺음, 그리고 곁줄기, 짧은기둥, 이음줄기의 기울기와 휨 정도 등이 있다. 구조적 분석 요소는 첫닿자, 홀자, 받침의 크기, 너비와 높이 등의 비례 관계를 살피는 것이다. 예를 들면 세로모임꼴에서 낱글자와 닿자의 너비 관계, 낱글자와 첫닿자, 받침의 높이 관계 등이 있고, 가로모임꼴에서 첫닿자의 위치, 기둥을 중심으로 한 받침 ㄴ의 좌우 길이, 기둥과 곁줄기의 높이, 그 밖에 가로줄기와 세로줄기의 굵기 등을 살펴볼 수 있다. 이런 분석 요소를 관찰하고 분석함으로써 손글씨 또는 붓의 영향을 받은 글꼴인지, 인쇄용으로 정제된 형태에

분류	분석 요소	비교 글꼴 글꼴 이름	분석 글꼴 글꼴 이름	분석 요소	비교 글꼴 글꼴 이름	분석 글꼴 글꼴 이름
첫 닿 자	삐침	가	가	ㅊ, ㅎ 첫줄기	차	차
	이음줄기	나	나	꺾임ㅈ / 갈래ㅈ	자	자
		라	라	ㅋ 덧줄기	카	카
	상투	아	아	ㅌ	타	타
		하	하	ㅍ	파	파
홀 자	부리	ㅗ	ㅗ	기둥의 맺음	ㅣ	ㅣ
	첫돌기	ㅗ	ㅗ	보의 맺음	ㅗ	ㅗ
	ㅏ	마	마	ㅑ	야	야
	ㅓ	서	너	ㅕ	셔	녀
	ㅗ	고	고	ㅛ	교	교
	ㅜ	부	부	ㅠ	유	유
받 침	맺음	한	한	ㅁ	남	남
		를	를	ㅂ	입	입
	삐침	있	있	ㅈ	꽃	꽃
공 간 구 성	속공간	까	까	속공간	를	를
		고	고		빼	빼
공 간 비 례	첫닿자 위치	마	마	닿자 너비	를	를
	곁줄기 위치	아	아	받침 위치	한	한
	가로줄기:세로줄기	라	라			

표 13 글꼴 분석표

가까운 글꼴인지를 파악할 수 있다. 또 가로짜기에 영향을 받았는지, 세로짜기에 영향을 받았는지를 살필 수 있다. 표 13은 글꼴의 변화 양상을 살펴볼 수 있도록 비교 글꼴과 분석 글꼴을 함께 나열한 것이다. 수집한 글꼴의 낱글자가 충분하지 않을 경우 예시문을 중심으로 분석표를 제시했다. 마지막으로 최정호 한글꼴이 디지털폰트에 끼친 영향을 살펴보기 위해서 최정호 원도와 영향을 받았을 것으로 추정되는 디지털폰트와 낱글자를 비교해보았다.

최정호 부리 계열

가는 부리 계열

1) 활자체: 동아출판사체, 삼화인쇄체

최정호의 가는 부리 계열 활자체에는 동아출판사체와 삼화인쇄체가 있다. 이 두 활자체는 원래 본문용 기본 굵기로 활용되었으나 이 연구의 분석 과정에서 가는 부리 계열로 분류했다. 그 이유는 활판 인쇄 과정에서 글자줄기가 두꺼워지는 특성을 고려해 원도를 제작할 때부터 글자줄기를 가늘게 설계했으며 나중에 활자체용 원도가 사진식자체로 전해지면서 가는 부리 계열의 바탕으로 사용했기 때문이다.

표 14는 동아출판사체와 삼화인쇄체의 첫닿자를 중심으로 비교하고 분석한 것이다. 비교 글꼴로 최정호가 개발하기 이전 활자체와 새활자시대의 대표적 글꼴 박경서체를 함께 나열했다. ㄱ ㅅ 에서 삐침이 동아출판사체가 다른 활자체와 비교하면 더 둥근 곡선이다. ㄴ ㄹ 에서 이음줄기의 기울기가 동아출판사체는 완만하고 다른 활자체는 가파른 편이다. 이후에도 최정호 한글꼴은 이음줄기의 기울기가 점점 완만해지는데 이는 가로짜기 글줄을 강조하기 위해서이다. 삼화인쇄체의 이음줄기는 동아출판사체보다 기울기가 가파르지만 부드러운 곡선으로 되어 있다. ㄴ 에서 동아출판사체와 삼화인쇄체 모두 이음줄기와 홀자가 연결되어 있다. ㅇ ㅎ 을 살펴보면 두 활자체 모두 둥근줄기의 시작은 굵고 끝으로 갈수록 가늘어지며 동아출판사체는 상투가 작은 편이고 삼화인쇄체의 상투는 또렷하며 붓의 영향이 보인다. 동아출판사체에서 ㅊ ㅎ 의 첫줄기는 길고 또렷하지만

분류	분석 요소	비교 글꼴		최정호 가는 부리 계열	
		이전 활자체 1955	박경서체 1930 말	동아출판사체 1957	삼화인쇄체 1958
첫닿자	삐침	가 사	가 사	가 사	가 사
	이음줄기	나 라	나 라	나 라	나 라
	상투	아	아	아	아
	첫줄기	하	하	하	하
		차	처	차	치
	ㅈ	조	조	조	조
	ㅋ	키	키	카	카
	ㅌ	타	터	타	타
	ㅍ	파	프	파	파

표 14 첫닿자를 중심으로 한 동아출판사체, 삼화인쇄체의 글꼴 분석표

아래 공간이 좁은 편이다. ㅈ은 모든 활자체가 꺾임ㅈ이며 동아출판사체를
제외하고는 마지막 줄기인 맺음이 수평선에 가깝다. ㅋ의 덧줄기에서 다른 활자체가
오른쪽 위로 비스듬하게 올라간 것과 비교하면 동아출판사체는 기울기가 완만하다.
이는 이음줄기의 변화와 마찬가지로 가로짜기 글줄을 강조한 변화이다. ㅌ은
동아출판사체와 삼화인쇄체 모두 첫 가로줄기와 세로줄기가 서로 맞닿아 있는데,
이선 활자체늘은 떨어져 있다. ㅍ에서 동아출판사체의 세로줄기는 수직선에 가깝고
삼화인쇄체는 붓의 이동 방향에 영향을 받아 비스듬하다.

표 15는 동아출판사체와 삼화인쇄체의 홀자를 중심으로 비교하고 분석한
것이다. 기둥과 보를 살펴보면 글자줄기의 시작과 맺음에서 이전 활자체보다
붓의 강약을 절제했다. 의에서 이음줄기를 살펴보면 삼화인쇄체는 가파르고
동아출판사체는 완만하다. 마에서 ㅏ의 곁줄기가 이전 활자체와 박경서체는 기둥의
중심에서 조금 아래쪽에 붙어 있고, 동아출판사체와 삼화인쇄체는 기둥의 중심에서
조금 위쪽에 붙어 있다. 곁줄기가 기둥 아래쪽에 있는 것은 대표적인 세로짜기
서체인 궁체 흘림에서 찾을 수 있는 특징이다. 궁체 흘림은 붓의 운필 속도를 반영해
밑에 있는 다음 글자로 빠르게 이어지도록 홀자의 곁줄기가 자연스럽게 아래쪽으로
내려갔다. 이후에도 최정호 한글꼴은 곁줄기의 위치가 점점 위쪽으로 올라가는
경향을 보이는데, 이는 가로짜기 글줄흐름선을 강조하기 위함이다. 동아출판사체에서
ㅏ의 곁줄기 또한 위로 올라갔으며 두 곁줄기 사이 공간도 커졌다. 삼화인쇄체에서
ㅏ는 곁줄기가 위로 올라갔지만 ㅑ는 곁줄기가 여전히 아래에 있어서 아직 일관된
기준으로 정리되지 못한 것으로 보인다. ㅕ의 두 곁줄기의 사이 공간은 이전
활자체와 비교하면 동아출판사체와 삼화인쇄체가 커졌다. ㅗ에서 이전 활자체와
비교하면 동아출판사체와 삼화인쇄체는 ㅗ의 기둥이 왼쪽으로 이동해서 속공간이
커졌다. 또한 삼화인쇄체에서 ㅗ는 세로높이가 높아졌다. ㅛ에서 ㅛ를 살펴보면
동아출판사체는 두 기둥 사이 공간이 커졌다. 삼화인쇄체의 ㅛ는 높이가 높아져서
속공간이 커졌다.

분류	분석 요소	비교 글꼴		최정호 가는 부리 계열	
		이전 활자체 1955	박경서체 1930 말	동아출판사체 1957	삼화인쇄체 1958
홀자	기둥				
	보				
	이음보	의	의	의	의
	ㅏ	마	마	마	마
	ㅑ	야	야	야	야
	ㅓ	서	서	서	서
	ㅕ	여	여	여	여
	ㅗ	고	고	고	고
	ㅛ	교	요	교	교
	ㅜ	수	수	수	수
	ㅠ	유	유	유	

표 15　홀자를 중심으로 한 동아출판사체, 삼화인쇄체의 글꼴 분석표

표 16은 동아출판사체와 삼화인쇄체의 받침을 중심으로 비교하고 분석한 것이다.
[한]룰에서 받침 [ㄴㄹ]의 위치를 살펴보면 이전 활자체는 글자의 중심에서 오른쪽으로
치우쳐 있으며 특히 맺음이 오른쪽으로 길게 빠져 있다. 동아출판사체의 받침은
너비가 넓고, 받침의 중심이 이전보다 가운데를 향해 이동했으며 맺음은 오른쪽으로
덜 나와 있다. 삼화인쇄체의 받침은 너비는 넓어졌지만 동아출판사체보다 맺음이
오른쪽으로 길게 빠져 있다. 이렇게 받침이 낱글자의 중심을 향해 이동한 것은
가로짜기를 위한 구조의 변화이다. 세로짜기에서는 글줄의 흐름이 홀자의 기둥을
따라 이어지기 때문에 자연스럽게 받침이 오른쪽으로 치우쳐 있었다. 최정호는
가로짜기를 위한 균형을 맞추는 과정에서 받침의 위치를 글자의 중심을 향해
왼쪽으로 이동했다. [공]넣에서 받침 [ㅇㅎ]의 상투는 동아출판사체는 붓의 영향을
줄여 이전보다 작아졌다. 삼화인쇄체는 동아출판사체보다 조금 더 크지만 첫닿자의
상투보다는 작다. [꽃]에서 받침 [ㅊ]을 살펴보면 동아출판사체와 삼화인쇄체 모두
이전 활자체들보다 첫줄기가 길고, 위아래 공간도 확보되어 변별력이 높아졌다.
그리고 동아출판사체의 받침 [ㅊ]은 첫닿자와 같은 꺾임ㅈ인데, 나머지 활자체들은
첫닿자는 꺾임ㅈ, 받침은 갈래ㅈ이다. [같]에서 받침 [ㅌ]은 첫닿자 때와 같이 이전
활자체와 박경서체는 첫 가로줄기와 세로줄기가 서로 떨어져 있는데 동아출판사체와
삼화인쇄체는 모두 붙어 있다. 동아출판사체는 섞임모임꼴 [원]에서도 다른 받침들과
같이 [ㄴ]의 위치가 왼쪽으로 이동했고, 너비가 늘어났으며, 맺음은 짧아졌다.

분류	분석 요소	비교 글꼴		최정호 가는 부리 계열	
		이전 활자체 1955	박경서체 1930 말	동아출판사체 1957	삼화인쇄체 1958
받침	받침 위치 맺음	한 를	한 를	한 를	한 를
	상투	공	성	공	공
	첫줄기	넝	좋	넝	낳
	ㅊ	꽃	낯	꽃	꽃
	ㅌ	같	같	같	같
	ㅆ	있	있	있	있
	ㅁ	금	금	금	금
	ㅂ	입	입	입	입
	ㄶ	않	많	않	않
	섞임모임꼴	원	된	원	원

표 16 받침을 중심으로 한 동아출판사체, 삼화인쇄체의 글꼴 분석표

표 17은 동아출판사체와 삼화인쇄체의 공간 구성을 중심으로 비교하고 분석한 것이다. ㅂ를 살펴보면 동아출판사체와 삼화인쇄체의 속공간이 커졌으며 특히 동아출판사체는 ㅂ의 너비가 넓어져서 속공간이 더 시원해 보인다.

ㄷ를 살펴보면 삼화인쇄체의 낱글자의 높이가 커서 동아출판사체보다 속공간이 더 크다. ㄹ과 같이 가로줄기가 많을 때, 동아출판사체는 ㄹ의 속공간은 좁아졌지만, 너비가 늘어나서 좁아진 공간을 보완했다. ㅃ와 같이 세로줄기가 많을 때, ㅃ은 동아출판사체와 삼화인쇄체 모두 이전 활자체보다 쪽자의 크기가 작다. 이는 다른 낱글자보다 지나치게 커 보이지 않도록 보정해준 것으로 보인다. ㅁ에서 동아출판사체는 첫닿자 위치가 다른 활자체보다 위에 있다. 이는 동아출판사체의 다른 가로모임꼴에서도 같은 경향을 보인다. 첫닿자의 위치가 위로 올라가도록 설계한 것은 궁체 흘림에서 볼 수 있는 구조이지만, 주로 글줄 흐름이 상단에 있는 가로짜기와도 잘 맞는 특징이다. 닿자의 너비를 살펴보면 ㄹ에서 동아출판사체는 너비가 늘어나서 전체적인 안정감이 커졌는데 삼화인쇄체는 닿자의 너비가 좁은 편이며 앞으로 넘어질 듯 불균형한 모습이다. 그림 37은 한에서 기둥을 중심으로 받침의 좌우 비례를 살펴본 것이다. 동아출판사체는 1:0.41이고 삼화인쇄체는 1:0.56이다.

분류	분석 요소	비교 글꼴		최정호 가는 부리 계열	
		이전 활자체 1955	박경서체 1930년대 말	동아출판사체 1955-1957	삼화인쇄체 1958
공간구성	속공간	바 도 를 빼	도 를	바 도 를 빼	바 도 를 빼
공간비례	첫닿자 위치	마	마	마	마
	닿자 너비	를	률	를	를

표 17　공간구성을 중심으로 한 동아출판사체, 삼화인쇄체의 글꼴 분석표

동아출판사체　　　A1 : B1 = 1 : 0.41　　　삼화인쇄체　　　A2 : B2 = 1 : 0.56

그림 37　동아출판사체와 삼화인쇄체의 받침 ㄴ

2) 사진식자체: 샤켄 세명조, 모리사와 세명조

최정호의 가는 부리 계열 사진식자체에는 샤켄 세명조와 모리사와 세명조가 있다. 모리사와 세명조는 1958년 개발한 삼화인쇄체의 원도로 만든 것이므로 제작연도가 샤켄 세명조보다 10년 이상 앞서 있으며 세로짜기 글꼴의 특성이 혼재된 과도기적 양상을 보인다.

표 18은 샤켄 세명조와 모리사와 세명조의 글꼴 분석표이다. 비교 글꼴로 동아출판사체와 삼화인쇄체를 함께 나열했다. 인쇄 상태를 살펴보면 활자체보다 사진식자체의 윤곽이 정밀해서 외곽선이 선명하게 드러났으며 잉크의 번짐이 적다. 아에서 첫닿자 ㅇ의 상투를 살펴보면 모리사와 세명조보다 샤켄 세명조가 붓의 흔적이 줄어들고 정제된 성격을 띠고 있다. ㅏ의 곁줄기가 모리사와 세명조는 기둥의 가운데에 있으며 샤켄 세명조는 가운데보다 조금 아래에 있다. 름에서 닿자의 너비는 샤켄 세명조보다 모리사와 세명조가 좁다. 모리사와 세명조에서 름의 첫닿자 ㄹ은 첫줄기 시작 부분이 바깥쪽으로 돌출되어 있는데 이는 활판 인쇄에서 변별력을 높이기 위해 외곽 부분을 길게 해준 것으로 보인다. 받침의 맺음을 길게 해주는 것과 같은 맥락이다. 답에서 첫닿자 ㄷ의 이음줄기가 샤켄 세명조보다 모리사와 세명조가 가파르다. 고를 살펴보면 샤켄 세명조에서 첫닿자 ㄱ의 가로줄기와 ㅗ의 세로줄기 사이 공간이 커지면서 높이가 늘어났다. 기에서 첫닿자 ㄱ의 위치가 샤켄 세명조는 위쪽으로 올라가 있다. 적에서 첫닿자 ㅈ의 너비가 샤켄 세명조에서 커졌다. 이처럼 최정호의 한글꼴은 대체로 첫닿자가 커지는 방향으로 변하고 있다. 인에서 받침 ㄴ은 모리사와 세명조에서는 너비가 좁고 오른쪽으로 쏠려 있는데, 샤켄 세명조는 너비가 넓고 왼쪽으로 들어와서 안정감을 보완했다. 한에서 샤켄 세명조에서 첫닿자 ㅎ이 커지면서 두 번째 줄기와 상투 사이 공간이 커졌다. 글에서 모리사와 세명조의 경우 첫닿자 ㄱ의 시작 부분과 받침 ㄹ의 맺음이 바깥쪽으로 나와 있다.

분석 요소		비교 글꼴		최정호 가는 부리 계열	
		동아출판사체 1957	삼화인쇄체 1958	샤켄 세명조 1973	모리사와 세명조 1961
아름답고기능적인한글	상투 결줄기 ㅏ 첫닿자 위치	아	아	아	아
	닿자의 너비	름	름	름	름
	이음줄기	답	답	답	답
	속공간 홀자 ㅗ	고	고	고	고
	삐침 첫닿자 위치	기	기	기	기
	받침 ㅇ	능	능	능	능
	첫닿자 ㅈ	적	적	적	적
	받침 ㄴ	인	인	인	인
	첫닿자 ㅎ	한	한	한	한
	속공간 맺음	글	굴	글	글

표 18 샤켄 세명조, 모리사와 세명조의 글꼴 분석표

다음은 최정호의 샤켄 세명조와 모리사와 세명조를 서로 겹쳐 비교한 것이다.
적의 첫닿자 ㅈ의 너비가 샤켄 세명조보다 모리사와 세명조가 좁다. 개발 순서에
따른 변화를 살펴보면 너비가 좁은 방향에서 넓은 방향으로 바뀐 것이다. 글을
살펴보면 모리사와 세명조의 첫닿자 ㄱ이 시작되는 첫줄기의 시작점과 받침
ㄹ이 끝나는 맺음이 바깥쪽으로 길게 뻗어 있다. 이는 세로짜기 글꼴의 특징 가운데
하나이다. 앞의 표 18에서 같은 구조인 세로모임꼴 받침글자 름에서도 첫닿자
ㄹ의 첫줄기의 시작 부분이 바깥으로 나와 있다. 한에서 기둥을 중심으로
받침의 좌우 비례를 살펴보았다. 샤켄 세명조는 1:0.46이고 모리사와 세명조는
1:0.50이었다. 모리사와 세명조의 맺음이 바깥쪽으로 길게 뻗어 있으며 이는 받침의
중심이 오른쪽으로 치우쳐 있는 세로짜기를 위한 구조이다.

샤켄 세명조 모리사와 세명조 샤켄 세명조 + 모리사와 세명조

그림 38 샤켄 세명조와 모리사와 세명조 비교 - 적

샤켄 세명조 모리사와 세명조 샤켄 세명조 + 모리사와 세명조

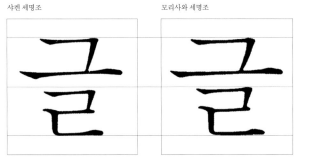

그림 39 샤켄 세명조와 모리사와 세명조 비교 - 글

그림 41은 아에서 기둥의 높이와 부리에서 곁줄기까지 길이를 살펴본 것이다. 샤켄
세명조는 1:0.52이고 모리사와 세명조는 1:0.50으로 모리사와 세명조의 곁줄기가
더 위쪽에 있다. 최정호 한글꼴에서 곁줄기의 위치는 시간이 흐름에 따라 위쪽으로
올라가는 경향을 보이는데 모리사와 세명조는 샤켄 세명조보다 이전에 만들어졌으나
곁줄기는 더 위에 붙어 있다. 이는 삼화인쇄체의 특징에서 나타난 세로짜기와
가로짜기의 특징이 혼재된 과도기적 양상과 같은 맥락이다.

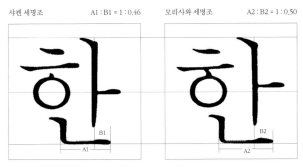

그림 40 샤켄 세명조와 모리사와 세명조의 받침 ㄴ

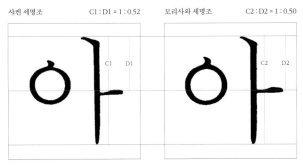

그림 41 샤켄 세명조와 모리사와 세명조의 기둥 높이(C)와 부리에서 곁줄기까지 길이(D)

3) 디지털폰트 SM세명조와 비교

표 19는 디지털폰트 SM세명조와 최정호의 가는 부리 계열 글꼴인 동아출판사체, 삼화인쇄체, 샤켄 세명조, 모리사와 세명조의 비교표이다. 후기 동아출판사체도 비교 글꼴로 함께 나열했다. 첫닿자 ㅈ 을 살펴보면 SM세명조와 후기 동아출판사체는 갈래ㅈ으로 되어 있는데 최정호의 가는 부리 계열은 모두 꺾임ㅈ이다. 또한 첫닿자 ㅇ ㅎ 의 상투의 둥근줄기를 살펴보면 SM세명조는 시작은 굵고 끝으로 길수록 점점 가늘어지도록 해서 붓의 강약을 남았다. 그러나 최정호의 가는 부리 계열은 활자체에서 미세한 굵기 변화가 관찰되나 사진식자체에서 둥근줄기의 굵기 변화가 도드라지는 형태는 찾을 수 없었다.

디지털폰트	최정호 가는 부리 계열				비교 글꼴
SM세명조 1989	동아출판사체 1957	삼화인쇄체 1958	샤켄 세명조 1973	모리사와 세명조 1961	후기 동아출판사체 1982(1972)
아	아	아	아	아	아
름	름	름	름	름	름
답	답	답	답	답	답
고	고	고	고	고	고
기	기	기	기	기	기
능	능	능	능	능	능
적	적	적	적	적	적
인	인	인	인	인	인
한	한	한	한	한	한
글	글	굴	글	글	글

표 19 SM세명조와 최정호 가는 부리 계열 비교표

다음은 디지털폰트 SM세명조와 최정호의 가는 부리 계열 글꼴 가운데 샤켄 세명조의 열 글자 아름답고기능적인한글 을 서로 겹쳐 비교한 것이다. 아능인한 에서 닿자 ㅇㅎ 의 형태를 살펴보면 상투 형태가 다르다. SM세명조는 상투에서 둥근줄기로 이어지는 부분이 붓글씨의 흔적이 반영되어 시작 부분은 굵은데 맺음으로 갈수록 점점 가늘어진다. 샤켄 세명조의 상투는 붓의 흔적이나 굵기 변화가 나타나지 않는 인쇄용으로 정제된 성격을 보인디. 낱글지의 구조를 살펴보면 닿자 ㅇㅎ 의 위치와 크기가 일치한다. 또한 선체 낱글사의 쪽사 위치와 크기가 같다. 고 는 SM세명조의

SM세명조 　　　　 샤켄 세명조 　　　　　　　 SM세명조 + 샤켄 세명조

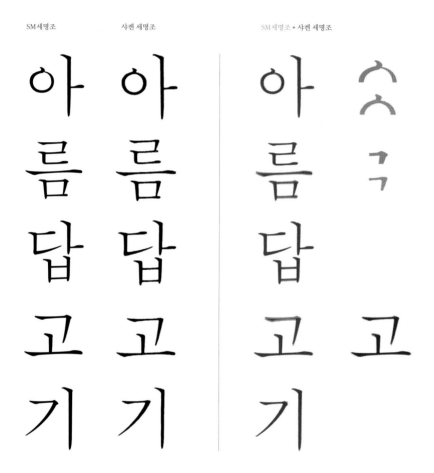

그림 42　SM세명조와 샤켄 세명조 비교 – 아, 름, 답, 고, 기

글자 높이가 조금 더 높다. 이는 SM세명조를 개발할 때 샤켄 세명조를 바탕으로 하되 가로짜기 글줄을 고르게 하기 위해 세로모임꼴의 높이를 길게 보정한 것으로 보인다. 쪽자 단위로 나누어 겹쳐보니 SM세명조의 꺾임돌기가 더 도드라지는 것 외에는 구조적으로는 일치했다. 적에서 첫닿자 ㅈ을 살펴보면 SM세명조는 갈래ㅈ이고 샤켄 세명조는 꺾임ㅈ으로 전혀 다른 형태이다. 반면 첫닿자 ㅈ이 차지하는 비례에는 큰 변화가 없다. 그러므로 샤켄 세명조는 SM세명조의 구조적 바탕이 되었다고 볼 수 있으나 상투, 부리, 돌기의 세부적 표현과 쪽자 ㅈ의 형태 등에서 다른 양상을 보인다.

SM세명조 샤켄 세명조 SM세명조 + 샤켄 세명조

그림 43 SM세명조와 샤켄 세명조 비교 - 능, 적, 인, 한, 글

중간 부리 계열

1) 샤켄 중명조, 모리사와 중명조, 최정호체

최정호의 중간 부리 계열 글꼴에는 샤켄 중명조, 모리사와 중명조, 최정호체가
있다. 동아출판사체는 비교 글꼴로 함께 나열했다. 표 20은 샤켄 중명조, 모리사와
중명조, 최정호체의 글꼴 분석표이다. 샤켄 중명조는 사진식자 인쇄를 해서
십자했고, 모리사와 중명조와 최정호체는 실제 원도에서 집자한 것이다. 글자줄기는
최정호체가 가장 굵고 다음은 샤켄 중명조이며 모리사와 중명조가 가장 가늘다.
활자체인 동아출판사체의 잉크 번짐을 고려하더라도 샤켄 중명조, 모리사와 중명조,
최정호체의 속공간이 전반적으로 크다. 최꽃 과 같이 쪽자의 사이 공간은 물론
첫닿자 ㄷㅃㅎ의 속공간도 커졌다. 한 에서 첫닿자 ㅎ과 받침 ㄴ의 너비가 샤켄
중명조보다 최정호체가 넓고, 모리사와 중명조가 가장 넓다. 글 의 닿자 너비도
마찬가지로 샤켄 중명조가 가장 좁고, 최정호체, 모리사와 중명조 순이다. 최정호체는
글 에서 첫닿자 ㄱ이 차지하는 비례가 크다. 자 에서도 첫닿자 ㅈ이 크며 이는
최정호체에서 공통으로 나타나는 특징이다. 최정자꽃의 닿자 ㅈ을 살펴보면
동아출판사체는 첫닿자와 받침 모두 꺾임ㅈ으로 통일했다. 나머지 세 글꼴은 첫닿자
ㅈ은 꺾임ㅈ, 받침 ㅈ은 갈래ㅈ으로 되어 있다. 쪽자 네 개의 조합으로 이루어진
않 은 샤켄 중명조의 첫닿자 ㅇ보다 모리사와 중명조와 최정호체의 속공간이 더 크다.
정호한않에서 최정호체의 닿자 ㅇ의 둥근줄기는 다른 글꼴보다 두꺼운 편이다.

분석 요소		비교 글꼴	최정호 중간 부리 계열		
		동아출판사체 1957	샤켄 중명조 1973	모리사와 중명조 1972	최정호체 1988
최정호한글디자않빼꽃	첫줄기	최	최	최	최
	첫닿자 ㅈ 받침 ㅇ	정	정	정	정
	첫줄기 상투	호	호	호	호
	받침 ㄴ	한	한	한	한
	닿자 너비 받침 ㄹ	글	글	글	글
	이음줄기 첫닿자 위치	디	디	디	디
	첫닿자 ㅈ 곁줄기 ㅏ	자	자	자	자
	속공간	않	않	않	않
		빼	빼	빼	빼
	속공간 받침 ㅊ	꽃	꽃	꽃	꽃

표 20 샤켄 중명조, 모리사와 중명조, 최정호체 글꼴 분석표

다음은 최정호의 중간 부리 계열 글꼴 샤켄 중명조와 모리사와 중명조, 최정호체의
낱글자를 비교하고 분석한 것이다. 꽃릁에서 ㅗㅡ의 너비를 살펴보면 샤켄
중명조보다 모리사와 중명조가 미세하게 좁다. 모리사와 중명조와 최정호체를
비교해보면 최정호체의 너비가 좁다. 샤켄 중명조와 최정호체를 겹쳐보면 최정호체의
너비가 눈에 띄게 좁아 차이가 크게 난다. 닿자의 너비를 살펴보면 모리사와 중명조가
다른 두 글꼴보다 매우 넓다. 최성호체와 샤켄 중명조는 비슷하거나 최정호체가
미세하게 넓다. 닿자, 홀자, 받침의 크기 비례를 살펴보면 첫닿자 ㄲ이 최정호체의
경우 세로 비례가 늘어나 ㅗ의 보가 아래로 내려갔다. 다른 글꼴보다 첫닿자의
비중이 큰 편이다. 모리사와 중명조는 받침이 크고 다른 글꼴보다 속공간이 커서
네모틀에 더 가깝다.

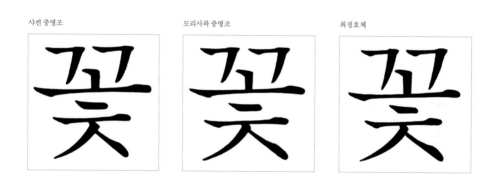

그림 44 샤켄 중명조, 모리사와 중명조, 최정호체 비교 - 꽃

세 글꼴을 비교해본 결과 두 가지 주목할 만한 변화를 발견했다. 첫째, 글자너비는 샤켄 중명조, 모리사와 중명조, 최정호체 순으로 점점 좁아졌다. 특히 최정호체는 글자너비가 전체적으로 좁아서 미세하게 장체의 느낌에 가깝다. 이처럼 글자꼴을 정체에서 장체에 가깝도록 보정한 것은 오늘날 판짜기를 할 때 너비를 좁혀 촘촘하게 만드는 경향과 같은 맥락으로 보인다. 둘째, 쪽자의 크기 비례를 바꾼 것이다. 샤켄 중명조에서 모리사와 중명조로 바뀔 때에는 닿자의 너비를 넓히는 등 속공간을 키워 같은 크기일 때 더 커 보이도록 했다. 다만 이렇게 했을 때 를은 다소 넓적해 보인다. 최정호체의 경우 닿자의 너비는 샤켄 중명조와 비슷하지만 첫닿자의 높이를 키웠다. 이로써 낱글자가 너무 넓적하지 않으면서 같은 크기일 때 샤켄 중명조보다 커 보이고 가로짜기를 할 때 글자 수가 많이 들어갈 수 있게 되었다.

샤켄 중명조 모리사와 중명조 최정호체

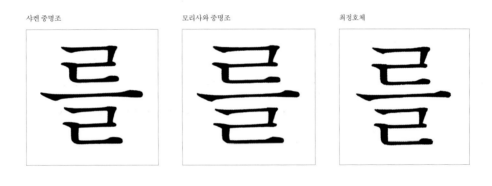

샤켄 중명조 + 모리사와 중명조 모리사와 중명조 + 최정호체 최정호체 + 샤켄 중명조

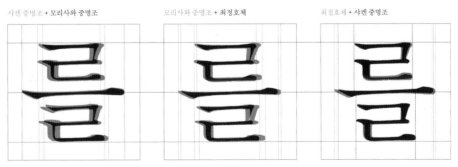

그림 45 샤켄 중명조, 모리사와 중명조, 최정호체 비교 - 를

싸 에서 첫닿자 ㅆ 을 살펴보면 샤켄 중명조는 속공간이 좁고 크기가 작다. 삐침의
곡선은 부드럽고 둥글게 구부러져 있으며 기울기는 세 글꼴 가운데에서 가장
완만하다. 모리사와 중명조의 첫닿자 ㅆ 은 샤켄보다 크기와 속공간이 크다.
최정호체는 삐침의 기울기가 가파르게 변했다. 정 에서 첫닿자 ㅈ 을 살펴보면 샤켄
중명조보다 모리사와 중명조의 ㅈ 이 위쪽에 있으며, ㅓ 의 곁줄기도 위로 올라갔다.
최정호체의 첫닿자 ㅈ 은 샤켄 중명조보다 높고 모리사와 중넝조보나 아래에 있으며
크기는 모리사와 중명조와 비슷하다. 곁줄기 ㅓ 의 길이는 다른 글꼴보다 짧다. 받침
ㅇ 을 살펴보면 샤켄 중명조보다 모리사와 중명조의 속공간이 더 크다. 최정호체는
그 중간이다. 둥근줄기는 샤켄 중명조와 최정호체가 모리사와 중명조보다 굵다.

샤켄 중명조 모리사와 중명조 최정호체

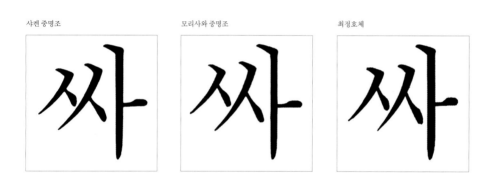

샤켄 중명조 + 모리사와 중명조 모리사와 중명조 + 최정호체 최정호체 + 샤켄 중명조

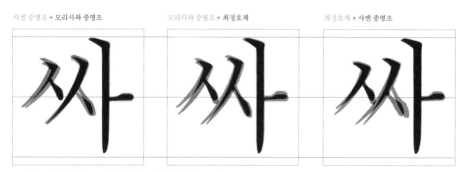

그림 46 샤켄 중명조, 모리사와 중명조, 최정호체 비교 - 싸

유에서 가로줄기와 세로줄기의 두께 비례를 살펴보았다. 가로줄기는 ㅠ의 보에서 가장 가늘어지는 부분의 두께를 측정하고, 세로줄기는 첫닿자 ㅇ의 둥근줄기에서 가장 두꺼워지는 부분의 두께를 측정했다. 그 결과 샤켄 중명조는 1:2.17, 모리사와 중명조는 1:1.94, 최정호체는 1:2.37로 나타났다. 최정호체의 대비가 가장 크고 샤켄 중명조, 모리사와 중명조 순으로 대비가 덜하다. 다음은 디에서 첫닿자 ㄷ의 높이를 확인해보면 샤켄 중명조는 18.35밀리미터, 모리사와 중명조는 19.45밀리미터, 최정호체는 19.70밀리미터로 나타났다.

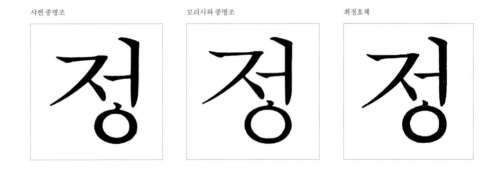

샤켄 중명조 · 모리사와 중명조 · 최정호체

샤켄 중명조 + 모리사와 중명조 · 모리사와 중명조 + 최정호체 · 최정호체 + 샤켄 중명조

그림 47 샤켄 중명조, 모리사와 중명조, 최정호체 비교 – 정

최정호체 닿자의 높이가 가장 높고 모리사와 중명조, 샤켄 중명조 순으로 점점
작아지는 경향을 보인다. 첫닿자의 위치는 모리사와 중명조가 제일 높고, 샤켄
중명조, 최정호체 순으로 작아진다. 다음으로 한에서 기둥을 중심으로 받침의
좌우 비례를 살펴보았다. 샤켄 중명조는 1:0.34이고 모리사와 중명조는 1:0.31,
최정호체는 1:0.30으로 나타났다. 그러므로 맺음이 오른쪽으로 길게 뻗은 순서대로
나열해보면 샤켄 중명조, 모리사와 중명조, 최정호체이다. 마지막으로 가에서 ㅏ의
기둥 높이와 부리에서 곁줄기까지 길이의 비례 값을 구했다. 샤켄 중명조가 1:0.52,
모리사와 중명조가 1:0.50, 최정호체가 1:0.49로 샤켄 중명조의 곁줄기가 가장
아래쪽에 있고 그다음이 모리사와 중명조, 최정호체 순으로 위쪽으로 올라갔다.

그림 48 샤켄 중명조, 모리사와 중명조, 최정호체의 '유'에서 가로세로 줄기의 굵기 대비

그림 49 샤켄 중명조, 모리사와 중명조, 최정호체의 '디'에서 첫닿자 'ㄷ'의 위치와 높이

최정호의 중간 부리 계열 글꼴의 특징을 종합해보면 샤켄 중명조는 닿자가 작아 속공간이 좁지만, 전체적으로 글자줄기의 곡선이 미려해 부드러운 인상을 준다. 받침의 맺음이 오른쪽으로 적당히 뻗어 있어 과거 세로짜기 균형의 흔적이 미세하게 보인다. 모리사와 중명조는 닿자의 너비가 넓고 속공간도 크게 설계했으며 이 때문에 같은 크기일 때 다른 글꼴보다 커 보이는 것이 장점이다. 비교한 다른 글꼴보다 글자줄기가 가늘고 전체적인 부리와 맺음의 형태가 인쇄용으로 정제되어 있다. 최정호체는 첫닿자가 크고 다른 글꼴보다 너비가 좁으며 받침의 위치가 중심을 향하고 있으므로 가로짜기에 적합한 형태로 볼 수 있다.

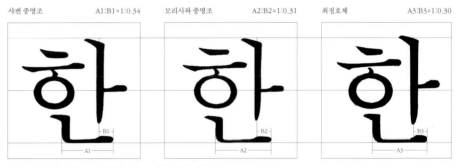

그림 50 샤켄 중명조, 모리사와 중명조, 최정호체의 받침 ㄴ

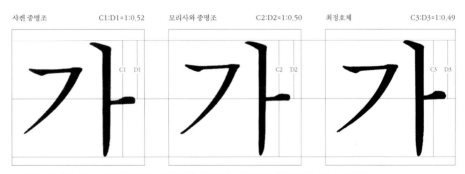

그림 51 샤켄 중명조, 모리사와 중명조, 최정호체의 기둥의 높이(C)와 부리에서 곁줄기까지 길이(D)

2) 디지털폰트 SM중명조, SM신명조, SM신신명조와 비교

표 21은 디지털폰트 SM중명조, SM신명조, SM신신명조와 최정호의 중간 부리
계열 글꼴인 샤켄 중명조, 모리사와 중명조, 최정호체의 비교표이다. SM중명조를
살펴보면 다른 글꼴보다 속공간이 좁고, 글자줄기에서 삐침, 이음줄기의 곡선이
부드럽게 휘어져 있어 붓의 유연함이 느껴지는 것이 특징이다. 이는 샤켄 중명조와
가장 근접한 구조적, 형태적 연관성을 띠는 것이다. 그러나 받침 ㅈ에서 SM중명조는
꺾임ㅈ, 샤켄 숭명조는 갈래ㅈ이므로 부분석으로 서로 다른 형태를 띤다. SM신명조는
SM세명조처럼 상투가 붓의 영향을 받아 시작 부분이 굵었다가 갈수록 가늘어지는
것이 특징이며 부리, 돌기, 맺음 등이 도드라져 있는 것도 붓의 영향으로 볼 수 있다.
최정호의 중간 부리 계열 글꼴 가운데에서 이와 같은 형태는 찾을 수 없었다. 그러나
SM세명조가 샤켄 세명조와 구조적으로 닮은 것과 같이 SM신명조는 모리사와
중명조와 구조적인 측면에서 매우 유사하다. SM신신명조는 줄기가 가늘고 예리하며
SM신명조와 같이 속공간이 커서 최정호의 모리사와 중명조와 닮았다. 이런 추리에
따라 SM중명조는 샤켄 중명조와 비교하고, SM신명조와 SM신신명조는 모리사와
중명조와 서로 겹쳐 구조적, 형태적 일치도를 살펴보았다.

디지털폰트			최정호 중간 부리 계열		
SM중명조 1989	SM신명조 1989	SM신신명조 1989	샤켄 중명조 1973	모리사와 중명조 1972	최정호체 1988
최	최	최	최	최	최
정	정	정	정	정	정
호	호	호	호	호	호
한	한	한	한	한	한
글	글	글	글	글	글
디	디	디	디	디	디
자	자	자	자	자	자
앉	앉	앉	앉	앉	앉
뻬	뻬	뻬	뻬	뻬	뻬
꽃	꽃	꽃	꽃	꽃	꽃

표 21 SM중명조, SM신명조, SM신신명조와 최정호 중간 부리 계열 비교표

다음은 SM중명조와 샤켄 중명조의 열 글자 한글아꽃빼최정호디자를 서로 겹쳐
구조적, 형태적 연관성을 살펴보았다. 한을 살펴보면 첫닿자 ㅎ과 ㅏ는 일치하나
SM중명조에서 받침 ㄴ의 위치가 조금 내려가 있다. 그러나 쪽자 단위로 떼어내어
위치를 맞추어 겹쳐보니 형태가 일치했다. 그 밖에 글최디에서도 구조가 조금
다르지만 쪽자 단위로 떼어내 겹쳐보면 형태가 서로 일치한다. 꽃에서 받침 ㅊ의
형태를 실펴보면 SM중명조는 꺾임ㅈ이고 샤켄 중명조는 갈래ㅈ으로 형태가 달랐다.

SM중명조 샤켄 중명조 SM중명조 + 샤켄 중명조

그림 52 SM중명조와 샤켄 중명조 비교 – 한, 글, 아, 꽃, 빼

1980년 8월 8일자《동아일보》에서 첫닿자와 받침 ㅅㅈ의 형태를 통일해야한다고 주장한 김상문의 글로 미루어 보았을 때 SM중명조를 만들 때 동아출판사의 의견에 따라 일부러 최정호의 원도를 그대로 따르지 않고 첫닿자와 받침 ㅈ의 형태를 통일한 것으로 보인다. 그 밖에 아빼정호자는 낱글자의 구조와 형태가 거의 일치했다. 그러므로 SM중명조는 샤켄 중명조를 형태적 바탕으로 한 글꼴이며 미세하게 구조와 형태를 조정한 것으로 보인다.

SM중명조 샤켄 중명조 SM중명조 + 샤켄 중명조

그림 53 SM중명조와 샤켄 중명조 비교 – 최, 정, 호, 디, 자

다음은 SM신명조와 모리사와 중명조의 열 글자 한글아꽃빼최정호디자를 서로 겹쳐
구조적, 형태적 연관성을 살펴본 것이다. SM신명조와 모리사와 중명조는 한아정호
에서 닿자 ㅇㅎ 의 상투 형태가 다르다. SM신명조는 SM세명조와 같이 붓의 영향을
받아 상투의 시작 부분은 굵고 둥근줄기를 지나 맺음으로 갈수록 가늘다. 이 때문에
부드러운 인상을 주며 모리사와 중명조보다 글자줄기가 굵어 보인다. 모리사와
중명조는 상투 부분이 굵기 변화가 없는 인쇄용으로 정제된 글꼴의 특징을 보인다

SM신명조 모리사와 중명조 SM신명조 + 모리사와 중명조

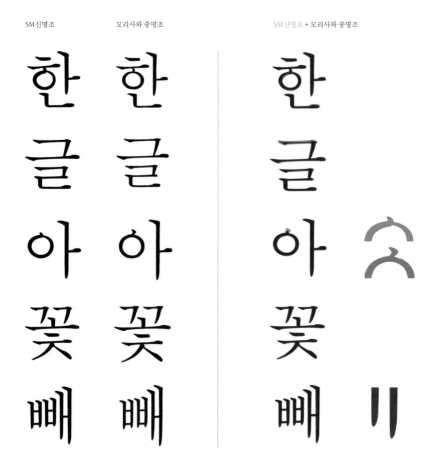

그림 54 SM신명조와 모리사와 중명조의 비교 – 한, 글, 아, 꽃, 빼

글에서 첫닿자 ㄱ, 꽃에서 첫닿자 ㄲ, 최에서 첫닿자 ㅊ, 정에서 첫닿자 ㅈ, 자에서 첫닿자 ㅈ의 꺾임돌기가 SM신명조는 붓의 영향을 받아 도드라져 있으며 꺾임의 기울기가 급하다. 그러나 모리사와 중명조의 꺾임돌기는 도드라지지 않았으며 꺾임의 기울기도 수평에 가깝다. 그러므로 SM신명조는 최정호의 모리사와 중명조를 구조적 바탕으로 하되, 일부 쪽자의 형태, 즉 상투와 돌기 등에서 붓의 흔적을 살린 글꼴이다.

SM신명조 모리사와 중명조 SM신명조+모리사와 중명조

최
정
호
디
자

그림 55 SM신명조와 모리사와 중명조의 비교 - 최, 정, 호, 디, 자

139

다음은 SM신신명조와 모리사와 중명조의 열 글자 한글아꽃빼최정호디자를 겹쳐
비교하고 분석한 것이다. SM신신명조와 모리사와 중명조를 살펴보면 구조적으로는
대체로 일치하나 SM신신명조가 모리사와 중명조보다 가는 편이다. 한에서 첫닿자
ㅎ의 첫줄기와 ㅏ의 부리를 살펴보면 SM신신명조가 붓의 느낌이 더 절제되어 있다.
빼에서 첫닿자 ㅃ은 SM신신명조의 오른쪽 ㅂ의 높이가 조금 늘어났다.

SM신신명조 모리사와 중명조 SM신신명조 + 모리사와 중명조

그림 56 SM신신명조와 모리사와 중명조의 비교 – 한, 글, 아, 꽃, 빼

최를 살펴보면 첫닿자 ㅊ의 삐침과 ㅗ의 이음줄기에서 SM신신명조가 모리사와 중명조보다 미세하게 완만하다. 나머지 낱글자는 대체로 비슷하다. 그러므로 모리사와 중명조는 SM신신명조의 구조적, 형태적 바탕이 되었다고 볼 수 있으며, SM신신명조는 모리사와 중명조보다 부리와 돌기가 작은 등 손글씨의 영향이 절제되어 인쇄용 글꼴에 더 가까운 모습이다.

SM신신명조 모리사와 중명조 SM신신명조 + 모리사와 중명조

최 최 최
정 정 정
호 호 호
디 디 디
자 자 자

그림 57 SM신신명조와 모리사와 중명조의 비교 – 최, 정, 호, 디, 자

굵은 부리 계열

1) 샤켄 태명조, 모리사와 태명조

최정호의 굵은 부리 계열 글꼴에는 샤켄 태명조와 모리사와 태명조가 있다. 표 22는
샤켄 태명조와 모리사와 태명조의 글꼴 분석표와 함께 SM태명조와 비교한 표이다.
글자줄기는 샤켄 태명조보다 모리사와 태명조가 더 굵다. 두 글꼴에서 눈에 띄게 다른
점은 샤켄 태명조는 ㅎ의 첫줄기가 세로 방향인데, 그 외 글쏠은 모두 가로 방향이다.
디지털폰트인 SM태명조를 살펴보면 샤켄 태명조와 마찬가지로 첫닿자 ㅎ의
첫줄기가 세로 방향인 것이 정확히 일치했다. 유독 샤켄 태명조만 다른 글자가족과
다르게 간 이유는 앞으로 연구할 필요가 있다. 그림 58은 샤켄 태명조와 모리사와
태명조의 고를 비교하고 분석한 것이다. 샤켄 태명조는 고의 굵기 변화가 크고 ㅗ의
기둥 위치가 왼쪽으로 이동해 첫닿자 ㄱ과 부딪히지 않도록 속공간 배분이 잘 되어
있다. 모리사와 태명조는 샤켄 태명조보다 너비가 좁고 ㅗ의 기둥이 짧으며 기둥의
위치가 가운데에 있어서 첫닿자 ㄱ과 부딪히는 느낌을 준다.

샤켄 태명조　　　　　　　모리사와 태명조　　　　　샤켄 태명조 + 모리사와 태명조

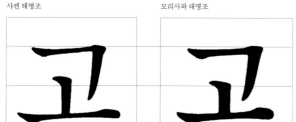

그림 58　샤켄 태명조와 모리사와 태명조 비교 - 고

분석 요소		최정호 굵은 부리 계열		디지털폰트
		모리사와 태명조 1973	샤켄 태명조 1973	SM태명조 1989
아름답고기능적인한글	상투 곁줄기 ㅏ 첫닿자 위치	아	아	아
	닿자의 너비	름	름	름
	이음줄기	답	답	답
	속공간 홀자 ㅗ	고	고	고
	삐침 첫닿자 위치	기	기	기
	상투	능	능	능
	첫닿자 ㅈ	적	적	적
	받침 ㄴ	인	인	인
	첫닿자 ㅎ	한	한	한
	속공간 맺음	글	글	글

표 22 최정호 굵은 부리 계열의 글꼴 분석표, SM태명조와 비교표

그림 59에서 적을 살펴보면 샤켄 태명조의 첫닿자 ㅈ이 모리사와 태명조보다
위에 있으며 받침 ㄱ의 높이가 높아서 전체적인 무게중심이 샤켄 태명조가 더 위에
있다. 이런 특징은 앞서 최정호 중간 부리 계열 분석에서 모리사와 중명조가 샤켄
중명조보다 네모틀에 꽉 차 있는 구조를 보이는 것과 반대의 경우이다. 그림 60에서
글을 살펴보면 모리사와 태명조의 첫닿자 ㄱ이 속공간이 크고 높이가 높아서
ㅡ가 샤켄 태명소보나 아래로 내려가 있다. 또한 낱글자 안에서 받침 ㄹ이 차지하는
비례가 작아져서 전체적인 낱글자의 균형이 머리가 커 보이는 등 어색해 보인다.
샤켄 태명조는 모리사와 태명조보다 첫닿자 ㄱ의 속공간이 작은 대신 받침 ㄹ의
속공간을 확보했다.

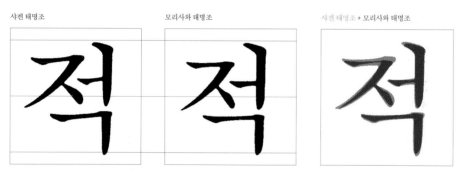

그림 59 샤켄 태명조와 모리사와 태명조 비교 – 적

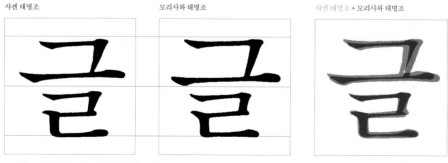

그림 60 샤켄 태명조와 모리사와 태명조 비교 – 글

그림 61은 [한]에서 기둥을 중심으로 받침의 좌우 비례를 살펴본 것이다. 샤켄 태명조는 1:0.36이고 모리사와 태명조는 1:0.30이었다. 모리사와 태명조의 맺음줄기가 조금 더 짧다. 그림 62는 [아]에서 기둥의 높이와 부리 끝에서 곁줄기까지 길이의 비례를 살펴본 것이다. 샤켄 태명조는 1:0.50이고 모리사와 태명조는 1:0.50이므로 두 곁줄기가 거의 같은 위치에 있다.

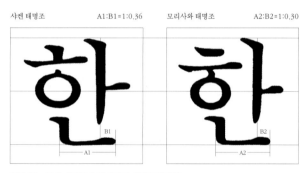

그림 61 샤켄 태명조와 모리사와 태명조의 받침 ㄴ

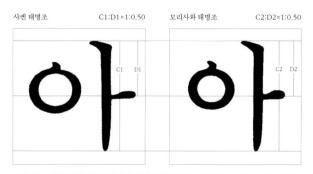

그림 62 샤켄 태명조와 모리사와 태명조의 기둥의 높이(C)와 부리 끝에서 곁줄기까지 길이(D)

2) 디지털폰트 SM태명조와 비교

그림 63과 그림 64는 SM태명조와 최정호 굵은 부리 계열 샤켄 태명조의 열 글자
아름답고기능적인한글을 서로 겹쳐 비교하고 분석한 것이다. 아기능글은
구조와 형태가 일치했다. 답은 ㅏ의 기둥이 SM태명조가 미세하게 더 길다. 름은
SM태명조에서 ㅡ의 보가 샤켄 태명조보다 위에 있고 쪽자 ㄹㅡㅁ의 형태도 조금씩
달랐다. 고에서 SM태명조의 높이가 샤켄 태명조보다 눈에 띄게 높다. 그러나 쪽자
ㄱㅗ 단위로 형태를 맞추어 보니 서로 일치했다.

SM태명조 샤켄 태명조 SM태명조 + 샤켄 태명조

그림 63 SM태명조와 샤켄 태명조 비교 - 아, 름, 답, 고, 기

적에서 받침 ㄱ의 위치가 조금 어긋났으나 쪽자를 떼어서 겹쳐보니 서로 일치했다. 인에서 첫닿자 ㅇ의 형태가 미세하게 달랐으며 받침 ㄴ의 위치가 샤켄 태명조가 SM태명조보다 오른쪽으로 이동해 있다. 한은 인과는 반대로 샤켄 태명조의 받침 ㄴ이 SM태명조보다 왼쪽으로 이동했다. SM태명조가 조금 더 수직에 가까웠다. 또한 받침 ㄴ의 시작 부분의 부리 기울기가 서로 일치하지 않았다. 이로써 샤켄 태명조는 SM태명조의 구조적, 형태적 바탕이 된 것으로 보이나 앞서 살펴본 가는 부리 계열과 중간 부리 계열보다 쪽자의 위치와 형태가 다른 경우가 많았다.

SM태명조 샤켄 태명조 SM태명조 + 샤켄 태명조

그림 64 **SM태명조와 샤켄 태명조 비교 – 능, 적, 인, 한, 글**

돋보임 부리 계열

1) 동아일보제목체, 샤켄 특태명조, 모리사와 견출명조

최정호의 돋보임 부리 계열에는 동아일보제목체, 샤켄 특태명조, 모리사와 견출명조가 있다. 표 23은 최정호 돋보임 부리 계열 분석표 및 디지털폰트 SM견출명조와 비교한 표이다. 전체적인 글꼴 인상을 살펴보면 중간 부리 계열은 샤켄과 노리사와의 닿자 너비 차이가 크게 느껴지는데 돋보임 부리 계열은 크지 않다. 그러나 다른 글자가족과 마찬가지로 샤켄 특태명조의 속공간이 모리사와 견출명조보다 작다. 그림 65는 동아일보제목체와 샤켄 특태명조, 모리사와 견출명조의 적을 서로 겹쳐 분석한 것이다. 첫닿자 ㅈ의 너비는 동아일보제목체보다 샤켄 특태명조가 좁지만 받침 ㄱ의 너비는 샤켄 특태명조가 넓다. 모리사와 견출명조의 첫닿자 ㅈ은 샤켄 특태명조와 너비가 비슷하나 위치는 조금 더 위에 있다. 이는 모리사와 중명조와 같은 맥락으로 샤켄보다 모리사와 글꼴이 네모틀에 더 가까운 구조이다.

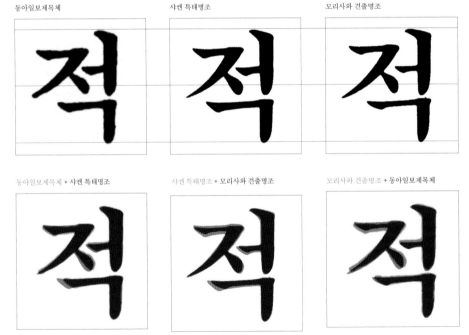

동아일보제목체 샤켄 특태명조 모리사와 견출명조

동아일보제목체 + 샤켄 특태명조 샤켄 특태명조 + 모리사와 견출명조 모리사와 견출명조 + 동아일보제목체

그림 65 동아일보제목체, 샤켄 특태명조, 모리사와 견출명조 비교 - 적

분석 요소		최정호 돋보임 부리 계열			디지털폰트
		동아일보제목체 1970	샤켄 특태명조 1973	모리사와 견출명조 1973	SM견출명조 1989
아름답고기능적인한글	상투 곁줄기 첫닿자의 위치	아	아	아	아
	닿자 너비	름	름	름	름
	이음줄기	답	답	답	답
	속공간 홀자 ㅗ	고	고	고	고
	삐침 첫닿자 위치	기	기	기	기
	상투	능	능	능	능
	첫닿자 ㅈ	적	적	적	적
	받침 ㄴ	인	인	인	인
	첫닿자 ㅎ	한	한	한	한
	속공간 맺음	글	글	글	글

표 23 최정호 돋보임 부리 계열의 글꼴 분석표, SM견출명조와 비교표

그림 66은 동아일보제목체와 샤켄 특태명조, 모리사와 견출명조의 글을 서로 겹쳐
비교하고 분석한 것이다. 동아일보제목체와 샤켄 특태명조를 겹쳐보면 닿자 ㄱㄹ의
너비가 동아일보제목체보다 샤켄 특태명조가 넓다. 받침 ㄹ에서 동아일보제목체의
맺음이 바깥쪽으로 돌출된 것은 앞서 살펴본 동아출판사체와 삼화인쇄체 등 세로짜기
중심의 활자체 특징과 일맥상통한다. 샤켄 특태명조와 모리사와 견출명조를 서로
겹쳐 비교해보면 낱글자의 구조는 거의 일치하나 돌기와 맺음의 형태와 크기에서
차이를 보인다. 샤켄 특태명조는 돌기와 맺음이 크게 도드라지지 않으며 부드럽고
자연스럽게 마무리되었다. 모리사와 견출명조는 가로줄기, 즉 첫닿자의 ㄱ, ㅡ의
첫돌기가 예리하며, 받침 ㄹ의 귀 등의 돌기가 도드라지는 것이 특징이다. 그러므로
모리사와 견출명조가 샤켄 특태명조보다 인쇄용으로 정제된 글꼴의 특성을 보인다.

동아일보제목체　　　　　　　　샤켄 특태명조　　　　　　　　모리사와 견출명조

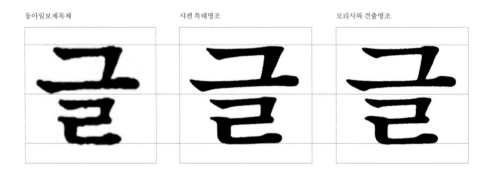

동아일보제목체 + 샤켄 특태명조　　　샤켄 특태명조 + 모리사와 견출명조　　　모리사와 견출명조 + 동아일보제목체

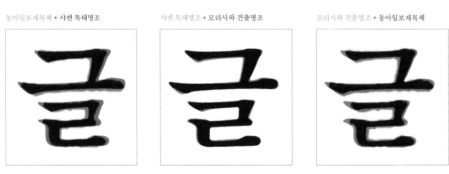

그림 66　동아일보제목체, 샤켄 특태명조, 모리사와 견출명조 비교 - 글

그림 67은 한에서 기둥을 중심으로 받침의 좌우 비례를 살펴본 것이다.
동아일보제목체는 1:0.40, 샤켄 특태명조는 1:0.32, 모리사와 견출명조는 1:0.29로
나타났다. 그러므로 맺음이 바깥쪽으로 길게 뻗은 순서대로 나열해보면
동아일보제목체, 샤켄 특태명조, 모리사와 견출명조 순이다. 그림 68은 아에서
ㅏ의 기둥 높이와 부리에서 곁줄기까지의 비례 값을 구한 것이다. 동아일보제목체가
1:0.51, 샤켄 특태명조가 1:0.50, 모리사와 견출명조가 1:0.50로 동아일보제목체의
곁줄기가 가장 아래쪽에 있고, 샤켄 특태명조와 모리사와 견출명조는 거의 비슷하나
모리사와 견출명조가 미세하게 위로 올라가 있다.

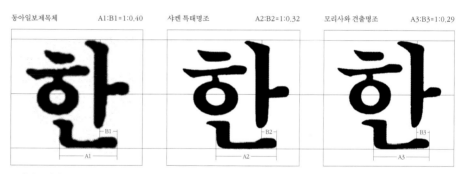

그림 67　최정호 돋보임 부리 계열의 받침 ㄴ

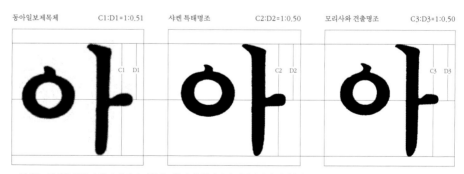

그림 68　최정호 돋보임 부리 계열의 기둥 높이(C)와 부리에서 곁줄기까지 길이(D)

2) 디지털폰트 SM견출명조와 비교

다음은 SM견출명조와 샤켄 특태명조의 아름답고기능적인한글 을 서로 겹쳐 구조적,
형태적 일치도를 살펴본 것이다. 아름답기적인한 은 구조는 물론 쪽자의 형태도
일치했다. 가로모임꼴 고 의 경우 SM견출명조에서 높이가 더 높아지는 구조적 변화를
보였다. 반면 고 를 ㄱㅗ 와 같이 쪽자 단위로 나누어 형태를 비교해보니 거의 일치해
형태적 변화는 눈에 띄지 않는다.

SM견출명조 샤켄 특태명조 SM견출명조 + 샤켄 특태명조

그림 69 SM견출명조와 샤켄 특태명조 비교 – 아, 름, 답, 고, 기

152

능을 살펴보면 서로 겹쳤을 때 조금 어긋났으나 쪽자를 떼어 겹쳐보니 거의 일치했다. 이로써 SM견출명조는 샤켄 특태명조와 구조적, 형태적으로 연관성이 있음을 알 수 있다. 구조적 변화는 고와 같이 세로모임꼴 민글자의 높이가 늘어난 것인데 이는 가로짜기에 적합하도록 낱글자의 높이를 맞추었기 때문이다. 쪽자 단위의 형태적 변화는 크지 않았다.

SM견출명조 샤켄 특태명조 SM견출명조 + 샤켄 특태명조

그림 70 SM견출명조와 샤켄 특태명조 비교 – 능, 적, 인, 한, 글

한자명조 계열

1) 샤켄 한자명조, 모리사와 한자명조

최정호의 한자명조 계열에는 샤켄 한자명조와 모리사와 한자명조가 있다. 샤켄
한자명조는 출시 당시 샤켄 신명조라는 이름으로 출시되었다. 그러나 김진평은
MS중닝소를 '신명조'로 불렀는데 이는 서로 전혀 다른 형태인 글꼴이 같은 이름으로
혼용되어 쓰인 것이다. 이런 혼동을 막기 위해서 샤켄 신명조에 샤켄 한자명조라는
새로운 이름을 붙였다. 모리사와 한자명조 역시 원래 출시된 사진식자 글자판의
이름은 모리사와 HA300활자체이지만 한자명조 계열이기 때문에 '모리사와
한자명조'로 이름 지었다.

표 24는 샤켄 한자명조와 모리사와 한자명조를 디지털폰트 SM순명조와
함께 비교한 것이다. 샤켄 한자명조는 잡지 《인쇄계》에 게재된 한국 사연의 지면
광고에서 집자한 것이다. 모리사와 한자명조는 모리사와에서 받은 원도이다.
전체적인 글꼴 표정을 살펴보면 샤켄 한자명조가 모리사와 한자명조보다 글자줄기가
굵고 가로줄기와 세로줄기 굵기의 대비가 크다. 글꼴의 구조는 두 글꼴 모두 속공간을
크게 해서 네모틀에 꽉 차 있으므로 민부리 글꼴의 기본 구조와 닮았다. 특히 샤켄
한자명조는 낱글자의 높이보다 너비가 넉넉한 평체이다. 글꼴 인상을 살펴보면 샤켄
한자명조와 SM순명조가 서로 닮았다.

분석 요소		최정호 한자명조 계열		디지털폰트
		샤켄 한자명조 1972	모리사와 한자명조 1979	SM순명조 1989
서체다양화려해진한글	첫닿자 ㅅ 곁줄기 ㅓ	서	서	서
	첫닿자 ㅊ 곁줄기 ㅔ	체	체	체
	이음줄기	다	다	다
	첫닿자 ㅇ 받침 ㅇ 속공간	양		양
	ㅎ의 첫줄기 이음보	화	화	화
	첫닿자 ㄹ 곁줄기 ㅕ	려		려
	ㅎ의 첫줄기 홀자 ㅐ	해	해	해
	첫닿자 ㅈ 받침 ㄴ	진		진
	첫닿자 ㅎ 받침 ㄴ	한	한	한
	속공간	글	글	글

표 24 최정호 한자명조 계열의 글꼴 분석표, SM순명조와 비교표

그림 71과 그림 72는 샤켄 한자명조와 모리사와 한자명조의 서글을 서로 겹쳐 비교한 것이다. 서에서 첫닿자 ㅅ의 위치를 살펴보면 샤켄 한자명조보다 모리사와 한자명조가 더 위쪽에 있다. 첫닿자 ㅅ의 삐침과 내림이 만나는 부분 또한 모리사와 한자명조가 더 위쪽에 있으며 이로써 전체적인 무게중심도 위쪽으로 올라갔다. 글을 서로 겹쳐 비교해보면 첫닿자, 홀자, 받침의 구조적인 비례는 거의 일치하나 샤켄 한자명조보다 모리사와 한자명조의 글자줄기가 가늘고 너비가 좁으며 꺾임, 맺음 등에 나타나는 삼각형 돌기는 모리사와 한자명조가 샤켄 한자명조보다 매우 날카롭다.

샤켄 한자명조 모리사와 한자명조 샤켄 한자명조 + 모리사와 한자명조

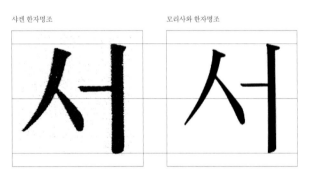

그림 71 샤켄 한자명조와 모리사와 한자명조 비교 – 서

샤켄 한자명조 모리사와 한자명조 샤켄 한자명조 + 모리사와 한자명조

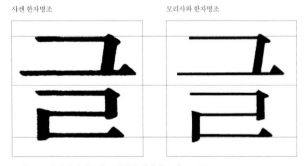

그림 72 샤켄 한자명조와 모리사와 한자명조 비교 – 글

그림 73은 샤켄 한자명조와 모리사와 한자명조의 한에서 기둥을 중심으로 받침의 좌우 비례를 살펴본 것이다. 샤켄 한자명조는 1:0.12이고 모리사와 한자명조는 1:0.18이므로 모리사와 한자명조의 맺음이 오른쪽으로 더 돌출되어 있다. 그림 74는 샤켄 한자명조와 모리사와 한자명조의 다에서 기둥 높이와 부리 끝에서 곁줄기까지의 길이 비례를 살펴본 것이다. 샤켄 한자명조는 1:0.47이고 모리사와 한자명조는 1:0.50으로 모리사와 한자명조의 곁줄기가 더 아래쪽에 있다.

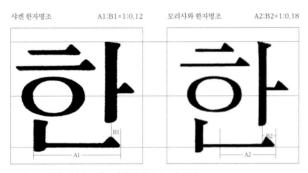

그림 73 샤켄 한자명조와 모리사와 한자명조의 받침 ㄴ

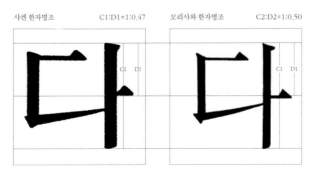

그림 74 샤켄 한자명조와 모리사와 한자명조의 기둥 높이(C)와 부리에서 곁줄기까지 길이(D)

2) 디지털폰트 SM순명조와 비교

그림 75와 그림 76은 SM순명조와 샤켄 한자명조의 서체다양화려해진한글을 서로
겹쳐 구조적, 형태적 연관성을 살펴본 것이다. 두 글꼴은 비교 대상으로 제시한
열 글자 모두 구조적으로 일치하는 것으로 나타났으며 개별 쪽자의 형태에서도
특별한 차이점을 찾을 수 없었다. 그러므로 샤켄 한자명조는 SM순명조의 구조적,
형태적 비탕이 된 글꼴이나.

SM순명조 샤켄 한자명조 SM순명조 + 샤켄 한자명조

서 서 서
체 체 체
다 다 다
양 양 양
화 화 화

그림 75 SM순명조와 샤켄 한자명조의 비교 – 서, 체, 다, 양, 화

려 려 려
해 해 해
진 진 진
한 한 한
글 글 글

그림 76 SM순명조와 샤켄 한자명조의 비교 - 려, 해, 진, 한, 글

가는 민부리 계열

 1) 샤켄 세고딕, 모리사와 세고딕

표 25는 최정호의 가는 민부리 계열 글꼴인 샤켄 세고딕과 모리사와 세고딕을
디지털폰트인 SM세고딕과 함께 비교한 것이다. 샤켄 세고딕은 김진평의 『한글의
글자표현』에 소개된 그림에서 집자한 것이며, 모리사와 세고딕은 모리사와에서
제공받은 원도이다. 김진평이 소개한 MS세고딕은 비교 글꼴로 두었다.

 전체적인 글꼴 표정을 살펴보면 모리사와 세고딕이 샤켄 세고딕보다
줄기가 가늘고 닿자의 너비가 넓어 평체에 가까워 보인다. 샤켄 세고딕과 모리사와
세고딕 모두 인쇄 여분띠 효과, 즉 글자줄기의 굵기 변화가 거의 나타나지 않으며
줄기 끝에 돌기도 눈에 띄지 않는다. 글꼴의 세부 구조와 형태를 살펴보면 아에서
첫닿자 ㅇ의 속공간이 샤켄 세고딕보다 모리사와 세고딕이 더 크다. 름에서 받침
ㅁ의 아랫부분을 살펴보면 샤켄 세고딕은 세로줄기가 돌출된 부분이 없이 수평으로
마무리되었고, 모리사와 세고딕은 세로줄기가 돌출된 채로 마무리되었다.

 고에서 ㅗ의 세로줄기가 샤켄 세고딕은 첫닿자 ㄱ의 가로줄기와 닿을 듯이
길고, 모리사와 세고딕은 샤켄 세고딕보다 세로줄기가 짧아서 속공간이 커 보인다.
또한, 첫닿자 ㄱ의 세로줄기 끝 부분이 곡선으로 마무리되었다. 한에서 첫닿자
ㅎ을 살펴보면 첫줄기가 모두 가로 방향이고, 둥근줄기의 속공간은 샤켄 세고딕보다
모리사와 세고딕이 더 크다. 글에서 닿자의 너비를 살펴보면 샤켄 세고딕보다
모리사와 세고딕이 더 넓다. 이렇듯 최정호의 가는 민부리 계열 글꼴은 모리사와
세고딕이 샤켄 세고딕보다 닿자의 너비가 넓고 속공간이 크며 네모틀에 꽉 차 있어
같은 크기일 때 더 커 보인다. 이는 앞서 샤켄 중명조와 모리사와 중명조의 관계와
같은 맥락이다.

분석 요소	비교 글꼴	최정호 가는 민부리 계열		디지털폰트
	MS세고딕 (연대 미상)	샤켄 세고딕(SK) 1969~1973	모리사와 HBC세고딕 1972	SM세고딕 2004(1989)
첫닿자 ㅇ 닿자의 윗선 곁줄기 ㅏ				
닿자의 너비 받침 ㅁ				
이음줄기 받침 ㅂ				
속공간 홀자 ㅗ				
삐침 첫닿자의 위치				
받침 ㅇ				
첫닿자 ㅈ				
받침 ㄴ				
첫닿자 ㅎ 받침 ㄴ				
닿자의 너비 받침의 맺음				

(왼쪽 세로 글: 아름답고기능적인한글)

표 25 최정호 가는 민부리 계열의 글꼴 분석표, SM세고딕과 비교표

다음은 최정호의 가는 민부리 계열 글꼴인 샤켄 세고딕과 모리사와 세고딕의
고름을 서로 겹쳐 비교한 것이다. 그림 77의 고를 살펴보면 샤켄 세고딕의 ㅗ의
세로줄기가 길어서 첫닿자 ㄱ의 가로줄기와 닿을 듯한데 이런 구조는 옛활자시대의
오륜행실도체에서 찾아볼 수 있다. 모리사와 세고딕은 ㅗ의 세로줄기가 샤켄
세고딕보다 짧고 오른쪽으로 더 이동해 있으며 줄기 오른쪽 위에 미세한 돌기가
보인다. 그림 78의 름은 두 글꼴의 낱글자 높이와 너비의 비례를 구해 비교한 것이나.
샤켄 세고딕이 1:1.06, 모리사와 세고딕은 1:1.07로 모리사와 세고딕의 너비가
샤켄 세고딕보다 넓다. 다음으로 낱글자 너비와 닿자 너비의 비례를 구해보면
샤켄 세고딕이 1:0.66, 모리사와 세고딕이 1:0.82이므로 이 또한, 모리사와 세고딕의
너비가 넓다.

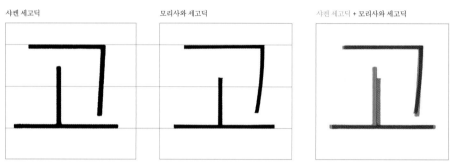

샤켄 세고딕 모리사와 세고딕 샤켄 세고딕 + 모리사와 세고딕

그림 77 샤켄 세고딕과 모리사와 세고딕 비교 – 고

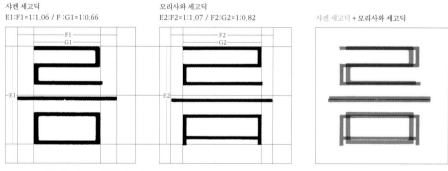

샤켄 세고딕 모리사와 세고딕
E1:F1=1:1.06 / F :G1=1:0.66 E2:F2=1:1.07 / F2:G2=1:0.82 샤켄 세고딕 + 모리사와 세고딕

그림 78 샤켄 세고딕과 모리사와 세고딕 비교 – 름

그림 79는 한에서 기둥을 중심으로 받침의 좌우의 비례를 계산한 것이다. 샤켄 세고딕은 1:0.14, 모리사와 세고딕은 1:0.08로 모리사와 세고딕의 맺음이 샤켄 세고딕보다 짧다. 이는 모리사와 세고딕의 구조가 속공간을 최대한 키운 형태이기 때문에 그 영향으로 외곽선의 요철이 줄어든 것으로 볼 수 있다. 그림 80은 아에서 기둥 높이와 부리 끝에서 곁줄기까지의 길이 비례 값을 구한 것이다. 샤켄 세고딕이 1:0.48, 모리사와 세고딕이 1:0.49이므로 샤켄 세고딕의 곁줄기가 모리사와 세고딕보다 조금 더 위쪽에 있으며 그 차이가 크지 않다.

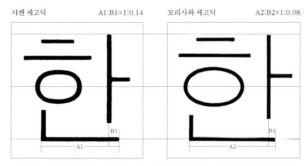

그림 79 샤켄 세고딕과 모리사와 세고딕의 받침 ㄴ

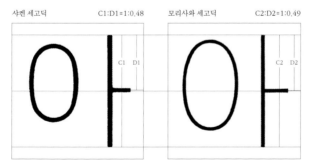

그림 80 샤켄 세고딕과 모리사와 세고딕의 기둥의 높이(C)와 부리에서 곁줄기까지 길이(D)

2) 디지털폰트 SM세고딕과 비교

그림 81, 그림 82는 디지털폰트인 SM세고딕과 최정호의 가는 민부리 계열 글꼴인 샤켄 세고딕을 서로 겹쳐 구조적, 형태적 일치도를 살폈다. 아름답고기능적인한글의 열 글자가 구조적, 형태적으로 거의 일치했으며, 고 에서 ㅗ의 세로줄기가 길게 표현된 것까지 똑같았다.

SM세고딕 샤켄 세고딕 SM세고딕 + 샤켄 세고딕

그림 81 SM세고딕과 샤켄 세고딕 비교 – 아, 름, 답, 고, 기

한의 첫닿자 ㅎ에서 둥근줄기를 살펴보면 SM세고딕이 샤켄 세고딕보다 바깥쪽(왼쪽)으로 미세하게 이동했으며 쪽자 ㅇ의 형태는 변하지 않았다. 그러므로 SM세고딕은 샤켄 세고딕을 구조적, 형태적 바탕으로 한 글꼴이며 일부 쪽자 위치만 미세하게 보정한 것으로 볼 수 있다.

SM세고딕 샤켄 세고딕 SM세고딕 + 샤켄 세고딕

능 능 능
적 적 적
인 인 인
한 한 한
글 글 글

그림 82 SM세고딕와 샤켄 세고딕 비교 - 능, 적, 인, 한, 글

중간 민부리 계열

1) 샤켄 중고딕, 모리사와 중고딕

표 26은 최정호의 중간 민부리 계열 글꼴인 샤켄 중고딕과 모리사와 중고딕을
디지털폰트 SM중고딕과 함께 비교한 것이다. 샤켄 중고딕과 모리사와 중고딕은
김진평의 『한글의 글자표현』에 소개된 그림에서 집자한 것이다. 전체적인 글꼴
표정을 살펴보면 가는 민부리 계열 글꼴과 같은 맥락으로 모리사와 중고딕이 샤켄
중고딕보다 속공간이 더 크고 글꼴의 구조가 네모틀에 가깝다. 글자줄기는 샤켄
중고딕, 모리사와 중고딕 모두 최정호의 민부리 계열 글꼴의 특징인 글자줄기 끝으로
갈수록 굵어지는 인쇄 여분띠 현상을 보였으며, 특히 샤켄 중고딕에서 그 특징이
두드러졌다. 한 가지 눈에 띄는 점은 샤켄 중고딕 아의 균형이 이상한 것이다. 잡지
《꾸밈》에서 최정호는 "샤켄에서 한글 글자판을 만들 때 실수로 뒤집어진 것"이라
기술했다. 따라서 샤켄 중고딕 아를 위아래로 뒤집어서 바로잡았다. 글꼴의 구조와
형태를 꼼꼼히 살펴보면 아에서 첫닿자 ㅇ은 모리사와 중고딕이 샤켄 중고딕보다
위아래로 길쭉한 형태이다. 름과 답에서 받침 ㅁ과 ㅂ의 아랫부분을 살펴보면
샤켄 중고딕은 샤켄 세고딕에 없는 세로줄기의 돌출된 맺음이 생겨났다. 모리사와
중고딕 또한 돌출된 맺음을 확인할 수 있으며 이는 모리사와 세고딕에서도 볼 수 있는
것이다. 적의 첫닿자 ㅈ은 두 글꼴 모두 갈래ㅈ이다. 인을 살펴보면 샤켄 중고딕의
첫닿자 ㅇ의 윗선이 모리사와 중고딕보다 아래에 있다. 한에서 ㅇ의 속공간은
샤켄 중고딕보다 모리사와 중고딕이 더 크다. 글에서 샤켄 중고딕은 첫닿자 ㄱ의
속공간이 모리사와 중고딕보다 큰 편이며 모리사와 중고딕은 첫닿자 ㄱ의 높이가
낮고 속공간이 좁은 대신 받침 ㄹ의 속공간을 적절히 배분했다. 이렇듯 최정호 중간
민부리 계열 글꼴은 앞서 살펴본 가는 민부리 계열과 마찬가지로 모리사와 중고딕이
샤켄 중고딕보다 속공간이 크고 네모틀에 꽉 차 있어서 같은 크기일 때 더 커 보이는
장점이 있다.

분석 요소		최정호 중간 민부리 계열		디지털폰트
		샤켄 중고딕 1973	모리사와 중고딕 1973	SM중고딕 1989
첫닿자 ㅇ 닿자의 윗선 곁줄기 ㅏ	아			
닿자 너비 받침 ㅁ	름			
이음줄기 받침 ㅂ	답			
속공간 홀자 ㅗ	고			
삐침 첫닿자 위치	기			
받침 ㅇ	능			
첫닿자 ㅈ	적			
받침 ㄴ	인			
첫닿자 ㅎ 받침 ㄴ	한			
닿자 너비 속공간	글			

아름답고기능적인한글

표 26　최정호 중간 민부리 계열의 글꼴 분석표, SM중고딕과 비교표

그림 83에서 적을 살펴보면 샤켄 중고딕의 첫닿자 ㅈ이 모리사와 중고딕보다 크고
삐침이 아래쪽으로 더 길게 뻗어 내려왔다. 모리사와 중고딕은 첫닿자 ㅈ과 받침
ㄱ이 모두 샤켄 중고딕보다 작다. 대신 각 쪽자 ㅈ ㅓ ㄱ을 구성하는 사이 공간이
넉넉한 것이 특징이다. 그림 84에서 글을 살펴보면 샤켄 중고딕의 첫닿자 ㄱ이
차지하는 비중이 크다. 모리사와 중고딕의 경우 첫닿자 ㄱ의 속공간이 차지하는
비중이 샤켄 중고딕보다 크지 않고 대신 받침 ㄹ의 속공간을 적절하게 배분했다.
ㅡ의 높이를 살펴보면 모리사와 중고딕이 샤켄 중고딕보다 위쪽에 있다.

샤켄 중고딕

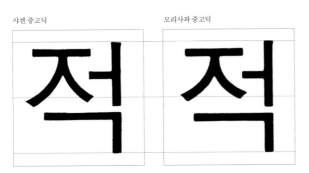

모리사와 중고딕

샤켄 중고딕 + 모리사와 중고딕

그림 83 샤켄 중고딕과 모리사와 중고딕 비교 - 적

샤켄 중고딕

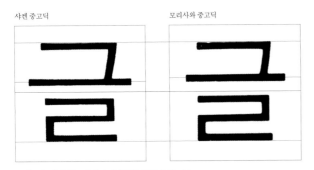

모리사와 중고딕

샤켄 중고딕 + 모리사와 중고딕

그림 84 샤켄 중고딕과 모리사와 중고딕 비교 - 글

그림 85는 한에서 ㅏ의 기둥을 중심으로 받침의 좌우 비례를 살펴본 것이다. 샤켄 중고딕은 1:0.153이고 모리사와 중고딕은 1:0.099이다. 그러므로 샤켄 중고딕에서 받침 ㄴ의 맺음줄기가 모리사와 중고딕보다 길다. 그림 86은 아에서 기둥 높이와 부리 끝에서 곁줄기까지의 길이 비례를 살펴본 것이다. 샤켄 중고딕은 1:0.50이고 모리사와 중고딕은 1:0.49로 모리사와 중고딕의 곁줄기가 더 위쪽에 있으나 그 차이가 크지 않다. 이렇듯 두 글꼴의 특징을 살펴보면 모리사와 중고딕이 샤켄 중고딕보다 속공간을 넉넉하게 확보했으며 이 때문에 낱글자의 외곽선에서 요철이 적은 경향을 보인다. 또한, 첫닿자, 홀자, 받침의 속공간이 골고루 배분된 것이 특징이다.

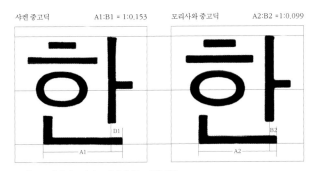

그림 85　샤켄 중고딕과 모리사와 중고딕의 받침 ㄴ

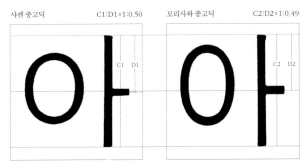

그림 86　샤켄 중고딕과 모리사와 중고딕의 기둥 높이(C)와 부리에서 곁줄기까지 길이(D)

2) 디지털폰트 SM중고딕과 비교

그림 87과 그림 88은 샤켄 중고딕과 SM중고딕의 열 글자 아름답고기능적인한글 을
서로 겹쳐 구조적, 형태적 일치도를 살펴본 것이다. 아 의 첫닿자 ㅇ 은 SM중고딕에서
속공간이 조금 더 커졌으며 첫닿자의 위치도 위로 조금 올라갔다. 답 의 첫닿자
ㅂ 은 SM중고딕이 글자너비가 조금 더 좁다. 글 에서 SM중고딕의 ㅡ 가 아래쪽으로
내려가고 첫닿자 ㄱ 의 속공간은 샤켄 중고딕보다 커지는 등의 차이를 보였다.

SM중고딕 샤켄 중고딕 SM중고딕 + 샤켄 중고딕

그림 87 SM중고딕와 샤켄 중고딕의 비교 – 아, 름, 답, 고, 기

그 외의 럼고기능적인한 은 구조적으로 일치했으며 글자줄기 끝으로 갈수록 굵어지는 것, 줄기 끝에 작은 돌기가 있는 것, 럼담 에서 받침 ㅁㅂ 의 세로줄기 맺음이 돌출되어 있는 것 등 세부적인 형태도 거의 같았다. 그러므로 SM중고딕은 샤켄 중고딕을 구조적, 형태적 바탕으로 해서 일부 쪽자의 크기와 너비 비례 등의 세부 요소를 미세하게 보정한 글꼴이다.

SM중고딕 샤켄 중고딕 SM중고딕 + 샤켄 중고딕

능 능 능
적 적 적
인 인 인
한 한 한
글 글 글

그림 88 SM중고딕와 샤켄 중고딕의 비교 – 능, 적, 인, 한, 글

굵은 민부리 계열

1) 동아출판사 민부리체, 샤켄 태고딕, 모리사와 태고딕

표 27은 최정호의 굵은 민부리 계열 글꼴인 동아출판사 민부리체와 샤켄 태고딕,
모리사와 태고딕을 디지털폰트 SM태고딕과 비교한 것이다. 동아출판사 민부리체는
『새백과사전』에서 십자하고 샤켄 태고딕은 김진평의 『한글의 글자표현』에서
집자했으며, 모리사와 태고딕은 모리사와에서 제공받은 원도에서 낱글자를 집자했다.

전체적인 글꼴 표정을 살펴보면 동아출판사 민부리체는 글자줄기의 굵기
변화가 거의 없고 쪽자가 좌우 대칭이며 낱글자의 속공간을 최대한 키워서 네모틀에
꽉 찬 구조이다. 샤켄 태고딕은 동아출판사 민부리체보다 쪽자별 조형성을 우선시해
닿자의 크기가 다시 줄어들어 낱글자 외곽선에 요철이 있고 속공간의 구성이 짜임새
있게 배분되었으며, 글자줄기 끝으로 갈수록 굵어지는 인쇄 여분띠 현상이 강하게
드러나 있다. 모리사와 태고딕은 다른 글자가족에서도 그 특징이 드러났듯이 닿자의
너비가 넓고 속공간이 커서 네모틀에 꽉 찬 구조이다.

세부적인 글꼴의 특징을 살펴보면 샤켄 태고딕, 모리사와 태고딕은 아에서
ㅏ 기둥 끝에 돌기가 있다. 름에서 받침 ㅁ의 아랫부분에는 돌출된 돌기가 있다.
한에서 첫닿자 ㅎ의 첫줄기가 가로 방향이고 그 길이는 샤켄 태고딕, 모리사와
태고딕, 동아출판사 민부리체 순으로 길다. 글에서 첫닿자 ㄱ의 속공간은
동아출판사 민부리체가 가장 좁고 모리사와 태고딕, 샤켄 태고딕 순으로 커진다.
최정호의 굵은 민부리 계열 글꼴을 디지털폰트 SM태고딕과 비교해 살펴보면
SM태고딕의 속공간이 매우 큰 편이라 글꼴 인상이 같은 경우를 찾을 수 없었다.

분석 요소		최정호 굵은 민부리 계열			디지털폰트
		동아출판사 민부리 활자체 1957	샤켄 태고딕 1973	모리사와 태고딕 1972	SM태고딕 1989
아름답고기능적인한글	첫닿자 ㅇ 닿자 윗선 곁줄기 ㅏ 기둥 둘기	아	아	아	아
	닿자 너비 받침 ㅁ	름	름	름	름
	이음줄기 받침 ㅂ	답	답		답
	속공간 홀자 ㅗ	고	고	고	고
	삐침 첫닿자 위치	기	기		기
	받침 ㅇ	능	능		능
	첫닿자 ㅈ	적	적		적
	받침 ㄴ	인	인		인
	첫닿자 ㅎ 받침 ㄴ	한	한	한	한
	닿자 너비 속공간	글	글	글	글

표 27 최정호 굵은 민부리 계열의 글꼴 분석표, SM태고딕과 비교표

그림 89와 그림 90은 최정호의 굵은 민부리 계열 글꼴인 샤켄 태고딕과 모리사와
태고딕의 고름을 서로 겹쳐 비교한 것이다. 고를 살펴보면 샤켄 태고딕이 모리사와
태고딕보다 전체적인 글자줄기가 굵고, 글자줄기의 가운데가 가늘고 끝으로 갈수록
굵어지는 인쇄 여분띠 현상이 두드러진다. 또한 ㅗ에서 세로줄기의 시작 부분이 샤켄
태고딕은 비스듬하고 모리사와 태고딕은 거의 수평에 가까우며 돌기가 두드러져
있다. 그림 90에서 름을 살펴보면 비례가 각각 1:0.68, 1:0.70으로 모리사와
태고딕의 닿자의 너비가 샤켄 태고딕보다 넓다. 그래서 같은 크기일 때 모리사와
태고딕이 더 커 보인다.

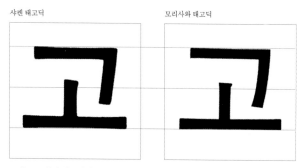

그림 89 **샤켄 태고딕과 모리사와 태고딕 비교 – 고**

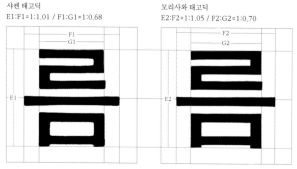

그림 90 **샤켄 태고딕과 모리사와 태고딕 비교 – 름**

그림 91은 한에서 기둥을 중심으로 받침의 좌우 비례를 살펴본 것이다. 샤켄 태고딕은 1:0.14이고 모리사와 태고딕은 1:0.13으로 모리사와 태고딕의 맺음이 샤켄 태고딕보다 짧으나 그 차이는 크지 않다. 그림 92는 아에서 기둥 높이와 부리에서 곁줄기까지의 길이 비례를 살펴본 것이다. 샤켄 태고딕은 1:0.51이고 모리사와 태고딕은 1:0.50으로 모리사와 태고딕의 곁줄기가 미세하게 위쪽에 있으나 그 차이는 크지 않다.

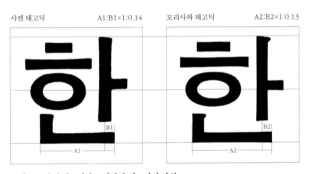

그림 91 샤켄 태고딕과 모리사와 태고딕의 받침 ㄴ

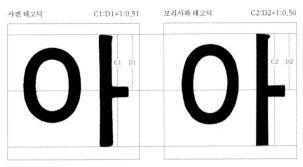

그림 92 샤켄 태고딕과 모리사와 태고딕의 기둥 높이(C)와 부리에서 곁줄기까지 길이(D)

2) 디지털폰트 SM태고딕과 비교

표 27에서 글꼴 인상을 살펴본 결과 SM태고딕과 일치하는 최정호의 굵은 민부리
계열 글꼴을 찾을 수 없었다. 그림 93과 그림 94는 SM태고딕과 샤켄 태고딕,
모리사와 태고딕이 어떻게 다른지 각각 다섯 개의 낱글자를 서로 겹쳐 일치도를
확인한 것이다. 그림 93은 SM태고딕과 샤켄 태고딕을 서로 겹쳐 비교한 것이다.
이에서 첫닿자 ㅇ이 SM태고딕은 위 아래로 길쭉하나 샤켄 태고딕은 SM태고딕보다
위아래가 짧은 타원이다. 름에서 SM태고딕은 닿자의 너비가 매우 넓고 네모틀에
꽉 차는 구조이다.

SM태고딕 샤켄 태고딕 SM태고딕 + 샤켄 태고딕

아 아 아
름 름 름
답 답 답
고 고 고
기 기 기

그림 93 SM태고딕와 샤켄 태고딕의 비교 - 아, 름, 답, 고, 기

［답］에서 샤켄 태고딕은 받침 ［ㅂ］이 SM태고딕보다 앞으로 돌출되어 있으며 ［ㄷ］의
첫 번째 가로줄기가 SM태고딕보다 짧다. ［기］에서도 샤켄 태고딕의 첫닿자 ［ㄱ］이
SM태고딕의 첫닿자 ［ㄱ］보다 아래쪽으로 내려가 있는 등 모든 낱글자에서 연관성을
찾기 어려웠다. 그림 94는 SM태고딕과 모리사와 태고딕을 서로 겹쳐 비교한 것이다.
네모틀에 꼭 맞춘 방향으로 설계한 것은 비슷하나 첫닿자 ［ㅇ］의 길이, ［꽃］의 형태 등을
살펴보았을 때 모리사와 태고딕과도 구조적, 형태적으로 유사점을 찾을 수 없었다.

SM태고딕 모리사와 태고딕 SM태고딕 + 모리사와 태고딕

그림 94 SM태고딕와 모리사와 태고딕의 비교 - 한, 글, 아, 꽃, 빼

돋보임 민부리 계열

1) 샤켄 특태고딕, 모리사와 견출고딕

표 28은 최정호의 돋보임 민부리 계열 글꼴인 샤켄 특태고딕과 모리사와 견출고딕을 디지털폰트, SM견출고딕과 함께 비교한 것이다. 두 글꼴은 김진평의『한글의 글자표현』에 소개된 그림에서 집자한 것이다. 전체적인 글꼴 표정을 관찰해보면 다른 글자가족의 특징과 마찬가지로 모리사와 견출고딕이 샤켄 특태고딕보다 속공간이 더 크고 네모틀에 꽉 차는 구조이다. 또한, 샤켄 특태고딕과 모리사와 견출고딕 모두 줄기 끝으로 갈수록 굵어지는 인쇄 여분띠 현상이 나타나는데 특히 샤켄 특태고딕의 글 에서 두드러진다. 세로줄기의 오른쪽 위에는 작은 돌기가 있는데 이는 모리사와 견출고딕에서 더 두드러져 보인다. 세부적인 글꼴의 구조와 형태를 살펴보면 두 글꼴 모두 아 의 ㅏ 에서 돌기가 있으며 모리사와 견출고딕은 첫닿자 ㅇ 이 위아래로 기다란 것이 특징이다. 름답 에서 받침 ㅁㅂ 의 아랫부분에 돌출된 맺음도 두 글꼴 모두에서 확인할 수 있다. 고 에서 첫닿자 ㄱ 과 ㅗ 의 사이 공간이 샤켄 특태고딕보다 모리사와 견출고딕이 조금 더 크다. 기 에서 첫닿자 ㄱ 이 시작하는 윗선이 샤켄 특태고딕보다 모리사와 견출고딕이 더 위쪽에 있다. 인 에서도 첫닿자 ㅇ 이 시작하는 윗선이 샤켄 특태고딕보다 모리사와 견출고딕이 더 위쪽에 있는데 이는 같은 공간에서 최대한 크게 보이도록 속공간을 크게 설계했기 때문이다. 이처럼 최정호의 민부리 계열 글꼴에서 공통으로 드러나는 특징을 정리해보면 글자줄기에 인쇄 여분띠 현상을 이용하고, 줄기 끝에 작은 돌기가 있으며, 모리사와 사진식자체가 샤켄 사진식자체보다 속공간이 크고 네모틀에 가깝다는 것이다.

분석 요소		최정호 돈보임 민부리 계열		디지털폰트
		샤켄 특태고딕 1973	모리사와 견출고딕 1973	SM견출고딕 1989
아름답고기능적인한글	첫닿자 ㅇ 닿자의 윗선 곁줄기 ㅏ 기둥의 돌기	아	아	아
	닿자의 너비 받침 ㅁ	름	름	름
	이음줄기 받침 ㅂ	답	답	답
	속공간 홀자 ㅗ	고	고	고
	삐침 첫닿자 위치	기	기	기
	받침 ㅇ	능	능	능
	첫닿자 ㅈ	적	적	적
	받침 ㄴ	인	인	인
	첫닿자 ㅎ 받침 ㄴ	한	한	한
	닿자 너비 속공간	글	글	글

표 28 최정호 돈보임 민부리 계열의 글꼴 분석표, SM견출고딕과 비교표

그림 95와 그림 96은 최정호의 돋보임 부리 계열 글꼴인 샤켄 특태고딕과 모리사와 견출고딕의 적글을 서로 겹쳐 비교한 것이다. 적을 살펴보면 샤켄 특태고딕의 첫닿자 ㅈ의 위치가 모리사와 견출고딕보다 조금 앞으로(왼쪽으로) 나와 있다. 또한, 샤켄 특태고딕의 글자줄기는 가운데가 가늘고 끝으로 갈수록 굵어지는 인쇄 여분띠 현상이 나타난다. 다음으로 글을 살펴보면 샤켄 특태고딕과 모리사와 견출고딕의 구조가 거의 일치한다. 차이짐은 적에서 글지줄기의 끝부분이 두꺼워지는 인쇄 여분띠 현상이 샤켄 특태고딕에서 두드러시는 것이다. 특히 가로줄기의 수가 많은 글에서 각 쪽자 ㄱㅡㄹ의 가로줄기는 인쇄 여분띠 현상을 이용해 시각보정을 하면 너무 두껍거나 너무 가늘어 보이지 않도록 보정할 수 있다.

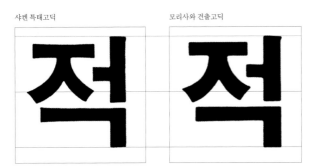

샤켄 특태고딕 모리사와 견출고딕 샤켄 특태고딕 + 모리사와 견출고딕

그림 95 샤켄 특태고딕과 모리사와 견출고딕 비교 - 적

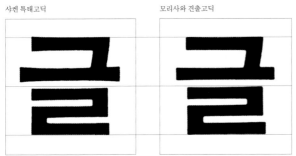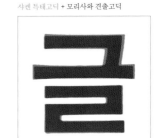

샤켄 특태고딕 모리사와 견출고딕 샤켄 특태고딕 + 모리사와 견출고딕

그림 96 샤켄 특태고딕과 모리사와 견출고딕 비교 - 글

그림 97은 한에서 기둥을 중심으로 받침의 좌우 비례를 살펴본 것이다. 샤켄 특태고딕은 1:0.16이고 모리사와 견출고딕은 1:0.17이다. 따라서 모리사와 견출고딕에서 받침 ㄴ의 맺음줄기가 샤켄 특태고딕보다 긴 것을 알 수 있으나 그 차이는 크지 않다. 그림 98은 아에서 기둥 높이와 부리 끝에서 곁줄기까지 길이 비례를 살펴본 것이다. 샤켄 특태고딕은 1:0.51이고 모리사와 견출고딕은 1:0.48이다. 따라서 모리사와 견출고딕의 곁줄기가 미세하게 위쪽에 있음을 알 수 있다.

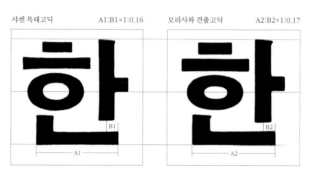

그림 97 샤켄 특태고딕과 모리사와 견출고딕의 받침 ㄴ

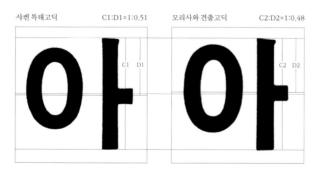

그림 98 샤켄 특태고딕과 모리사와 견출고딕의 기둥 높이(C)와 부리에서 곁줄기까지 길이(D)

2) 디지털폰트 SM견출고딕과 비교

그림 99와 그림 100은 디지털폰트 SM견출고딕과 최정호의 돋보임 부리 계열인 샤켄 특태고딕의 열 글자 아름답고기능적인한글을 서로 겹쳐 구조적, 형태적 일치도를 살펴본 것이다. 비교 대상으로 제시한 모든 낱글자는 구조적으로 서로 일치 했으며 형태적으로도 별다른 차이점이 없었다.

SM견출고딕 샤켄 특태고딕 SM견출고딕 + 샤켄 특태고딕

그림 99 SM견출고딕와 샤켄 특태고딕의 비교 - 아, 름, 답, 고, 기

그러나 샤켄 특태고딕의 글자줄기를 자세히 살펴보면 줄기 끝으로 갈수록 두꺼워지는
인쇄 여분띠 현상이 SM견출고딕보다 훨씬 두드러진다. 름에서 ㅡ 고에서 ㅗ 능
에서 ㅡ 글에서 ㅡ 는 그 굵기 변화가 크다. 그러므로 SM견출고딕은 샤켄 특태고딕을
구조적, 형태적 바탕으로 해서 글자줄기의 굵기 변화, 즉 인쇄 여분띠 현상을
절제시켜 만든 글꼴이다.

SM견출고딕 샤켄 특태고딕 SM견출고딕 + 샤켄 특태고딕

그림 100 SM견출고딕와 샤켄 특태고딕의 비교 - 능, 적, 인, 한, 글

둥근 민부리 계열

1) 샤켄 굴림체, 모리사와 중환고딕

최정호의 둥근 민부리 계열 글꼴에는 샤켄 굴림체와 모리사와 중환고딕이 있다.
표 29는 샤켄 굴림체와 모리사와 중환고딕을 디지털폰트 SM세나루와 함께 비교한
것이다. 샤켄 굴림체는 김진평의『한글의 글자표현』에 소개된 예시 그림에서
집자하고, 모리사와 중환고딕은 모리사와에서 직접 원도를 받아 집자했다.
전체적인 글꼴 표정을 관찰해보면 두 글꼴 모두 둥근 민부리 계열이지만 샤켄
굴림체가 모리사와 중환고딕보다 줄기가 가늘고 속공간을 더 크게 활용해 네모틀에
꽉 찬 구조이다. 글꼴의 세부적인 특징을 살펴보면 한에서 첫닿자 ㅎ의 첫줄기가
샤켄 굴림체는 가로 방향이고 모리사와 중환고딕은 세로 방향이다. 글에서 첫닿자
ㄱ의 속공간은 샤켄 굴림체가 모리사와 중환고딕보다 조금 더 크다. 라의 첫닿자
ㄹ에서 줄기 방향이 바뀌는 모서리 부분이 둥글게 되어 있는데 이 부분에서 샤켄
굴림체보다 모리사와 중환고딕의 곡선이 더 둥근 편이다. 서에서 첫닿자 ㅅ은 샤켄
굴림체와 모리사와 중환고딕 모두 삐침이 길고 내림이 짧은 좌우 비대칭형이다.
아유의 첫닿자 ㅇ은 가로모임꼴일 때에는 위아래로 기다란 형태이고 세로모임꼴일
때에는 좌우로 긴 형태이다. 정에서 첫닿자 ㅈ은 샤켄 굴림체와 모리사와 중환고딕
모두 좌우 대칭인 갈래ㅈ이다. 표에서 첫닿자 ㅍ의 세로줄기가 샤켄 굴림체는
수직선에 가까우며, 모리사와 중환고딕은 비스듬한 편이다. 이처럼 글꼴을 살펴본
결과 최정호의 둥근 민부리 계열 글꼴 가운데에서 샤켄 굴림체는 SM세나루와 글꼴
인상이 유사한 것으로 파악되었다.

분석 요소	최정호 돋보임 민부리 계열		디지털폰트
	샤켄 굴림체 1970 후반	모리사와 중환고딕 1978	SM세나루 1989
ㅎ의 첫줄기	한	한	한
닿자 너비 속공간	글	글	글
굴림	라	라	라
이음보	의	의	의
첫닿자 ㅅ 곁줄기	서	서	서
속공간 홀자 ㅗ	고	고	고
첫닿자 ㅇ	아	아	아
첫닿자 ㅈ	정	정	정
첫닿자 ㅍ	표	표	표
첫닿자 ㅇ 홀자 ㅠ	유	유	유

(왼쪽 세로: 한글라의서고아정표유)

표 29 최정호 둥근 민부리 계열의 글꼴 분석표, SM세나루와 비교표

그림 101에서 샤켄 굴림체와 모리사와 중환고딕의 서를 살펴보면 두 글꼴의
ㅅ이 모두 삐침은 길고 내림은 짧은 좌우 비대칭형이다. ㅅ의 내림줄기는 샤켄
굴림체보다 모리사와 중환고딕이 더 부드러운 곡선으로 되어 있다. 그리고 ㅅ이
두 갈래로 나누어지는 부분은 샤켄 굴림체보다 모리사와 중환고딕이 더 위쪽에
있다. 다음으로 첫닿자 ㅅ과 ㅓ의 비례 관계를 살펴보면 샤켄 굴림체는 ㅅ과 ㅓ의
높이가 거의 비슷한데 모리사와 중환고딕은 첫닿자 ㅅ의 높이가 샤켄 굴림체보다
낮은 편이며 홀자의 크기도 그러하므로, 샤켄 굴림제는 낱글자를 구성하는 쪽지의
사이 공간이 크고 네모틀에 꽉 찬 구조이다. 그림 102에서 글을 살펴보면 ㅡ의 보가
샤켄 굴림체보다 모리사와 중환고딕이 더 위쪽에 있으며 이로써 모리사와 중환고딕은
첫닿자 ㄱ의 속공간이 샤켄 굴림체보다 좁아진다.

샤켄 굴림체

모리사와 중환고딕

샤켄 굴림체 + 모리사와 중환고딕

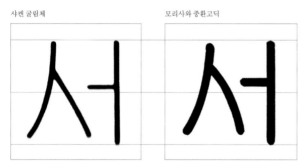
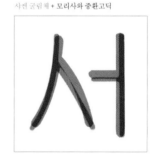

그림 101 샤켄 굴림체와 모리사와 중환고딕의 낱글자 겹쳐 보기 - 서

샤켄 굴림체

모리사와 중환고딕

샤켄 굴림체 + 모리사와 중환고딕

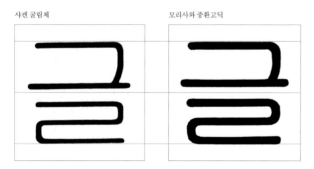

그림 102 샤켄 굴림체와 모리사와 중환고딕의 낱글자 겹쳐 보기 - 글

그림 103은 가로모임꼴 받침글자인 한에서 ㅏ의 기둥을 중심으로 받침 ㄴ의 좌우 비례를 살펴본 것이다. 샤켄 굴림체는 1:0.083이고 모리사와 중환고딕은 1:0.133으로 모리사와 중환고딕의 맺음이 바깥쪽으로 더 돌출되어 있다. 샤켄 굴림체는 네모틀에 꼭 맞추어 설계해 낱글자 외곽의 요철이 크지 않기 때문에 받침 ㄴ의 맺음 또한 바깥으로 두드러지지 않은 것이다. 그림 104는 아에서 기둥 높이와 부리에서 곁줄기까지 길이의 비례를 살펴본 것이다. 샤켄 굴림체는 1:0.50이고 모리사와 중환고딕은 1:0.48로 모리사와 중환고딕의 곁줄기가 더 위쪽에 있다.

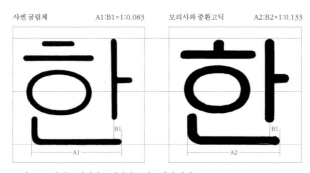

그림 103 샤켄 굴림체와 모리사와 중환고딕의 받침 ㄴ

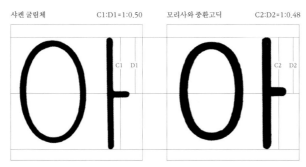

그림 104 샤켄 굴림체와 모리사와 중환고딕의 기둥 높이(C)와 부리에서 곁줄기까지 길이(D)

2) 디지털폰트 SM세나루와 비교

그림 105와 그림 106은 SM세나루와 샤켄 굴림체의 한글라의서고아정표유를 서로 겹쳐 구조적, 형태적 연관성을 살펴본 것이다. 비교 대상으로 제시한 모든 낱글자에서 두 글꼴이 구조적으로 일치하고 형태적으로도 다른 점을 찾기 힘들었다. 그러므로 SM세나루는 최정호의 샤켄 굴림체를 구조적, 형태적 바탕으로 한 글꼴이다.

SM세나루 샤켄 굴림체 SM세나루 + 샤켄 굴림체

그림 105 SM세나루와 샤켄 굴림체 비교 – 한, 글, 라, 의, 서

SM세나루 샤켄 굴림체 SM세나루 + 샤켄 굴림체

고　고　　　고
아　아　　　아
정　정　　　정
표　표　　　표
유　유　　　유

그림 106　SM세나루와 샤켄 굴림체 비교 – 고, 아, 정, 표, 유

최정호는 다양한 종류의 한글꼴을 설계했지만 그 가운데에서도 가장 주목해야 할
것은 본문용 글꼴이다. 최정호의 본문용 글꼴은 크게 부리 계열과 민부리 계열로
나뉘며 제작사에 따라 구조와 형태가 제각각 다르다. 이를 비교하고 분석해본 결과
다음과 같은 구조적, 형태적 진화 양상을 보인 것으로 밝혀졌다.

그림 107은 최정호 본문용 부리 계열 한글꼴의 진화를 나타낸 것이다.
동아출판사 부리 활자체, 샤켄 부리 사진식자체, 모리사와 부리 사진식자체,
최정호체로 이어지는 네 단계에 걸친 구조적, 형태적 진화 양상을 보인다.

1단계 진화로 동아출판사 부리 활자체는 닿자의 너비가 늘어나고 이음줄기가
완만해졌으며 오른쪽에 있던 무게중심을 왼쪽으로 조금 이동시켜 가로짜기 균형으로
나아가는 발판을 마련했다. 실제 동아출판사 부리 활자체는 세로짜기를 주로 하되
가로짜기로도 활용했다. 반면 삼화인쇄 부리 활자체는 활자의 정밀도는 높아졌지만
상투가 크고 이음줄기가 가파르며 무게중심이 오른쪽으로 치우쳐 있는 등 여전히
이전 활자체의 세로짜기 균형의 특징이 두드러진다.

2단계 진화는 샤켄 부리 사진식자체이다. 동아출판사 부리 활자체가
가로짜기로 나아가는 발판을 마련했다면, 샤켄 부리 사진식자체는 가로짜기의
기본 균형을 완성했다고 볼 수 있다. 한과 같은 가로모임꼴은 물론 늘꽃글과 같은
세로모임꼴까지 오른쪽으로 치우쳐 있던 무게중심을 가운데를 향해 옮기고 첫닿자,
홀자, 받침의 속공간을 균형 있게 나누었다. 부리의 시작과 맺음, 삐침과 내림 같은
비스듬하게 내려오는 줄기에서 붓의 부드러운 움직임과 아름다움이 잘 드러난다.
또한 가는, 중간, 굵은, 돋보임, 네 가지 굵기가족을 갖추었다.

3단계 진화는 모리사와 부리 사진식자체이다. 샤켄 부리 사진식자체보다
글자줄기가 가늘고, 부리와 맺음, 돌기 등의 세세한 형태를 잘 다듬고 통일시켜 붓의
영향이 절제되었다. 구조적으로는 닿자의 너비가 늘어나고 속공간이 커졌다. 이로써
같은 크기일 때 샤켄보다 커 보이는 효과를 얻을 수 있다.

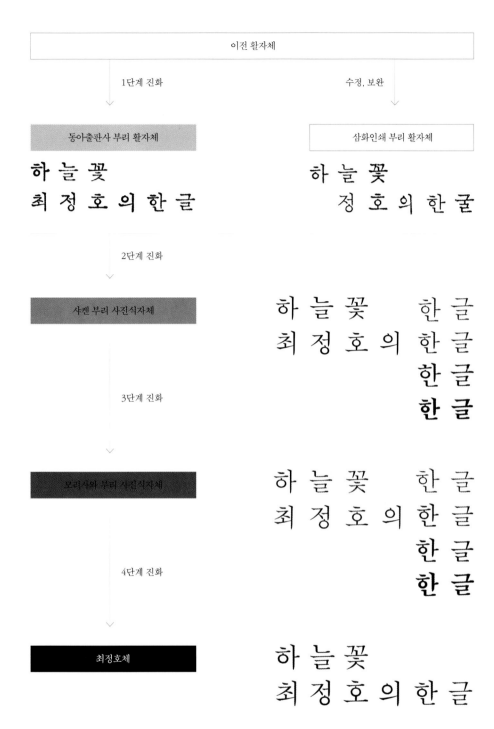

그림 107 최정호 부리 계열 한글꼴의 진화

마지막 4단계 진화는 최정호체로, 그가 그린 마지막 단계의 부리체이다. 다른 원도와 비교했을 때 모리사와, 샤켄보다 글자줄기가 조금 더 굵다. 최정호체의 가장 큰 특징은 글자너비가 이전보다 조금 좁아서 미세하게 장체의 인상이 보인다는 것이다. 또한 첫닿자의 비중이 커져서 너비가 좁지만 작아 보이지 않는다. 이는 오늘날 본문용 글꼴을 만들 때 너비를 줄이고 첫닿자를 크게 그리는 경향과 같은 맥락의 작업으로 보이며, 이는 촘촘한 가로짜기에 용이하다.

그림 108은 최정호 본문용 민부리 계열 한글꼴의 진화를 나타낸 것이다. 동아출판사 민부리 활자체, 샤켄 민부리 사진식자체, 모리사와 민부리 사진식자체로 이어지는 세 단계에 걸친 진화 양상을 보인다.

1단계 진화로 동아출판사 민부리 활자체는 창제 초기의 한글꼴 같이 네모틀에 꽉 찬 구조로 쪽자는 대체로 좌우 대칭이며 줄기의 굵기 변화가 거의 없다. 글에서 첫닿자 ㄱ과 받침 ㄹ을 살펴보면 받침이 차지하는 비중이 큰 편이다. 한에서 첫닿자 ㅎ의 첫줄기가 가로 방향이고, 둥근줄기의 속공간이 크며, 아에서 첫닿자 ㅇ의 형태가 세로로 길쭉한 것은 속공간을 키우고 변별력을 높인 결과이다.

2단계 진화로 샤켄 민부리 사진식자체는 인쇄 여분띠 효과를 관찰할 수 있다. 글자줄기의 가운데는 가늘고 끝으로 갈수록 점점 두꺼워지도록 설계했다. 글름고의 보를 관찰해보면 줄기가 두꺼워질수록 굵기 변화가 더 두드러지는 것을 볼 수 있다. 한아에서 기둥의 오른쪽 위에 작은 돌기가 돋아났다. 또한 네 가지 굵기의 글자가족이 생겼으며 그 가운데 샤켄 세고딕은 고의 짧은기둥이 매우 길고 전체적으로 네모틀에 더 맞춰진 구조로 활자체의 영향을 받은 모습이며 다른 글자가족과 이질적인 모습을 보인다.

3단계 진화로 모리사와 민부리 사진식자체는 인쇄 여분띠 효과가 여전히 존재하나 그 정도가 샤켄 사진식자체보다 절제되었고, 세로줄기 오른쪽 끝의 돌기를 다듬어 인쇄용으로 정제된 형태에 가까워졌다. 또한 부리 계열과 마찬가지로 닿자의 너비를 넓히고 속공간을 키워 네모틀에 더 가깝도록 설계했다. 이로써 같은 크기일 때 샤켄 민부리 사진식자체보다 커 보인다. 모리사와 세고딕은 줄기 끝에 돌기가 거의 없고 다른 글자가족보다 속공간이 미세하게 더 크다.

이전 활자체

1단계 진화

동아출판사 민부리 활자체	한글아름고기

2단계 진화

스캔 민부리 사진식자체	한글아름고기 한글아름고기 **한글아름고기** **한글아름고기**

3단계 진화

모리사와 민부리 사진식자체	한글아를고가 한글아름고기 **한글아를고가** **한글아름고기**

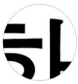

그림 108 최정호 민부리 계열 한글꼴의 진화

최정호 한글꼴 계보

오늘날 디지털폰트의 분류는 글꼴제작사마다 제각각 다르게 나누고 있다. 명조, 고딕, 손글씨와 같은 형태적 분류, 본문용, 제목용, 화면용과 같은 용도별 분류, 또박또박, 예스러운과 같은 인상적 분류를 혼용하고 있다. 다음은 최정호 한글꼴의 계보를 밝히기에 앞서 한글 본문용 글꼴을 형태와 구조에 따라 나누어 보았다.

A 최정호 부리 계열(옛 부리) B 새부리 계열 C 각진부리 계열 D 한자명조 계열

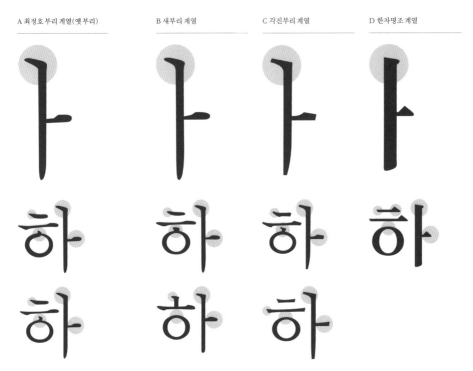

그림 109 한글 부리 계열의 형태 분류

그림 109는 한글 부리 계열 글꼴을 형태에 따라 분류한 것이다. '최정호 부리 계열'은 최정호의 원도를 바탕으로 한 글꼴군으로, 전반적인 글꼴의 구조와 형태를 서법에 따라 설계했으며 부리와 상투 등에 붓의 영향이 남아 있다. SM세명조, SM중명조, SM신신명조가 이 영역에 해당한다. 이 안에서도 붓의 영향을 받은 정도는 글꼴마다 다르다.

예를 들어 SM세명조가 붓의 맵시가 살아 있고, SM신신명조는 인쇄용으로 정제된 성격을 보인다. '새부리 계열'은 최정호의 영향에서 조금 벗어나 부리와 줄기의 시작과 맺음이 단순화되고 닿자와 홀자의 비례와 속공간의 크기가 바뀐 글꼴군을 말한다. 윤명조100 시리즈가 이 영역이며 때로는 상투가 생략되기도 하고 주로 첫닿자의 속공간이 크다. '각진부리 계열'은 글자줄기의 시작과 맺음의 모서리가 각진 것을 말한다. 산돌제비, 나눔명조 등이 있다.

A 최정호 민부리 계열(옛 민부리) B 새민부리 계열 C 둥근민부리 계열

그림 110 한글 민부리 계열의 형태 분류

그밖에 '한자명조 계열'은 명나라 시대에 유행하던 서풍의 영향을 받아 가로줄기가 가늘고 세로줄기는 두꺼우며 글자줄기 끝에 삼각형의 돌기가 있는 글꼴군을 말한다. 그 가운데 SM순명조가 대표적이다.

그림 110은 한글 민부리 계열 글꼴을 형태에 따라 세 가지 갈래로 분류한 것이다. '최정호 민부리 계열'은 최정호의 원도를 바탕으로 한 글꼴군을 말하며, 글자줄기의 가운데가 가늘고 끝으로 갈수록 굵어지는 인쇄 여분띠 현상을 보인다. SM중고딕, SM견출고딕 등이 있다. '새민부리 계열'은 속공간이 크기가 바뀌어 글꼴의 구조가 최정호의 영향에서 조금 벗어났으며 글자줄기에 인쇄 여분띠 현상이 없는 글꼴군을 말한다. 윤고딕 시리즈, 릭스고딕 등이 있다. '둥근 민부리 계열'은 글자줄기의 끝이 둥글게 된 글꼴군을 말한다. SM디나루, 굴림체, 나눔고딕 등이 있다. 나눔고딕은 새 민부리와 둥근 민부리의 특징을 함께 갖춘 경우이다. 앞으로 새로운 글꼴이 등장함에 따라 더 많은 갈래가 추가되거나 두 가지 이상의 특징을 아우르는 글꼴의 탄생을 기대할 수도 있다.

그림 111은 글꼴틀에 따라 네 가지 영역으로 나눈 것이다. 이와 같은 분류는 각 영역이 서로 단절된 것이 아니며 글꼴에 따라 네모틀에 더 가까워지기도 하고 두 영역의 가운데에 위치하기도 한다. 네모틀에 꽉 찬 A 영역을 '네모틀'이라 한다. 최정호의 변형체 가운데 굴림체, 그래픽체, 공작체 등은 네모틀 영역이다. 디지털폰트는 신문명조체와 굴림체가 여기에 속한다. 네모틀에 꼭 맞추기 위해서 각 쪽자의 속공간을 최대한 크게 했으며 이 때문에 대체로 평체로 보이는 경향이 있다. 속공간이 커서 시원한 인상을 주며 같은 크기일 때 더 커 보이는 것이 장점이다. 네모틀에서 조금 탈피한 B 영역은 '중간네모틀'이라 한다. 최정호가 설계한 본문용 글꼴이 여기에 속한다. 또한 SM, 산돌, 윤100 시리즈 등의 본문용 디지털폰트도 이 영역이다. 첫닿자, 홀자, 받침의 비례가 조화로운 한글꼴의 전형으로 볼 수 있다. 탈네모틀에 조금 더 가까워진 C 영역은 '중간탈네모틀'이라 한다. 윤200 시리즈가 이에 해당한다. 빨랫줄처럼 위쪽 정렬을 해서 아랫부분이 들쑥날쑥한 것과 가운데 정렬을 해서 위아래가 들쑥날쑥한 것, 아래쪽 정렬을 해서 윗부분이 들쑥날쑥한 것이 있다. 이런 특징에 따라 리듬감이 느껴져서 대체로 밝고 가벼운 인상이다. 마지막으로 네모틀에서 완전히 벗어난 D 영역은 '탈네모틀'이라 한다. 세벌체 글꼴이 여기에 속한다. 부리 계열은 공한체, 민부리 계열은 안상수체가 있다.

네모틀

하늘꽃피고아름다워 A 네모틀

하늘꽃피고아름다워 B 중간 네모틀

하늘꽃피고아름다워 C 중간 탈네모틀

하늘꽃피고아름다워 D 탈네모틀

탈네모틀

네모틀

하늘꽃피고아름다워 A 네모틀

하늘꽃피고아름다워 B 중간 네모틀

하늘꽃피고아름다워

하늘꽃피고아름다워

하늘꽃피고아름다워 C 중간 탈네모틀

하늘꽃피고아름다워

하늘꽃피고아름다워 D 탈네모틀

탈네모틀

그림 111 글꼴틀 분류

최정호 한글꼴의 계보

그림 112는 최정호 부리 계열의 계보를 나타낸 것이다. SM세명조는 샤켄 세명조와 첫닿자, 홀자, 받침의 크기 비례와 위치 등이 일치하므로 구조적 영향을 받은 것으로 보인다. 그러나 SM세명조에서 닿자 ㅇㅎ의 상투와 줄기의 꺾임에서 붓의 흔적이 드러나 있는 것, 첫닿자 ㅈ이 갈래ㅈ인 것 등 세부 형태는 조금씩 다르다. SM중명조, SM태명조, SM견출명조는 각각 샤켄 중명조, 샤켄 태명조, 샤켄 특태명조의 구조적, 형태적 영향을 받았다. 구조적 영향은 세 글꼴 모두 대부분의 기본 균형을 최정호 사진식자체를 바탕으로 하고 있다. 하지만 공통된 부분에서 최정호의 원도와 조금 다른 변화를 보였는데, 바로 세로모임꼴 민글자의 높이가 조금씩 높아진 것이다.

고에서 그 변화를 확인할 수 있다. 이런 변화의 이유는 가로짜기를 고려해 받침이 있을 때와 없을 때의 높이 차이를 최대한 줄인 것이다. 형태적 영향을 살펴보면, 쪽자 단위로 나누어 겹쳤을 때 낱낱의 형태가 서로 일치한다. 단 SM중명조와 SM태명조의 받침 ㅈ이 꺾임ㅈ인 것만은 예외이다. 앞서 김민수 증언에서 SM글꼴은 동아출판사의 의뢰로 만들게 되었다는 사실을 확인했듯이 동아출판사 내부에서 첫닿자 ㅈ과 받침 ㅈ의 형태가 일치하지 않는 것에 대한 문제 제기가 있었기 때문에 디지털화할 때에는 두 ㅈ을 통일해 준 것으로 보인다. 그리고 SM순명조는 샤켄 한자명조의 구조와 형태를 바탕에 둔 것으로 나타났다. 여기까지는 최정호의 샤켄 사진식자체의 계보를 이은 디지털폰트를 찾아본 것이다.

다음으로 최정호의 모리사와 사진식자체의 계보를 이은 디지털폰트를 찾았더니 SM신명조와 SM신신명조를 발견할 수 있었다. SM신신명조는 모리사와 중명조를 구조적, 형태적 바탕으로 했다. 세로모임꼴 민글자에서 모리사와 중명조보다 높이가 높다. SM신명조는 모리사와 중명조에서 닿자 ㅇㅎ의 상투와 부리, 줄기의 시작과 맺음, 돌기 등 붓의 흔적을 강조한 것이다. 마치 샤켄 세명조와 SM세명조의 관계와 마찬가지로 원도에서는 없었던 붓의 흔적을 더 도드라지게 했다. 또한 김민수 인터뷰에 따르면 애플의 매킨토시가 한국에 도입될 당시 판매를 맡았던 엘렉스 컴퓨터가 폰트를 탑재하는 기술이 없었기 때문에 신명시스템즈에서 매킨토시에 SM글꼴을 넣은 것이 오늘날의 애플명조와 애플고딕이 되었다고 한다.

그러므로 두 글꼴은 최정호의 계보를 이은 것이다. 마지막으로 최정호의 영향을 간접적으로 받았을 것이라 추측되는 것은 한양시스템즈에서 개발한 HY신명조와 마이크로소프트(Microsoft)에 공급한 윈도우 바탕체이다. 김민수 인터뷰에서 SM신신명조를 한양시스템즈에 외주 제작 맡겼다고 했으니 최정호의 원도에 간접적인 영향을 받았을 것으로 추리해볼 수 있다.

그림 113은 최정호 민부리 계열의 계보를 나타낸 것이다. SM세고딕과 SM중고딕은 구조적, 형태적으로 샤켄 세고딕, 샤켄 중고딕의 영향을 받은 것으로 나타났으며 쪽자의 위치가 미세하게 보정되었다. SM견출고딕은 구조적으로 샤켄 특태고딕을 바탕으로 했으며 줄기에서 인쇄 여분띠 현상을 이용한 굵기 변화가 절제되었다. SM태고딕은 네모틀에 꽉 찬 구조로 샤켄 태고딕과 전혀 다른 구조이며 모리사와 태고딕과도 연관성을 찾을 수 없었다. SM세나루는 구조적, 형태적으로 샤켄 굴림체를 바탕으로 한 것으로 나타났다. 최정호의 모리사와 민부리 사진식자체와 SM글꼴과의 연관성은 찾을 수 없었다. SM신중고딕은 돌기가 없고 인쇄 여분띠 현상이 없는 새민부리 계열 글꼴로 최정호 한글꼴과 연관성을 찾을 수 없었다.

그림 112 **최정호 부리 계열의 계보**

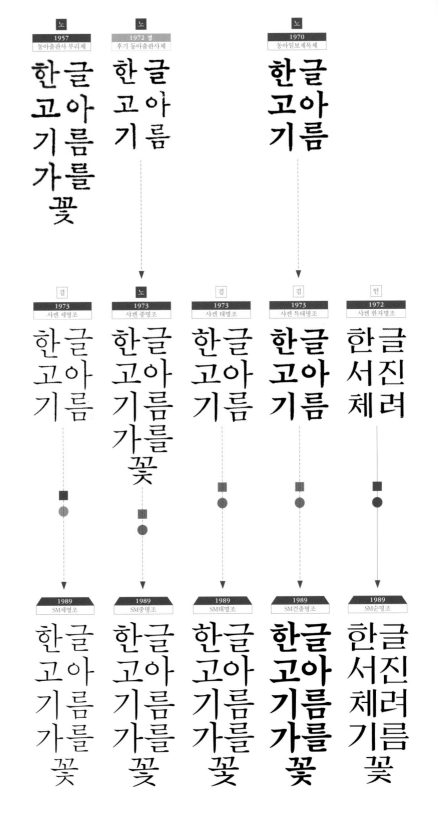

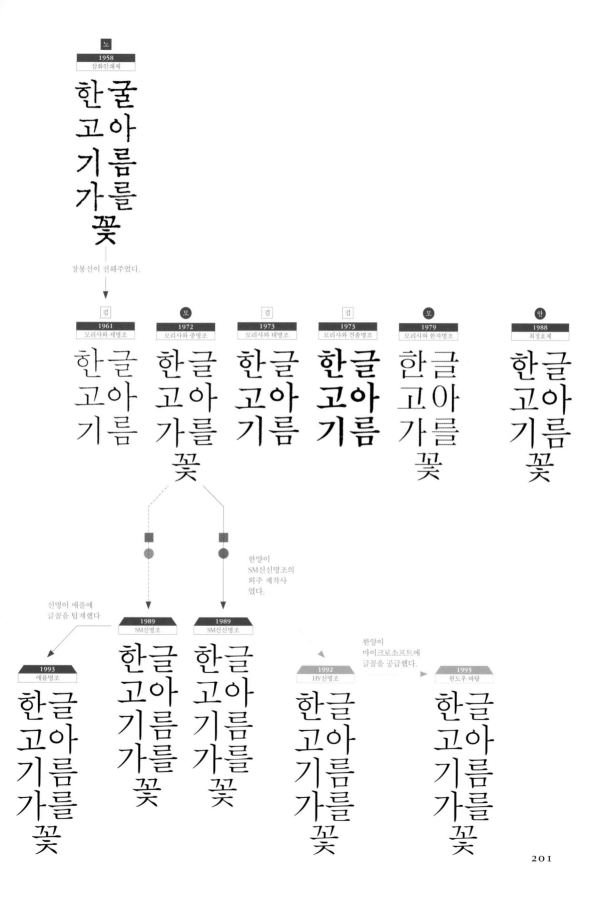

노

1958
삼화인쇄체

한굴
고아
기름
가를
꽃

장봉선이 전해주었다.

김
1961
모리사와 세명조

한글
고아
기름

모
1972
모리사와 중명조

한글
고아
가를
꽃

김
1973
모리사와 태명조

한글
고아
기름

김
1973
모리사와 견출명조

한글
고아
기름

모
1979
모리사와 한자명조

한글
고아
가를
꽃

안
1988
최정호체

한글
고아
기름
꽃

한양이
SM신신명조의
외주 제작사
였다.

신명이 애플에
글꼴을 탑재했다

1989
SM신명조

한글
고아
기름
가를
꽃

1989
SM신신명조

한글
고아
기름
가를
꽃

한양이
마이크로소프트에
글꼴을 공급했다.

1993
애플명조

한글
고아
기름
가를
꽃

1992
HY신명조

한글
고아
기름
가를
꽃

1995
윈도우 바탕

한글
고아
기름
가를
꽃

그림 113 **최정호 민부리 계열의 계보**

개발년도 / 글꼴 이름 — 최정호의 한글꼴

개발년도 / 글꼴 이름 — 최정호의 영향을 받은 디지털폰트

사실 여부가 확인되지 않은 자료는 흐리게 처리했다.

영향의 정도
대 →
중 ┄→
소 →

영향의 유형
구조적 대 중 소
형태적 대 중 소

출처
● 사진식자 원도
● 사진식자 필름
○ 사진식자 원도 복사본
■ 활판 인쇄본에서 집자 / 사진식자 인쇄본에서 집자
■ 글꼴보기집에서 집자
□ 책의 예시 그림

출처 자료의 유형을 위의 도형으로 구분하고, 출처명은 도형 가운데 다음과 같이 표기했다.

모: 모리사와
샤: 샤켄
김: 김진평
안: 안상수
노: 노은유
인: 잡지 인쇄계 광고

노
1957 동아출판사체
글아름꽃 한고기

김
1973 샤켄 세고딕
한글 고아 기름

김
1973 샤켄 중고딕
한글 고아 기름

김
1973 샤켄 태고딕
한글 고아 기름

김
1973 샤켄 특태고딕
한글 고아 기름

1990 SM신중고딕
한글 고아 기름 가를 꽃

1989 SM세고딕
한글 고아 기름 가를 꽃

1989 SM중고딕
한글 고아 기름 가를 꽃

신명이 애플에 글꼴을 탑재했다.

1993 애플 고딕
한글 고아 기름 가를 꽃

1989 SM태고딕
한글 고아 기름 가를 꽃

1989 SM견출고딕
한글 고아 기름 가를 꽃

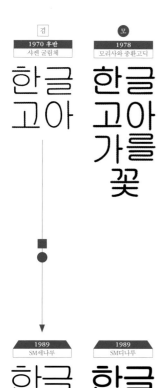

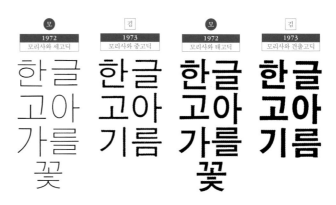

나의 경험, 나의 시도

3부는 최정호의 한글꼴 조형 이론을 정리한 것이다. 특히 그가
1978년부터 여섯 차례에 걸쳐 《꾸밈》에 연재한 「나의 경험, 나의
시도」를 바탕으로 지은이들의 의견을 덧붙였다. 이 책의 「용어 일람」에
따라 글꼴 관련 명칭을 통일하고, 의미를 이해하는 데 방해가
되지 않는 선에서 오늘날의 문법에 맞게 다듬었다.

"나는 이 분야에 손을 대기 시작했을 무렵 여러 난관에 부딪쳤다.
이렇다 할 스승도 없었고 특별한 참고 서적도 없었음은 물론이다.
나의 이런 전철이 나와 같은 길을 걷고자 하는 젊은이에게도 똑같이
되풀이되기를 원하지 않기 때문에 그들에게 작은 길잡이가 되고플
따름이다. 나보다 훨씬 유능한 젊은 디자이너가 더 아름답고 세련된
한글을 만들어주기를 바라면서 두서없는 졸문을 적는다."

「나의 경험, 나의 시도」의 본문은 최정호 모리사와 중명조의 계보를 이은 SM3신명조로 조판했습니다.

한글꼴 설계의 기초

감각적 설계와 구성적 설계

글꼴을 만드는 것은 예술이 아니므로 '글자를 쓴다'고 말하는 것보다 '자형(字形)을
설계하다'는 말이 적합하다. 글꼴 설계에서 가장 중요한 것은 읽기 쉽고, 아름다운
문자를 설계하는 것이다. 여기에 디자이너 각자의 개성에 따라 그 성격이 반영된다.
글꼴의 설계는 어떤 일정한 규칙이나 규정이 있는 것은 아니다. 어디까지나
디자이너 각자의 다년간에 걸친 연구와 경험으로 설계되는 것이다. 그
가운데에서도 '감각적 설계'와 '구성적 설계'가 있다. 감각적 설계는 머릿속에
직감적으로 느껴지는 하나의 선이 떠올랐을 때, 그 선이 적합한가를 순간적으로
결정하는 것이다. 구성적 설계는 글자의 이상형에 도달하자면 어떤 선이 필요하며 그
선의 배치는 어떻게 할 것인가 등을 생각하고 연구하는 것을 말한다. 이 가운데 어느
것이 더 좋은지는 각자에 따라 다르며 비교적 구성적 설계가 사색의 시간이 더 길지만
두 경우 모두 많은 지식과 경험을 필요로 한다.

안정감과 친밀감

글자란 사상이나 뜻을 전하는 도구이다. 특별한 조건이 붙지 않는 한, 읽는 이가
피로감을 느끼지 않아야 하고, 무엇보다 읽기 쉬워야 한다. 글을 읽으면서 독자는
글자에 담긴 사상이나 환경을 상상하고 이해하게 된다. 따라서 보기 좋고 안정된
글자는 심리적으로 읽기 좋다. 한편, 글자에는 그 나라의 역사와 전통 속에서 생겨난
민족적 성품이 포함되어 제각기 독특한 멋과 맛이 담겨 있다. 민족 고유의 성품은
물론 그 민족의 육체적인 면까지 스며 있다. 그러므로 새로운 글꼴이 만들어지더라도
갑자기 받아들여지기는 어렵다. 비록 새로운 글꼴이 깨끗하고 짜임새가 있다고
하더라도 우리 체질에 어색하게 보이면 읽는 이의 눈에 거슬릴 수 있다. 지금까지의
낯익은 글자와 비교했을 때 친밀감을 느끼기 어렵기 때문이다. 그리고 어떤 이는 조각
자모가 부드럽지 않고 몹시도 쌀쌀한 느낌이 든다고도 하나 그것의 원인은 원도에
있을 것이다. 원도를 설계할 때부터 친밀감을 느낄 수 있는 요소를 넣는다면 틀림없이
그대로 재현될 것이다.

글자의 계류(系流)와 개성

하나의 글자는 이들이 모여서 문장을 형성할 때 그 형태가 서로 잘 어울릴 수 있도록
만들어야 한다. 글자는 의미 없는 낱글자의 나열보다 의미가 이어지는 일련의
문장으로 배열되었을 때 독서력이 달라진다. 그러므로 낱글자들은 서로 긴밀하게
엮여질 수 있어야 한다. 글자 하나를 예쁘게 쓴다고 훌륭한 글꼴디자이너가 되는 것은
아니다. 모든 글자가 하나로 모여 서로 조화로워야 하는 것이다. 반면에 글자에는
제각각 개성이 있다. 아무리 기하학적인 선으로 구성되었다 하더라도 특성이 없으면
식별하기 어려워 독서가 어려워진다. 로마자의 세리프(serif)는 글자의 개성을
나타내는 동시에 글자를 보는 시선의 흐름을 좋게 한다. 그러므로 글자의 선에는
개성을 담아야 한다.

글자의 크기와 착시

크게 썼을 때와 작게 썼을 때 글자의 형태는 달리 보일 수 있다. 이는 시각적 착각,
다시 말해 착시에서 오는 것이다. 크게 쓸 때에는 잘 어울려 보이는 글자도 축소하면
찌그러져 보이고, 작게 쓸 때 아담하고 또렷하던 글자도 이것을 확대하면 엉성해
보이기 마련이다. 그러므로 사전에서 쓰는 작은 크기의 글자꼴과 간판용으로 쓰는
글자꼴은 애초에 그 균형과 비례를 다르게 해야 한다. 또 인쇄 기술이 정밀해져서
글자가 작아지는 추세이므로 같은 크기에서도 크게 보이도록 속공간을 키워서
설계해야 한다. 특히 신문은 제한된 지면에 많은 내용을 담기 위해 글자가 작아지므로
같은 공간에서 최대한 크게 보여야 한다. 한글은 정체로 써도 장체가 되므로 평체로
그리는 것이 더 커 보인다. 또한, 검은 바탕 글씨보다 흰 바탕의 글씨가 더 커 보인다.

한글꼴 형태 분류

한글꼴 형태 분류는 다음과 같다. 낱글자의 외곽 형태에 따라 네모꼴, 사다리꼴, 세운 사다리꼴, 세모꼴, 마름모꼴, 육모꼴로 나누었다. 한글은 스물네 글자라 하니 마치 간편하고 단순한 문자로 보이지만, 모아쓰기로 만들어지는 글자는 11,172자로 세계적으로도 손꼽힐 만큼 글자 수가 많고, 그 가운데 자주 쓰는 글자를 골라도 2,000여 자가 된다. 이는 원도를 그리는 이에게는 각 글자마다 균형을 달리 해야 하므로 고통스러운 점이다. 첫닿자, 홀자, 받침으로 모아지는 특징에 따라 쪽자의 형태가 달라지며, 배열의 까다로움이 생겨난다. 같은 글자라도 받침의 종류에 따라 균형이 달라지고 같은 선이나 점도 줄기 수나 위치에 따라 달라야 하는 것이다.

이 가운데 괇과 같은 네모꼴은 극소수에 속한다. 사다리꼴은 도 고 노 보 크 등을 들 수 있으며 빈도수가 가장 많다. 또한 이에 못지 않게 많이 나타나는 형태가 세운 사다리꼴이며, 예를 들면 위 어 서 등이 있다. 그밖에 세모꼴로는 소 오를 들 수 있으며 마름모꼴로는 응 숭 쿠 우 등이 있다. 육모꼴은 를 든 금 는 춤 등으로 전체 글씨 형태의 약 20퍼센트에 속한다.

네모꼴	끓
사다리꼴	도 고 노 보 크
세운 사다리꼴	워 어 서
세모꼴	소 오
마름모꼴	응 숭 쿠 우
육모꼴	를 든 금 느 촘

그림 1 한글꼴 형태 분류 한글꼴은 낱글자의 외곽 형태에 따라 네모꼴, 사다리꼴, 세운 사다리꼴,
세모꼴, 육모꼴로 나뉜다.

부리 계열 글꼴의 조형 원리

부리 계열 글꼴 가운데 내가 만든 명조체는 궁체 가운데 해서(楷書)를 바탕으로
설계한 것이다. 글꼴을 디자인하려면 붓글씨에 대한 기초 지식이 있어야 한다. 다시
말해 붓글씨를 써봐야 글씨 모양을 알 수 있다. 그러나 글꼴을 만드는 것과 서예는
똑같지는 않다. 서법에는 글씨가 주판알 같이 똑같으면 '여주옥(如珠玉)'이라 해서
좋은 글씨가 아니라고 했지만, 글꼴은 앞뒤에 어떤 글자가 와도 균형이 맞아야 하며,
크고 작은 것이 없어야 하므로 서예와는 또 다른 특징을 지닌다. 그러므로 해서를
바탕으로 하되 실질적인 설계는 글자줄기를 변형하거나 붓의 영향을 절제해 인쇄용
활자체에 적합한 새로운 글자꼴을 만들어야 한다.

명조체의 기본 요소

그림 2는 명조체의 뼈대를 이루는 기본적 요소를 한눈에 볼 수 있도록 정리한 것이다.
명조체는 궁체가 지닌 필력의 흔적이 남아 있는 글꼴로, 붓이 지니는 특성을 최대한
참작해서 설계했다. 명조체의 기본이 되는 특징을 간추려 보면 상투, 가로줄기,
고리(둥근줄기), 기둥, 삐침, 점, 꺾임, 굴림, 올려붙임(이음줄기), 맺음으로 구분할
수 있다.

그림 2 명조체의 기본 요소 명조체는 궁체 가운데 해서를 바탕으로 설계한 것이다.

보, 꺾임, 기둥

그림 3은 명조체의 보, 꺾임, 기둥의 구조를 나타낸 것이다. 시작과 맺음에 검정 부분이 붓의 흔적을 살린 것이다. 보를 살펴보면 가로줄기 왼쪽의 시작 부분은 살짝 내려가 있고 맺음으로 갈수록 미세하게 위로 올라가도록 설계했다. ─ 위에 수평선을 그어 보면 뚜렷한 차이를 느낄 수 있다. 명조는 오른쪽 어깨가 조금 올라가야 시각적으로 수평으로 보인다. Ⅰ의 기둥을 살펴보면 부리의 뒷부분(오른쪽)을 약간 쳐지게 했다. 이렇게 하지 않으면 기둥 전체가 활모양으로 굽어 보이기 때문이다. 그러므로 필법을 근거로 꺾임을 약간 뒤로 처지도록 해서 전체의 균형을 유지했다. 맺음은 왼쪽으로 치우치도록 해서 균형을 잡아 주었다. 이 또한 필법에 근거를 두고 처리한 것인데, 보통 제도식으로 중심선에 맞추어 꼬리를 맺어 주었더니 가다가 뚝 끊어진 느낌이 들었다. 그래서 필법을 살펴보니 가운데서 왼쪽으로 끝을 맺는 것이 자연스럽게 느껴져서 왼쪽으로 살짝 치우치게 했다. 간혹 맺음을 과장해서 구부리는 경우가 종종 있는데 글자에 너무 잔재주를 부리면 모양이 나빠진다.

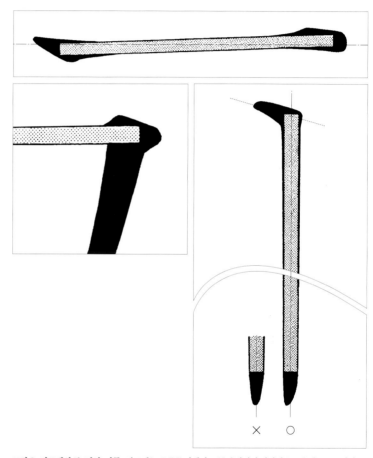

그림 3 명조체의 보, 꺾임, 기둥 명조체는 오른쪽 어깨가 조금 올라가야 시각적으로 수평으로 보이며 맺음은 약간 왼쪽으로 치우쳐서 마무리하는 것이 좋다.

무게중심과 시각흐름선

'무게중심'은 낱글자의 시각적인 중심을 말하며, '시각흐름선'은 낱글자와 낱글자를 따라 흐르는 가상의 선이다. 그림 4는 글자 모임꼴에 따른 무게중심의 위치를 나타낸 것이다. 가로모임꼴 가의 무게중심은 오른쪽에 있고, 세로모임꼴 을의 무게중심은 가운데에 있다. 원래 한글의 무게중심은 궁체와 같이 대부분의 낱글자가 오른쪽에 있었으나 활자화하는 과정에서 그 중심이 두 곳으로 나뉘었다. 예를 들어 궁체는 가로모임꼴의 무게중심이 오른쪽에 있는 것뿐 아니라 세로모임꼴도 첫닿자와 받침의 위치가 오른쪽으로 치우쳐 있다. 그런데 오늘날 글꼴의 경우 가을에서 가는 오른쪽, 을은 가운데에 그 중심이 놓이게 되는 것이다. 예를 들어서 세로모임꼴 낱글자는 무게중심이 가운데에 있으며, 가로모임꼴 낱글자는 무게중심이 오른쪽에 있다. 그림 5와 같이 가로짜기에서 한글은 그 중심의 흐름이 매우 불규칙하다. ─의 경우 그와 글에서 높이가 같지 않아 전체적으로 볼 때 옆줄이 흐트러진다는 말이다. 따라서 가로짜기에서 중심선을 맞춘다는 것은 불가능했다. 글자가 지닌 개성을 희생시키기 때문이다.

그림 4 무게중심의 위치 한글의 무게중심은 원래 오른쪽에 있었으나 오늘날 글꼴로 만드는 과정에서 그 중심이 두 곳으로 나뉜다. '가을'의 '가'는 오른쪽, '을'은 가운데에 무게중심이 있다.

그림 5 시각흐름선 가로짜기에서 한글은 낱글자의 무게중심에 따라 시각 흐름선이 불규칙하게 형성된다. 'ㅡ'의 경우 '그'와 '글'에서 높이가 달라서 전체적으로 볼 때 옆줄이 흐트러진다는 말이다.

공간의 비례

한자를 설계할 때 왼쪽보다는 오른쪽을, 위쪽보다는 아래쪽을 크게 하는 서법의 원리가 있으며 이렇게 설계해야 안정감이 생긴다. 이는 한글에도 적용될 수 있는 좋은 법칙이다. 그림 6은 낱글자의 왼쪽, 오른쪽, 위, 아래 속공간의 크기 비례를 나타낸 것이다. 먼저 한자의 田을 예로 들어 살펴보면 '왼쪽 위의 속공간(ac)'보다 '오른쪽 위의 속공간 (bc)'이 더 크고, '오른쪽 위의 속공간(bc)'보다 '왼쪽 아래의 속공간(ad)'이 더 크며, '왼쪽 아래의 속공간(ad)'보다 '오른쪽 아래의 속공간(bd)'이 더 크다. 이런 원리에 따라 한글의 쪽자 ㄹ과 ㅌ은 '위(c)'보다 '아래(d)'을 더 크게 해야 하므로 가운데 가로줄기를 약간 위쪽으로 치우쳐서 그리는 것이 안정감이 있다. 쁘를 살펴보면 첫닿자 ㅃ에서 '왼쪽 ㅂ의 속공간(a)'보다 '오른쪽 ㅂ의 속공간(b)'이 크며, 리의 첫닿자 ㄹ에서 위쪽(c)보다 아래쪽(d)을 크게 설계했다. 스는 속공간과 바깥공간의 비례를 나타낸 것이다. 이 안팎의 공간 비례가 근사치일수록 안정감이 있다. 이처럼 글자꼴을 설계할 때에는 글자꼴 그 본체의 형태뿐 아니라 그 형태를 둘러싸는 공간의 안배가 매우 중요하다.

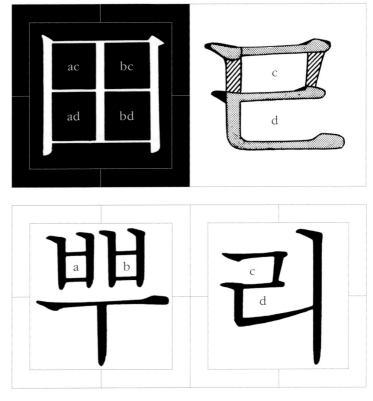

그림 6 공간의 비례 한자와 한글을 설계할 때 왼쪽보다는 오른쪽을, 위쪽보다는 아래쪽을 크게
설계해야 안정감이 생긴다.(왼쪽 a, 오른쪽 b, 위 c, 아래 d)

글자줄기의 비례

한글의 낱글자는 여러 개의 쪽자가 모여서 하나를 이루기 때문에 조합 방법에 따라 글자줄기의 길이 비례가 달라진다. 가정의 축(axis)에 따라 좌우 공간의 무게(weight) 비례로 균형을 잡는 것이다. 그림 7은 우, 위에서 ㅜ 이음보의 좌우 길이 비례를 나타낸 것이다. 우에서는 ㅜ의 세로줄기를 기준으로 했을 때 이음보의 왼쪽과 오른쪽의 길이가 거의 같다. 그러나 위에서는 왼쪽보다 오른쪽 줄기를 짧게 해서 쪽자 ㅣ와 맞물릴 때의 사이 공간을 확보했다. 이것을 같은 길이로 하면 위 가 장체가 되어버려 글자사이가 엉성해진다. 그림 8은 닿자 ㅌ의 가로줄기의 길이 비례를 나타낸 것이다. 가운데 덧줄기가 가장 짧고 첫줄기, 마지막 줄기 순으로 길다. ㅌ는 ㅣ의 곁줄기를 고려해 덧줄기를 조절해야 한다. 한편 명조체에서 가로줄기의 오른쪽 끝 부분에는 맺음 돌기가 생긴다. 이는 서예에서 붓을 멈추었을 때 종이에 먹이 번지면서 생긴 흔적을 본뜬 것이다. 그림 9에서는 신에서 받침 ㄴ의 맺음 돌기를 확인할 수 있다. 받침의 맺음은 조금 길게 하는 것이 시각적으로 안정감을 준다.

그림 7 이음보 어느 글자나 가정의 축에 의한 좌우 공간 무게 비례로 균형을 잡아야 한다.

그림 8 'ㅌ'의 가로줄기 'ㅌ'의 가로줄기는 가운데가 가장 짧고, 다음은 첫 번째, 가장 아래 순이다.

그림 9 받침의 맺음 받침의 맺음은 조금 길게 하는 것이 시각적으로 안정감을 준다.

열린 속공간과 닫힌 속공간

속공간에는 ㅁㅇ 과 같이 닫힌 속공간과 ㄴㄷ 과 같이 열린 속공간이 있다. 또한, 낱글자의 외곽선과 네모틀의 사이 공간도 존재한다. 이 때 이 사이 공간이 열려 있는 경우 공간을 좁혀주고, 공간이 닫혀 있는 경우에는 줄기의 위치를 이동해 공간을 확보해주어야 한다. 그림 10에서 먼저 한자 区 와 国 의 좌우 공간을 살펴보면 区 의 오른쪽이 열려 있으므로 바깥공간을 좁혀주었고, 国 의 경우 왼쪽 오른쪽 모두 닫혀 있으므로 줄기를 안쪽으로 넣어서 공간을 확보했다. 이런 원리는 한글에도 똑같이 적용된다. 각 과 간 에서 아래쪽 공간을 살펴보면 각 의 경우 공간이 열려 있으므로 세로줄기를 네모틀 끝에 닿을 때까지 아래쪽으로 내려 주었고, 간 의 경우 아래쪽 공간이 닫혀 있으므로 가로줄기를 위쪽으로 올려서 공간을 확보했다. 서울 에서도 서 의 오른쪽 공간과 울 에서 아래쪽 공간이 닫혀 있으므로 각각 줄기를 안쪽으로 이동해서 공간을 확보했다. 한편 받침이 없는 글자는 작아 보이며 받침이 있는 글자는 중간이고, 쌍받침이 있는 글자는 커 보인다. 끓 과 같이 쌍닿자의 경우 다른 글자보다 커 보이기 때문에 바깥공간을 넓혀 주어서 지나치게 커 보이는 것을 막았다. 오옷옳 은 받침이 없을 때와 있을 때, 그리고 쌍받침일 때에 따라 바깥공간을 넓혀서 낱글자의 크기가 고르게 보이도록 보정한 것이다. 따라서 쌍받침의 경우 전체적인 균형을 위해서 받침의 비중을 줄여서 써야 한다.

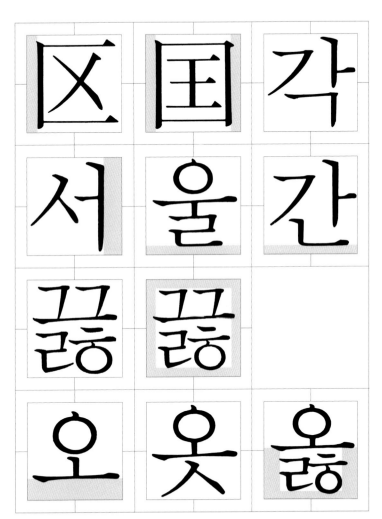

그림 10 속공간과 바깥공간 열린 속공간은 바깥공간을 좁히고, 닫힌 속공간은 바깥공간을 넓혀야
글자사이가 고르게 보인다. 또한 '오' '옷' '옳' 같이 받침이 없는 글자는 작아 보이며 받침이 있는 글자는
중간이고, 쌍받침이 있는 글자는 커 보인다.

둥근줄기의 굵기와 크기 변화

닿자 ㅇㅎ 의 둥근줄기는 인접한 곳에 다른 쪽자의 유무에 따라서 굵기와 크기가
변한다. 위에 줄기가 있을 때에는 둥근줄기의 위는 가늘고, 위에 줄기가 없을 때에는
둥근줄기의 위는 굵게, 아래는 가늘게 한다. 그림 11은 낱글자의 구성에 따른
둥근줄기의 굵기와 크기 변화를 나타낸 것이다. 먼저 하을 을 살펴보면 첫닿자 ㅎ 의
둥근줄기는 위에 가로줄기 두 개가 있기 때문에 위쪽은 가늘게 아래쪽은 굵게 했다.
첫닿자 ㅇ 의 둥근줄기는 위쪽은 굵고, 아래쪽은 ㅡ 가 있기 때문에 가늘게 처리했다.
줄기 수가 적을 때에는 둥근줄기를 굵고 크게 해서 전체 비례를 맞추고 줄기 수가
많을 때에는 상대적으로 작게 해준다. 빵이 를 살펴보면 줄기 수가 많은 빵 의 받침
ㅇ 은 크기가 작고 둥근줄기가 가는 편인데, 이 는 줄기 수가 적어서 닿자 ㅇ 의 크기가
크고 둥근줄기가 굵은 편이다.

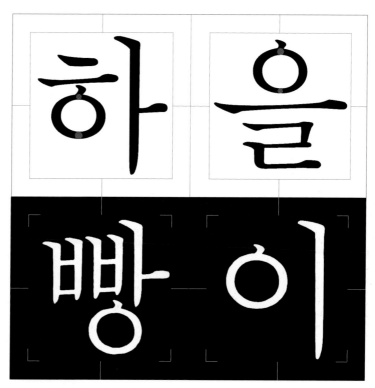

그림 11 **둥근줄기의 굵기와 크기 변화** 둥근줄기는 인접한 줄기의 유무에 따라 굵기가 달라진다.

줄기 수에 따른 굵기 변화

그림 12는 줄기의 수에 따른 굵기 변화를 나타낸 것이다. 패꿔에서 줄기의 수가 많은 패가 꿔보다 기둥과 보 등 낱글자 전체의 굵기가 가늘다. 이렇게 했을 때 낱글자 하나하나의 농도와 무게를 전체적으로 유지할 수 있다.

이음줄기의 기울기

이음줄기의 각도는 낱글자마다 다르다. 받침이 없는 가로모임꼴 민글자보다 받침이 있는 가로모임꼴 받침글자의 기울기가 더 급해진다. 이는 받침과 마주하는 공간을 확보하기 위함이다. 그림 13에서 녀넉을 살펴보면 받침이 없는 녀가 받침이 있는 넉보다 이음줄기의 기울기가 완만한 편이다. 그러므로 첫닿자 ㄴ의 각도를 재어보면 녀보다 넉이 더 예각이며 이로써 받침 ㄱ을 위한 공간을 확보할 수 있다.

그림 12 글자줄기 수에 따른 굵기 변화 글자줄기 수가 많을 때는 전체적으로 가늘게, 적을 때는 굵게
해야 회색도를 고르게 유지할 수 있다.

그림 13 이음줄기의 기울기 이음줄기의 각도는 낱글자마다 다르다. 받침이 없을 때보다 받침이 있을
때에 이음줄기의 기울기가 더 급해진다.

쪽자의 형태

그림 14는 세 단계에 걸쳐 쪽자 ㅍㅎ의 형태를 만들어가는 과정을 나타낸 것이다.
먼저 쪽자 ㅍ의 경우 세로줄기의 위아래를 가로줄기와 모두 연결해주었더니 활판
인쇄를 했을 때 잉크가 번져서 형태가 또렷하게 나오지 않았다. 그래서 둘다 떼어보니
어색해서 최종적으로 ㅍ의 왼쪽 세로줄기는 점으로, 오른쪽 세로줄기는 삐침으로
마무리했다. 쪽자 ㅎ을 쓰는데 시행착오를 했다. 처음에는 첫줄기를 비스듬한 각도의
점으로 표현했더니 형태가 보기 좋지 않았다. 다음으로 세로줄기로 썼더니 기둥과
조화가 되지 않고, 공간 구성에 문제가 되었다. 결국 처음에 썼던 것은 작은 크기에서
빈약해 보이는 단점을 보완하여 글자줄기를 길게 하고 각도를 수평에 가깝도록
고쳐보니 시각적인 혼돈은 일어나지 않았다. 쪽자 ㅁㅂ은 글자 쓰는 순서를 반영해
맺음의 형태가 달라지는 것을 나타냈다.

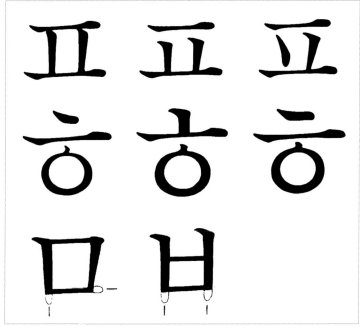

그림 14 쪽자의 형태 인쇄를 했을 때의 번짐, 전체적인 낱글자의 공간 구성, 글자 쓰는 순서를 고려해
쪽자의 형태를 결정했다.

민부리 계열 글꼴의 조형 원리

민부리 계열 글꼴 가운데 고딕체는 줄기 끝에 돌출된 부리를 없애고 붓의 흔적, 즉
손글씨의 영향을 최대한 절제했다. 고딕체는 붓의 필력, 필체를 응용해 필력을 극도로
살리며 필체에 따른 세리프를 희생시킨 것이다. 그러므로 명조와 필력은 같지만,
뉘앙스가 전혀 다르다. 또한 고딕체는 다른 글꼴과 구분되어 돋보이게 하는 것이
목적이기 때문에 속공간을 크게 그려 같은 크기의 명조체보다 커 보인다. 예를 들면
태명조, 태고딕은 같은 굵기를 말하는 것인데 태고딕이 더 굵고 글자도 커 보인다.
납활자시대의 고딕체는 주로 제목용으로 쓰기 위해 개발되었으며 오늘날에는 다양한
굵기를 갖추어 다양하게 활용되고 있다.

　　　가로세로 줄기의 굵기 비례가 원칙은 똑같아야 하지만 실제로는 가로줄기가
더 가늘다. 전체 통계를 보면 가로줄기는 일곱개가 들어가는 경우가 있고 세로줄기는
세 개가 가장 많다. 이럴 때 가로줄기와 세로줄기를 같은 굵기로 하면 뭉쳐 버리기
때문에 가로줄기를 약간씩 줄여서 가늘게 하는 것이 좋다.

그림 15 고덕체의 기본 요소 고딕체는 부리를 없애고 붓의 흔적, 즉 손글씨의 영향을 최대한 절제한 것이다.

인쇄 여분띠 현상

그림 16은 고딕체에서 볼 수 있는 '인쇄 여분띠(marginal zone) 현상'을 나타낸 것이다. 인쇄 여분띠는 활판 인쇄 과정에서 가해지는 압력 때문에 잉크가 밀려나오는 현상을 말한다. 그렇다고 압력을 적게 주면 잉크가 골고루 묻지 않기 때문에 균일한 압력을 주어야만 인쇄 여분띠를 줄일 수 있다. 고딕 원도를 설계할 때 이 원리를 역이용해서 줄기 끝이 점점 굵어지도록 그렸다. 이는 글꼴의 표정을 또렷하게 만드는 역할도 한다. 예를 들어 기둥의 모서리에 인쇄 여분띠가 있을 때 시각적으로 힘 있게 보인다. 또한, 인쇄 여분띠는 굵기 보정을 할 때도 유용하다. 룰과 같이 가로줄기 수가 많을 때 세로줄기보다 가늘게 하고, 줄기 끝만 인쇄 여분띠 현상을 이용해 모서리를 굵게 해주면 시각적으로 가로줄기와 세로줄기의 굵기가 동일하게 보인다.

그림 16 인쇄 여분띠 현상 인쇄 여분띠는 활판 인쇄 과정에서 가해지는 압력 때문에 잉크가 밀려나오는
현상을 말한다. 이것을 역이용해서 고딕체에 적용하면 시각적으로 힘 있게 보인다.

공간의 비례와 시각보정

고딕체는 명조체와 같이 글자줄기의 변화가 자유롭지 않기 때문에 시각 보정이
까다롭다. 따라서 공간을 안배할 때에는 시각적으로 무리가 없도록 해야 한다.
때로는 줄기를 없애거나 서로 다른 방향의 줄기가 만나는 부분을 떼어 주어서
공간을 확보하고 이음새가 뭉치지 않도록 해야 한다. 그림 17은 ⟨뻰⟩에서 첫닿자 ⟨ㅃ⟩
의 세로줄기 하나를 줄여서 속공간을 확보한 것이다. 또한, 첫닿자 ⟨ㅂ⟩의 가로줄기와
세로줄기가 연결되는 부분을 떼어서 이음새가 뭉쳐 보이지 않도록 보정했다.
그림 18은 ⟨쨌⟩에서 ⟨ㅏ⟩의 기둥이 ⟨썰⟩에서 ⟨ㅓ⟩의 기둥보다 안쪽으로 들어와 있는데
이는 ⟨ㅏ⟩의 바깥쪽 곁줄기가 짧아지지 않게 하려고 기둥을 안쪽으로 밀어서 공간을
확보해준 것이다. 그림 19는 ⟨꿋⟩과 ⟨꼿⟩에서 홀자의 형태에 따라 낱글자의 속공간
배분이 달라지는 것을 나타낸 것이다. ⟨꿋⟩에서 ⟨ㅜ⟩와 받침 ⟨ㅅ⟩의 사이 공간을 충분히
확보해주어야 한다. 그렇지 않을 경우 ⟨ㅜ⟩의 짧은기둥과 받침 ⟨ㅅ⟩의 삐침 시작 부분이
붙어버려서 ⟨꼿⟩과의 변별력이 떨어지게 된다.

그림 17 공간 배분과 글자줄기의 이음새 글자줄기가 많을 때는 공간을 확보하기 위해 줄기 수를 줄이기도 하며 글자줄기가 만나는 부분을 떼어서 뭉쳐 보이지 않도록 했다.

그림 18 곁줄기 '쌌'의 기둥을 안으로 밀어주면서 곁줄기를 길게 살려준 예이다. 곁줄기의 길이를 충분히 유지해야 가독성을 높일 수 있다.

그림 19 짧은기둥 '꽂'에서 'ㅗ'와 받침 'ㅅ'의 공간을 충분히 확보해주어야 한다. 그렇지 않을 경우 쪽자가 서로 붙어버려서 변별력이 떨어지게 된다.

235

고딕체의 둥근줄기

그림 20은 고딕체의 닿자 ㅇ을 그리는 방법을 나타낸 것이다. 먼저 낱글자의 전체 균형을 고려해서 연필로 스케치한 뒤 왼쪽 오른쪽 끝 부분은 컴퍼스로 그리고 나머지 부분은 곡선자로 그려주는 방법을 이용했다. 고딕체의 ㅇ과 같이 쓸 수 있는 형태를 추려서 따 붙이는 작업을 했는데 첫닿자는 대여섯 개, 받침은 열 개 정도 그렸다. 아주 만족스럽지는 않지만 95퍼센트 정도의 효과를 보았다. 이런 따 붙이기 방법은 오늘날 조합형 글꼴을 만드는 방법과 똑같은 원리를 수작업에 적용한 것으로 볼 수 있다. 또한 ㅇ의 가로 세로의 굵기 비례가 원칙은 똑같아야 하지만 실제로는 가로줄기가 가늘다. 가로줄기는 세로줄기와 같은 굵기로 하면 뭉쳐 보이게 된다.

그림 20 고딕체 둥근줄기의 굵기 변화 세로줄기보다 가로줄기를 더 가늘게 해야 뭉쳐 보이지 않고 자연스럽다.

최정호의 바람

최정호는 한글 디자인을 이끌어 나갈 후배들에게 앞으로 해주었으면 하는 바람을
다음과 같이 밝혔다.

첫째, 글꼴 관련 용어를 정의해야 한다. 글꼴의 원리를 설명하기 위해서는 각
부분에 대한 정확한 명칭이 있어야 한다. 그러나 지금도 연구자에 따라 용어를 다르게
쓰고 있다. 특히 최정호는 명조체라는 명칭이 잘못되었음을 여러 번 강조했다. 명조체
대신 '세해서체(細楷書體)'라는 표현을 쓰기도 했다.

"사실 '명조체'는 중국 명나라 시대에 유행한 한문 서체인데, 내가 쓴
이 한글에 왜 명조체란 이름을 붙였는지 모르겠다. 누군가가 좋은 이름으로
바꿔주었으면 한다." (최정호,《꾸밈》, 1978년)

둘째, 크기에 따라 다른 디자인의 활자 제작이 필요하다. 원도활자시대와
새활자시대의 가장 큰 차이점은 하나의 원도를 그리면 자모조각기를 통해 활자의
크기를 크거나 작게 만드는 것이 가능해진 것이다. 그러나 활자가 크고 작은 것이
있다는 것을 알더라도, 작은 활자와 큰 활자의 원도가 같은 글꼴이라도 둘이 다르다는
것을 아는 이는 드물다. 큰 것을 축소하면 작은 글자가 되고 더 축소하면 더 작은
글자가 균형 있게 되는 것이 아니다. 시각적 착각에 따라 크게 볼 때와 작게 볼 때의
글자 형태는 달라 보인다. 그렇기 때문에 원도 하나로 큰 글자와 작은 글자를 함께
조각할 수는 없다. 가령 가로줄기와 세로줄기의 대비가 큰 초호 활자를 그대로 5호
활자로 축소할 경우 그 결과는 가로줄기가 너무 가늘어져서 가독성이 떨어진다.
그러므로 작은 활자일수록 가로줄기와 세로줄기의 대비를 작게 설계해야 한다.

셋째, 같은 글꼴이라도 세로짜기와 가로짜기에 따라 두 가지를 따로 만들어야
한다. 가로짜기와 세로짜기에 따라서 글자사이와 높이가 달라 보인다. 하지만
인쇄업체 대부분은 그 번거로움과 과다 출자의 두려움에서 양쪽을 겸해 사용할 수
있도록 원도를 부탁하는 형편이다.

넷째, 다양한 글꼴을 만들어야 한다. 로마자는 수많은 글꼴이 있으며 글자 수가 많기로 으뜸가는 한자만 해도 명조체, 청조체, 송조체, 정해체, 행서체, 고딕체 등 다양한 종류가 있고 굵기도 여러 단계로 세분되어 그 수를 헤아릴 수 없을 만큼 많다. 글꼴이 많아야 내용에 따라서 다양하게 특징 있는 표현이 가능할 것이며 글의 내용을 더욱 효과적으로 이해하는 데 큰 영향을 줄 것이다. 또한 글꼴은 시대에 부응해 미적 감각이나 습성이 많이 바뀔 것이므로 한글꼴은 이에 따라 연구하고 개척해야 할 과제가 많다.

"나는 국문을 쓸 때 옛 사람이 쓴 한글 서적을 많이 뒤져본다. 예스럽게 인쇄된 것뿐 아니라 규수들이 손으로 베긴 『낭자전(娘子傳)』 따위도 모두 외울 만큼 들여다봤다. 그러나 그 아름다움을 현대화하기는 너무도 벅차고 지난한 일이라는 것을 새삼 느낄 뿐이었다. 미미한 성과지만, 이것을 디딤돌로 다음 세대가 결실을 맺어주리라 희망해본다." (최정호, 「활자문화의 뒤안길에서」, 《신동아》, 1970년 5월)

덧붙여 한자 글꼴을 우리 손으로 다시 만들어야 한다. 현재 사용하고 있는 한자는 대개 일본에서 만들어진 것을 쓰고 있다. 한자에 일본 것, 한국 것이 다를 것이 있겠느냐고 한다면 그만이지만 실상은 중국과 일본 한자는 그 풍모가 서로 다르다. 우리도 우리 민족의 생리에 맞는 한자를 개발해야 한다.

다섯째, 글꼴 복제에 관한 법규 마련이 필요하다. 최정호의 활자체와 사진식자체는 당시 호평을 받은 만큼 많은 인쇄소 등에서 복제되었다. 이런 글꼴의 복제는 글자꼴을 계속해서 개선해나갈 수 있는 여지를 차단함은 물론 경제적 어려움으로 새로운 한글 디자이너의 탄생에도 걸림돌이 되었다. 글꼴에 대한 권리를 법으로 보호해주어야만 젊은이들이 의욕적으로 글꼴 개발에 종사할 수 있다.

여섯째, 한글, 한자, 로마자의 섞어짜기에 대한 연구가 필요하다. 한글만 있을 때와 한글과 한자를 섞어서 짤 때에는 판면의 인상이 달라 보인다. 예를 들어 한글과

한자를 함께 썼더니 한글이 커 보여서 한글을 조금 작게 그려보았는데, 너무 빈약해 보였기 때문에 다시 키워야 했다. 과학 관련 책에서 한글을 로마자와 함께 쓸 때 조화롭지 못한 경우, 가로짜기를 할 때 띄어쓰기와 글자사이가 고르지 못한 상황 등 섞어짜기로 인한 어려움을 자주 볼 수 있다.

최정호
한글꼴 모음

T. 만과 그의 作品世界

姜 斗 植

T. 만은 자기의 대작 〈파우스트 박사 Dr. Faustus〉에 관련된 이야기 가운데서 괴테가 그의 〈파우스트 Faust〉를 음악가로 만들지 않은 것을 비난한 바 있다. 그것은 도이취적인 성격의 음악이란 점을 명폐하게 간파한 것이라고 보겠는데 비단 T. 만 뿐이 아니라, 많은 독자들이 도이취적인 성격을 음악과 관련을 시켜 해석하고 있지만 실상 도이취의 문화사를 들추어 볼 때 그 민족의 음악과 회화(繪畵)에 대한 관계를 살펴보면 화중을 얻을 수 있을 것이다. 가장 현실과 유리되고 비이성적인 예술이라고 할 수 있는 음악에 있어 그들은 타민족의 추종을 불허할 만큼 거인들을 산출했고 그와 반대로 가장 현실과 가깝고 형상적이라 할 수 있는 회화에 있어 우리는 몇 사람의 되이쳐 화가밖에는 기억하지 못할 지경이다. 이러한 본질적인 면은 문학에 있어서 투렷이 나타났으니 구상적인 것

『세계문학전집 4: 토마스만』, 동아출판사, 1959(가로짜기)

찬해였다。「Compliment！(찬양을 하라…)」토니어 크뢰거는 머리를 수그였다。「Moulinet des dames！(파인네는 선마 하라…)」그러함에 토니어 크뢰거는 고개를 숙이고 눈썹은 흐린채에 선을 바산함의 흥인들에 선 아등다 좋았으나 그러나 그 단 게가 선마를 추고 말였다。

사방에서 멸시거리고 웃는 소리가 일어났다。그남고 씨는 판에 박은 듯한 그의 뜩뜩한 발레에 뇌어르써 땀째 흘렀다는 표사를 나타냈다。「항 이게 무얼 했군…」그는 선례를 절였다。

「가련였다, 춘지… 크뢰거 군아 파인들 중에 끼어 뻗뻗 군, 머로 말였다여, 크뢰거 하가씨, 머로 가세여, 자, 이를 하였다… 머뢰군은 다들 하였는데 당신제자만 게질 못했어, 자, 빨리 머로 나가세여, 그리고 그는 보한비단 수선을 게서, 그것을 휘들겨 토니어 크뢰거를 제자리로 쫓아 보였다。

웃지 않는 사람이라군 없었다。젊은 사냥하들이나 계집애들, 그리고 방장 자꼐에 파인들까지도 웃었다。그나름로 씨가 이 아달 사선을 아습감신게 만든 탓으다。두 금정에다 안 얼짜꼐 제기였어 있었다。단지 항일제만 씨기 땀지름하고 사마여인 표정으로 다시 연주할 신호만을 기드리고 있었다。그는 크나큰 씨에 그뢰 했었는 이 마믿째 표였던 것이다。

48. 솔새사촌속 Genus Phylloscopus Boie, <1826>

134. 노랑허리솔새 [no-rang-heo-ri-sol-sae] Phylloscopus proregulus proregulus (Pallas), <1811>
(Color Plate 22. 110, Photo No. 165~168 참조)

영인 : Pallas's Willow-Warbler. [영]
Karafuto-mushikui. [일]

형태 : 이마에는 노란 색의 희미한 띠가 있다. 머리 위와 뒷머리, 뒷목, 눈 앞 및 귀 덮깃(耳羽)은 올리브 빛 녹색이고, 머리 위에는 노란 색의 두앙선(頭央線)이 있다. 눈썹 선도 노란 색이다. 턱 밑과 목, 가슴 및 배는 연한 노란 색을 띤 흰 색이고, 겨드랑이와 꼬리 밑 덮깃은 연한 노란 색이다. 등과 어깨깃 및 꼬리 위 덮깃은 올리브 빛 녹색이고, 아래 등깃의 끝 부분은 노란 색을 띠고 있다. 허리에는 연한 노란 색의 폭이 넓은 색을 띤 부가 있다. 날개 깃은 어두운 갈색이고, 덮깃은 같은 갈색이다. 꼬리는 암갈색이고 깃의 가장자리는 연두색이다. 부리는 암갈색이고, 다리는 녹색을 띤 갈색이다. 날개의 길이는 46~56 mm, 부리 등(嘴峰)의 길이는 8~11 mm, 꼬리의 길이는 34~45 mm, 발목의 길이는 15~17 mm 이며, 몸의 무게는 5~7.5 g이다.

Fig. 146 노랑허리솔새의 날개 (×1)

동아일보제목체, 1970

《동아일보》 1970년 3월 23일자 1면

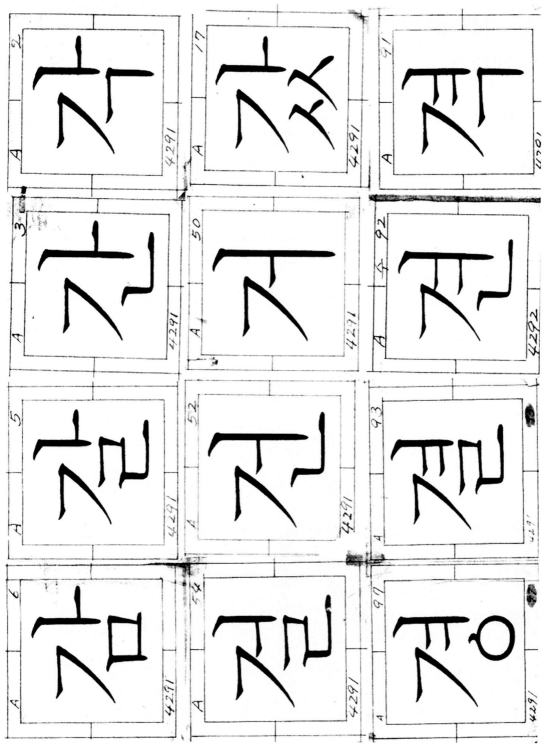

모리사와 MA100세명조 원도, 1961 / 모리사와 소장

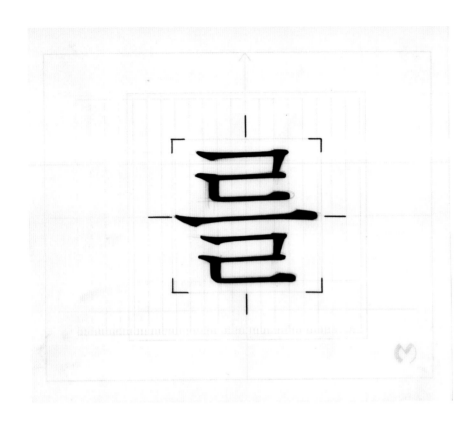

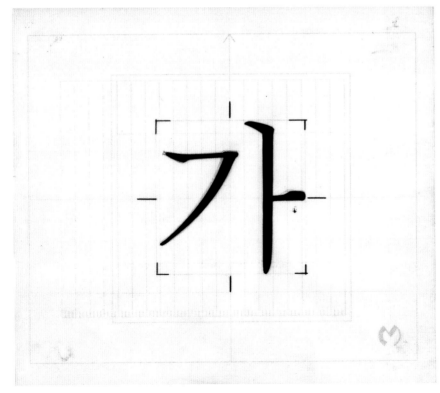

모리사와 HAB중명조 원도, 1972 / 모리사와 소장

모리사와 HA태명조 원도, 1973 / 세종대왕기념관 소장

모리사와 HBC세고딕 원도, 1972 / 모리사와 소장

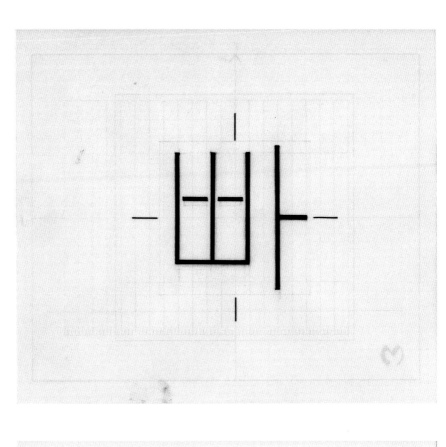

모리사와 HB태고딕 원도, 1972 / 모리사와 소장

모리사와 HA300활자체 원도, 1979 / 모리사와 소장

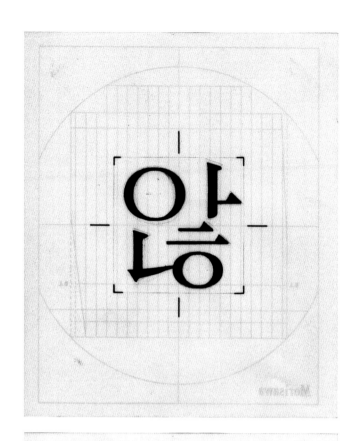

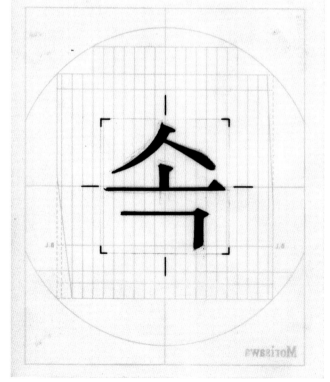

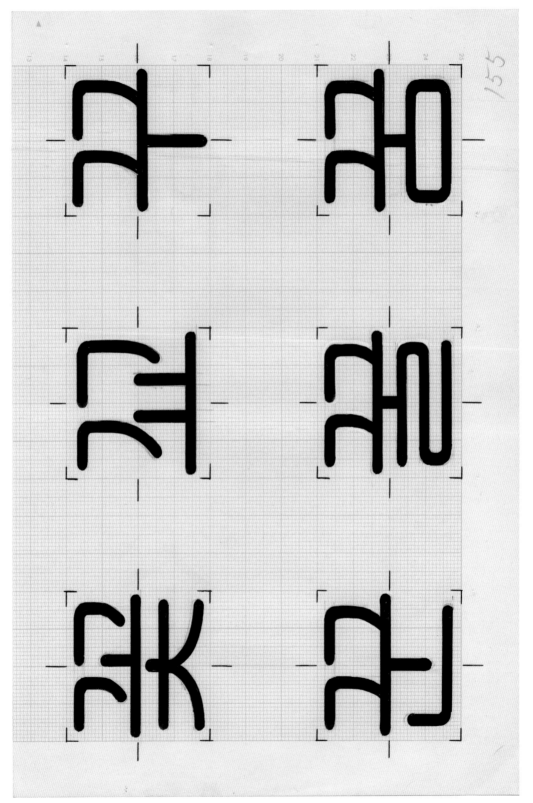

155

모리사와 HBDB중환고딕 원도, 1978 / 모리사와 소장

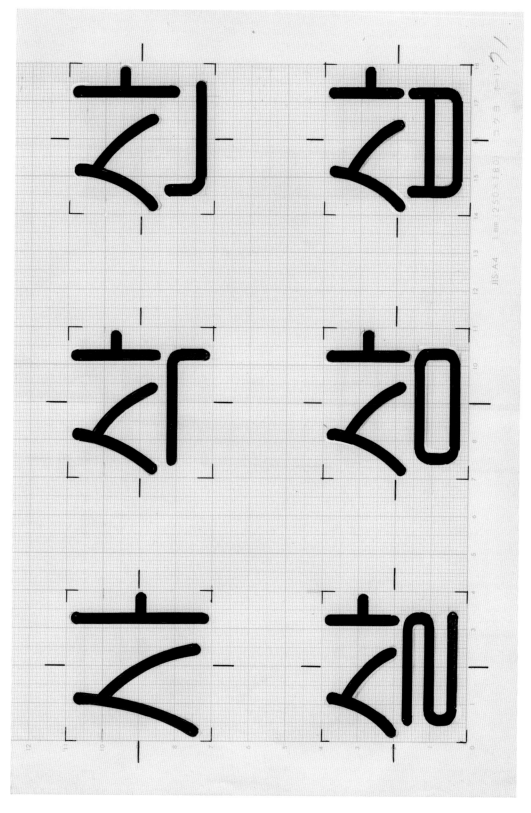

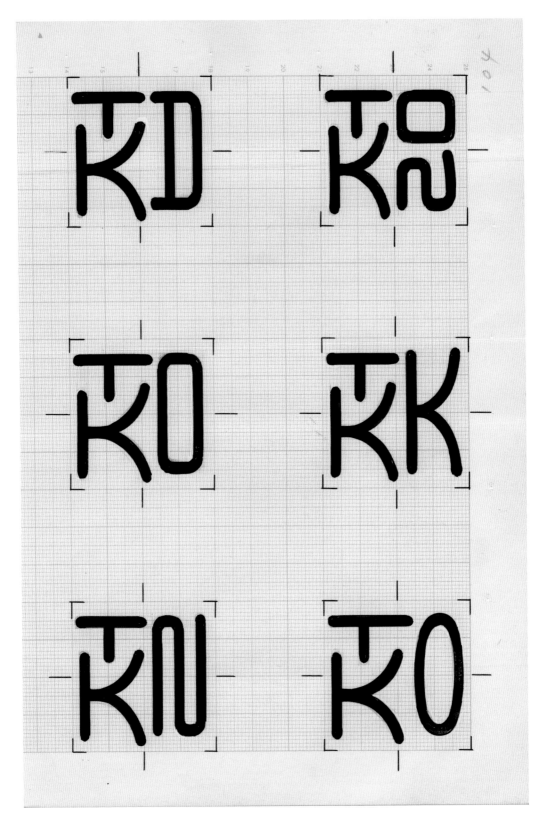

모리사와 HBDB중환고딕 원도, 1978 / 모리사와 소장

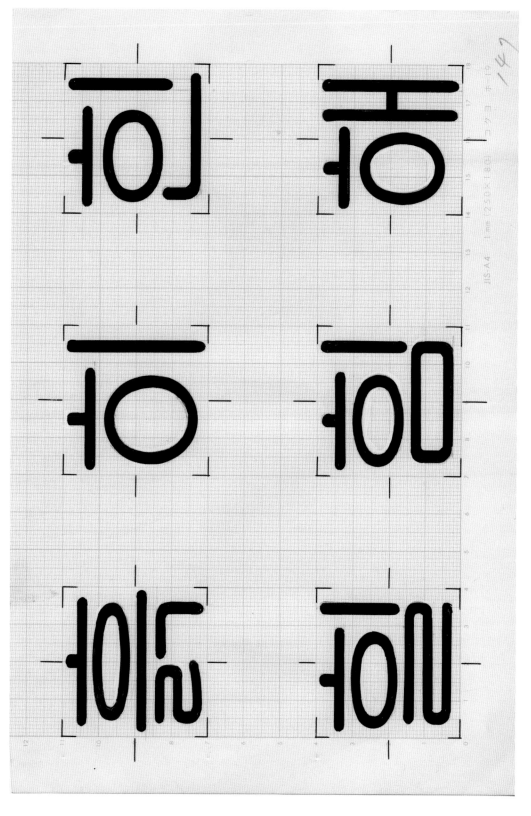

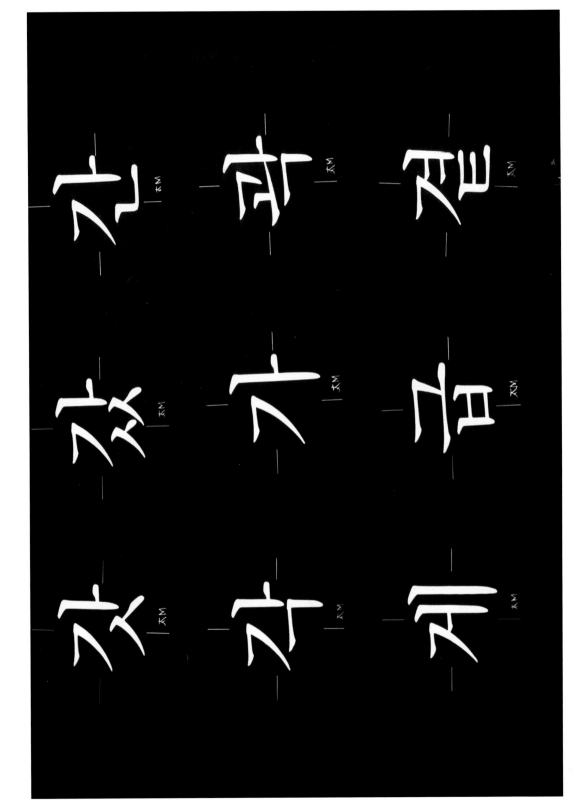

모리사와 HA태명조 필름, 1973 / 모리사와 소장

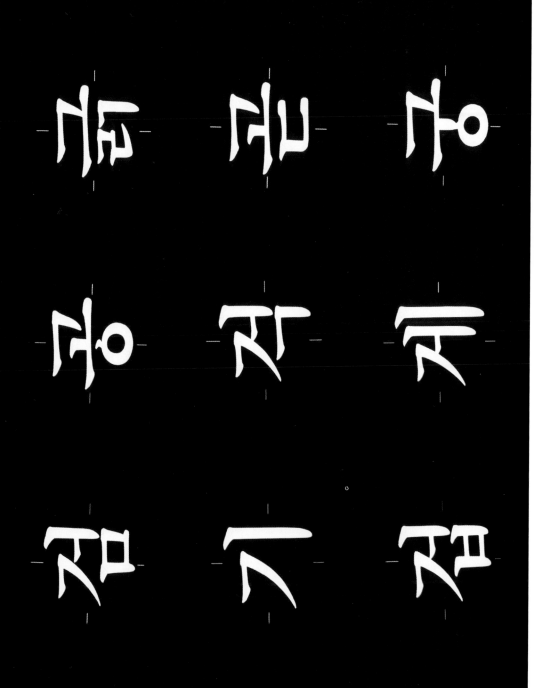

모리사와 HMA건출명조 필름, 1973 / 모리사와 소장

모리사와 HBB중고딕 필름, 1973 / 모리사와 소장

모리사와 HMB30견출고딕 필름, 1973 / 모리사와 소장

샤켄 HAN-MM중명조 사진식자 인쇄본 / 노은유 소장

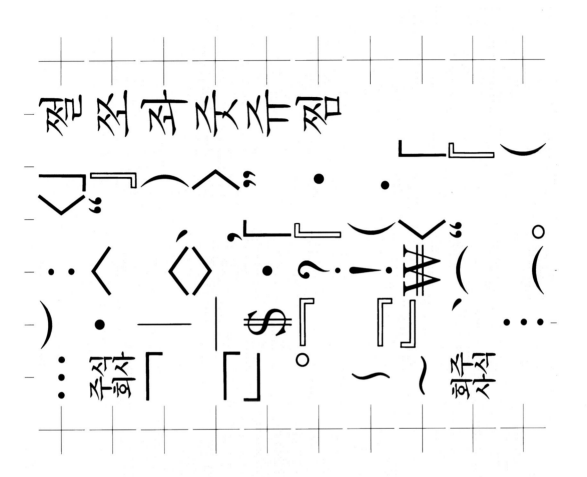

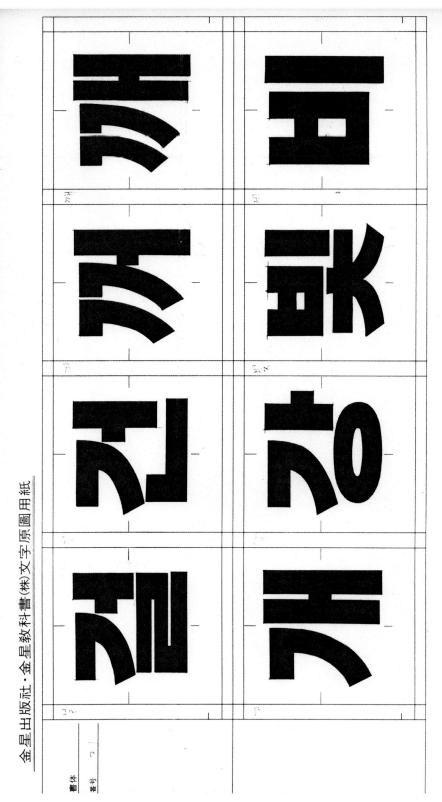

金星出版社·金星教科書 ㈱文字原圖圖用紙

초특태고딕 원도, 1985 / 세종대왕기념관 소장

金星出版社・金星敎科書(株)文字原圖用紙

書体
番号 12

金星出版社・金星敎科書(株)文字原圖用紙

書体
番号

초특태고딕 원도, 1985 / 세종대왕기념관 소장

金星出版社・金星教科書(株)文字原圖用紙

書体

番号

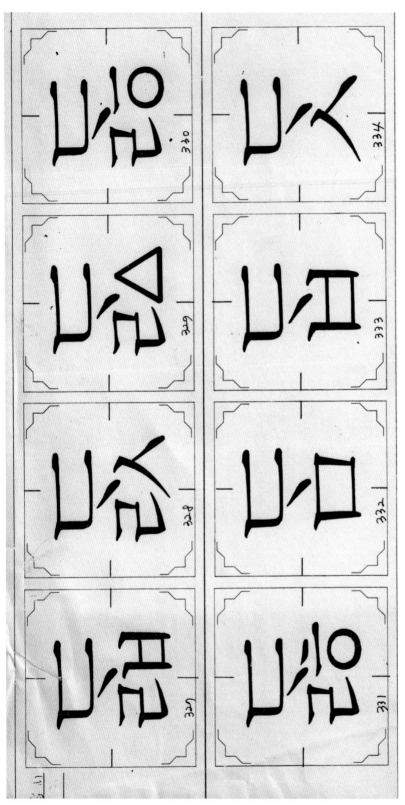

옛말체 부리 윈도, 연대 미상 / 세종대왕기념관 소장

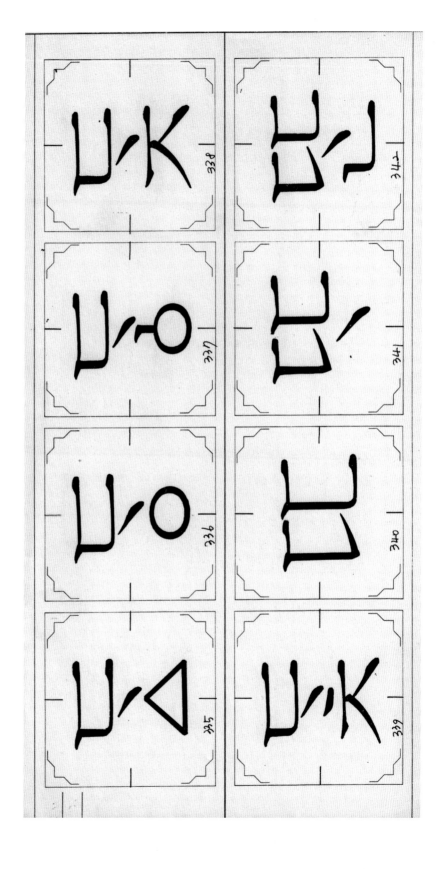

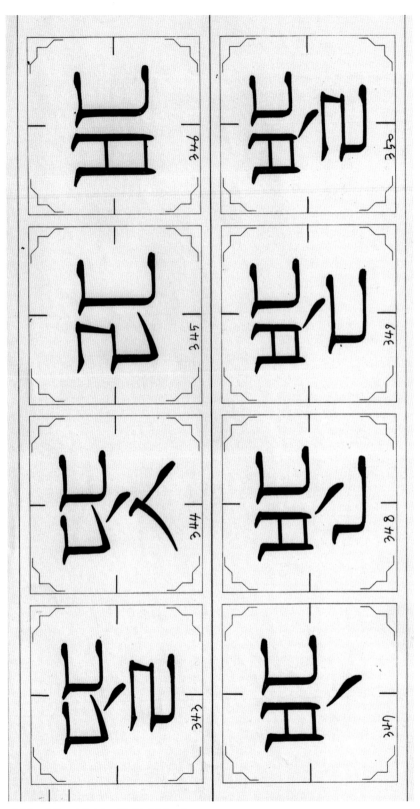

옛말체 부리 원도, 연대 미상 / 세종대왕기념관 소장

金星出版社·金星教科書(株)文字原圖用紙

書体

番号

金星出版社・金星敎科書㈜文字原圖用紙

書体

番号 __상__

옛말체 민부리 원도, 연대 미상 / 세종대왕기념관 소장

金星出版社 · 金星教科書(株) 文字原圖用紙

書体
番号 50

삼 상

상용 상

섣 섯

산 삼

금성出版社·金星教科書(株)文字原圖用紙

꿈

꿈ㅁ

켸

켸ㅔ

굿

굿ㄱㅅ

꽉

꽉ㄲㅏ

꽃

꽃ㄲㅊ

끈

끈ㄲㄴ

저

저ㅈㅓ

26

끝

끝ㄲㄹ

金星出版社・金星教科書(株)文字原圖圖用紙

최정호체 원도, 1988 / 안상수 소장

활자용 고딕체 원도, 1958 / 세종대왕기념관 소장

공작체 원도, 연대 미상 / 세종대왕기념관 소장

金星出版社・金星敎科書㈜文字原圖用紙

명조체 원도, 연대 미상 / 세종대왕기념관 소장

기호활자 원도, 연대 미상 / 세종대왕기념관 소장

명조체 원도, 연대 미상 / 세종대왕기념관 소장

《마당》을 위한 레터링, 1981

내 목에 빗줄이 놓이기 전에

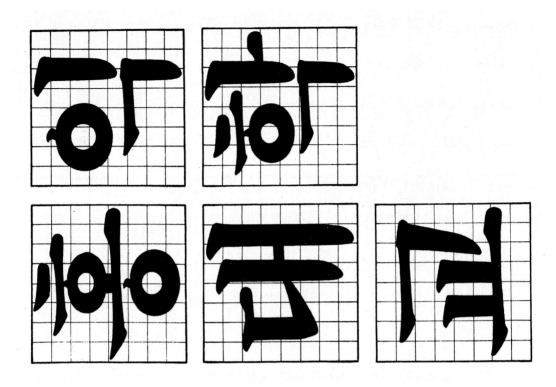

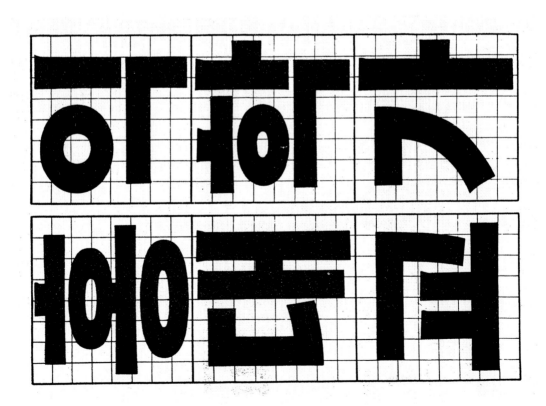

홍익대학교 타이포그래피 교재 『글자디자인』을 위한 레터링, 1986

"선을 잘 긋는다거나 손재주만 있다고 되는 것은 아닙니다. 글자에 대한
기본 원칙도 모르고 괜스레 세리프 같은 것을 붙인다거나, 제멋대로
변형시키는 것은 사상누각 격이지요. 글자의 기본 원칙 같은 것을 알고나서야
베리에이션(variation)도 할 수 있게 되는 것이고 자기의 취향에 따라 멋도
부릴 수 있게 되는 것입니다."

최정호, 《꾸밈》 11호 인터뷰 가운데

나가며

최정호는 활자에서 사진식자에 이르기까지 평생을 한글 원도 설계와 연구에
몰두한 1세대 글꼴디자이너이자 연구가이다. 그의 한글꼴은 오늘날 쓰는 본문용
디지털폰트에 큰 영향을 주었고, 특히 명조체와 고딕체는 그의 땀과 노력을 딛고
지금에 이르렀다고 해도 과언이 아니다. 한글로 글을 읽고 쓰는 대부분의 사람은
책을 읽을 때, 컴퓨터를 할 때, 길거리를 수놓은 글자를 볼 때마다 최정호가 남긴
유산의 덕을 보고 있는 것이다. 하지만 그 큰 공로에 비해 그의 삶과 작업은
그다지 알려지지 않았다.

　　　"한글의 기본 원칙부터 알고 시작해야 합니다. 가로줄기가
0.1밀리미터만 움직여도 전체의 균형이 깨진다는 사실은 글자의 원리를
터득하지 못하고는 이해하기 어렵습니다. 기지도 못하는데 날려고 기교를
부리는 것은 금물입니다."

　　　최정호의 흔적을 따라가며 때로는 그의 솔직담백한 표현에 웃기도 하고
때로는 마음 한 구석이 뜨끔해서 놀라기도 했다. 최정호는 그 시대의 가장 뛰어난
원도설계가로서 그가 설계한 활자 원도는 세로짜기 글꼴의 완성도를 높였고,
그의 사진식자 원도는 가로짜기 글꼴의 균형을 제시했으며, 명조체, 고딕체와
같은 본문 글꼴부터 굴림체, 환고딕체, 공작체, 그래픽체, 궁서체 등 다양한
변형체까지 수많은 글꼴을 남겼다. 말년에는 글자 조형 원리와 구조 분석을 통해
한글 디자인의 기초 개념을 정리했다. 이렇듯 한글 디자인은 최정호가 다져놓은
바탕 위에서 싹을 틔우고 성장해왔다.

오늘날의 명조체와 꼭 닮은 최정호의 원도를 바라보면 그 속에는 최정호가 미처 하지 못한 수많은 이야기가 담겨 있다. 앞으로 그것을 읽어내는 것이 우리의 과제이다. 글꼴디자인은 단지 새로운 형태를 만드는 것이 아니다. 과거를 돌아보고 현재를 살피고 미래를 내다보고 그렇게 고심한 끝에 작업자로서 개성과 글꼴로서 보편성을 함께 지닌 형태를 만들어야 한다. 담금질을 거쳐야 한순간의 반짝임이 아닌, 수십 년, 수백 년을 지속할 수 있는 명작이 탄생한다. "본문용 활자는 공기이고 물이며 쌀이다."라는 말이 있다. 이는 곧 우리 생활 속 매우 중요한 부분을 차지하면서도 쉽게 그 가치를 느끼기 어려운 존재 가운데 하나라는 뜻이다. 사람들은 매일 글자를 통해 정보를 얻으면서도 그 매개체가 되는 글꼴을 의식하지 않는다. 글꼴은 단지 편안하게 정보를 받아들이는 것을 목적으로 사람들이 그 존재를 인식하지 못하는 선에서 마치 옛날부터 계속 거기에 있었던 것처럼 존재한다. 최정호의 삶도 그가 만든 글꼴의 운명과도 같았다.

하지만 최정호의 원도는 곧 한글꼴 조형의 역사이다. 그 방대한 역사를 쓴 그가 언제까지 디자인계의, 출판계의, 한국 시각문화의 '숨은 공로자'로 남아야 할까. 이제는 그의 이름을 볕이 잘 드는 좋은 자리에 내놓고 빛낼 때가 온 것 같다. 수십 년의 풍파에도 변하지 않는 글꼴을 만들어낸 그의 재능과 노력에 한없이 숙연해진다.

2014년 봄
안상수, 노은유

참고 자료

●최정호 잡지 기고문
최정호, 「활자문화의 뒤안길에서」, 《신동아》, 1970년 5월, 238-244쪽.
최정호, 「서체 설계에 대하여」, 《인쇄계》, 19호, 1972년 9월, 39-40쪽.
최정호, 「제1회 한국출판학회상 결정 발표」, 《출판학》, 제13집, 한국출판학회, 1972년 9월.
최정호, 「나의 경험, 나의 시도 1」, 《꾸밈》, 11호, 1978년 8·9월, 46-47쪽.
최정호, 「나의 경험, 나의 시도 2」, 《꾸밈》, 16호, 1979년 3·4월, 64-65쪽.
최정호, 「나의 경험, 나의 시도 3」, 《꾸밈》, 17호, 1979년 5·6월, 60-61쪽.
최정호, 「나의 경험, 나의 시도 4」, 《꾸밈》, 18호, 1979년 7·8월, 56-57쪽.
최정호, 「나의 경험, 나의 시도 5」, 《꾸밈》, 19호, 1979년 8·9월, 58-59쪽.
최정호, 「나의 경험, 나의 시도 6」, 《꾸밈》, 20호, 1979년 10·11월, 80-81쪽.
최정호, 「한글 활자 서체의 개발과 장래성」, 《출판문화》, 1985년 4월, 17-19쪽.
최정호, 「한글 글씨꼴 다듬기 40년」, 《한글새소식》, 1987년 12월, 14-15쪽.

●최정호 소논문
최정호, 「서체 개발의 실제」, 『한글 글자꼴 기초연구』, 한국출판연구소, 1990년, 193-220쪽.

●최정호 잡지 인터뷰
김상익, 「30년 동안 한글의 글자꼴을 다듬은 최정호」, 《한국인》, 1986년 10월, 84-91쪽.
나명순, 「한글과 씨름한 30년 고독 서체로 남북통일 이뤘다」, 《주간조선》, 1985년 10월, 64-69쪽.
남진우, 「아름다운 한글 자형에 바친 외길 인생」, 《출판저널》, 1988년 6월, 14-15쪽.
레이디경향 편집부, 「한글을 지키는 사람들: 한글 자모 개발자 최정호씨」, 《레이디경향》, 13호, 1982년 10월.
배영주, 「한글 서체 개발의 숨은 공로자 최정호」, 《전통문화》, 1983년 5월, 104-107쪽.
안상수, 「한글 자모의 증인 최정호」, 《꾸밈》, 7호, 1978년 1·2월. 36-39쪽.
인쇄계 편집부, 「제 541돌 한글날을 맞아 한글인쇄서체 심사위원 좌담」, 《인쇄계》, 1987년 10월, 29-35쪽.
인쇄문화 편집부, 「한글 서체 조형원리의 창안자」, 《인쇄문화》, 1987년 10월, 28-30쪽.
정정현, 「최정호 우리글자 맵시 내기에 바친 40년」, 《마당》, 1981년 10월, 120-127쪽.
조윤주, 「한글 서체 개발 40년, 외길 인생을 산다」, 《시각디자인》, 1987년 10월, 94-95쪽.
최건호, 「길은 외줄기 보여준 활자문화의 대가」, 《고속버스여행》, 1987년 11월, 48-51쪽.

●단행본
김두식, 『한글 글꼴의 역사』, 시간의물레, 2008년.
김두종, 『한국 고인쇄기술사』, 탐구당, 1981년.
김진평, 『한글의 글자표현』, 미진사, 1983년.
대한출판문화협회, 『대한출판문화협회30년사』, 대한출판문화협회, 1977년.
두산그룹기획실 엮음, 『두산그룹사: 하권』, 두산그룹기획실, 1989년.
모리사와 엮음, 명지출판사편집부 엮고 옮김, 『사진식자 교본』, 명지출판사, 1981년.

박병천 외, 『옛 문헌 한글 글꼴 발굴, 복원 연구: 19, 20세기 문헌을 중심으로』, 문화관광부, 2003년.

박병천, 김완서, 『옛 문헌 한글 글꼴 발굴, 복원 연구: 17, 18세기 문헌을 중심으로』, 문화관광부, 2002년.

박병천, 『한글 궁체 연구』, 일지사, 1983년.

박병천, 『조선 초기 한글판본체 연구』, 일지사, 2000년.

박병천, 『조선시대 한글 서간체 연구』, 다운샘, 2007년.

백병람 · 한용, 『레터링』, 창미, 1988년.

백운관 · 부길만, 『한국 출판 문화 변천사』, 타래, 1992년.

보진재, 『보진재 70년사: 1912-1982』, 보진재, 1982년.

산업자원부, 『한국 디자인 사료의 DB화에 관한 연구: 1880-1980년대를 중심으로』, 산업자원부, 1999년.

3·1문화재단 엮음, 『3·1문화상』, 3·1문화재단, 1982년.

석금호, 『타이포그라픽 디자인』, 미진사, 1996년.

손보기, 『한국의 고활자』, 보진재, 1972년.

손보기, 『금속활자와 인쇄술』, 세종대왕기념관, 1976년.

신지식·남종희, 『문자디자인』, 계명대학교 출판부, 1984년.

안상수·한재준·이용제, 『한글 디자인 교과서』, 안그라픽스, 2009년.

안상수, 『글자디자인』, 안그라픽스, 1987년.

오근재, 『한글레터링』, 미진사, 1980년.

유기정, 『더불어 잘 사는 사회: 유기정 자서전』, 삼화출판사, 2004년.

유정숙·김지현, 『한글공감: 김진평의 한글 디자인과 타이포그래피』, 안그라픽스, 2010년.

윤영기, 『한글디자인』, 정글, 1999년.

이용제, 『한글+한글디자인+디자이너』, 세미콜론, 2009년.

장봉선, 『사진식자 교본』, 장타이프사, 1979년.

조무광, 『레터링』, 조형사, 1993년.

조성출, 『한국인쇄출판백년』, 보진재, 1997년.

한국글꼴개발원·세종대왕기념관, 『한글글꼴용어사전』, 한국글꼴개발원, 2000년.

한국인쇄대감편찬위원회 엮음, 『한국인쇄대감』, 대한인쇄공업협동조합연합회, 1969년.

한국타이포그라피학회, 홍우동, 『활자견본』, 신흥인쇄주식회사, 1981년.

● 논문

김명나, 「가로쓰기용 한글 완성형 활자체 시작(試作)에 관한 연구」, 경성대학교 석사 학위 논문, 1992년.

김연수, 「한글 폰트형태의 분류체계 연구」, 서울여자대학교 석사 학위 논문, 2000년.

김정균, 「한글 돋움체 활자가족의 체계에 관한 연구: 굵기 체계를 중심으로」, 서울여자대학교 석사 학위 논문, 2006년.

노은유, 「최정호 한글꼴의 형태적 특징과 계보 연구」, 홍익대학교 박사 학위 논문, 2011년.

박병천, 「한글 서체미에 관한 분석 연구: 고전궁체의 구성·구성미를 중심으로」, 경희대학교 석사 학위 논문, 1977년.

박지연, 「한글자형의 시각적 변화에 관한 연구」, 홍익대학교 석사 학위 논문, 2004년.

서대원, 「한글 글자꼴의 변천에 관한 연구」, 건국대학교 석사 학위 논문, 2005년.

손미숙, 「조선 초기 한글 자형의 변천 연구」, 경기대학교 석사 학위 논문, 2007년.

안상수, 「타이포그라피적 관점에서 본 이상(李箱) 시에 대한 연구」, 한양대학교 박사 학위 논문, 1995년.

이용제, 「한글 네모꼴 민부리 본문활자에서의 글자 사이 체계 연구」, 홍익대학교 박사 학위 논문, 2007년.

이은재, 「최정호의 한글 디자인에 대한 연구: 바탕체를 중심으로」, 홍익대학교 석사 학위 논문, 2001년.

장은정, 「한글 명조 활자체에 관한 연구」, 서울여자대학교 석사 학위 논문, 1991년.

전유리, 「한글디자인 활자 자형에 대한 연구: 최정호, 최정순을 중심으로」, 상명대학교 석사 학위 논문, 2011년.

조의환, 「가로짜기 신문 활자 개발에 관한 연구: 조선일보 본문 활자 변천을 중심으로」, 한양대학교 석사 학위 논문, 2001년.

황일선, 「한글 세벌식 활자꼴의 가로 기준선 체계 연구」, 서울여자대학교 석사 학위 논문, 2010년.

황진희, 「한글의 본문용 문자체와 그 가독성에 관한 연구」, 숙명여자대학교 석사 학위 논문, 1983년.

● 논문집

김진평, 『한글조형연구』, 고 김진평 교수 추모 논문집 발간위원회, 1999년.
김진평·최정호·안상수 외, 『한글 글자꼴 기초연구』, 한국출판연구소, 1990년.

● 소논문

김진평, 「한글 활자체 변천의 사적 연구」, 『한글 글자꼴 기초연구』, 한국출판연구소, 1990년, 5-192쪽.
박병천, 「한글 글꼴의 생성: 변천과 현대적 전개 고찰」, 『동양예술』, 한국동양예술학회, 2004년, 302-350쪽.
박병천, 「남북 한글폰트의 글꼴용어와 조형성에 대한 비교고찰」, 『한국어정보학』, 한국어정보학회, 2005년, 66-76쪽.
박병천, 「한글과 한자서체의 필법에 관한 비교연구」, 『인천교육대 논문집』, 15호, 1980년, 403-431쪽.
박지훈, 「새활자시대 초기의 한글 활자에 대한 연구」, 『글짜씨』, 3호, 한국타이포그라피학회, 2011년, 723-758쪽.
석금호, 「글자꼴 관련 용어 정리와 해설」, 『한글 글자꼴 기초연구』, 한국출판연구소, 1990년, 399-424쪽.
안상수, 「글자꼴 관계 문헌목록」, 『한글 글자꼴 기초연구』, 한국출판연구소, 1990년, 425-445쪽.
이용제, 「문장방향과 한글 글자꼴 관계」, 『글짜씨』, 5호, 한국타이포그라피학회, 2012년, 1025-1053쪽.

● 잡지

김영옥, 「사진식자의 이야기: Shaken형 사진기를 중심으로」, 《인쇄계》, 9호, 1971년 1월, 57-60쪽.
김진평, 「산업화와 한글 글자체 개발」, 《출판문화》, 206호, 1982년 11월, 14-15쪽.
김진평, 「한글의 산업화와 글자꼴」, 《서울여대》, 16호, 1986년 9월, 79-87쪽.
김진평, 「활자체로 보는 한글꼴의 역사」, 《산업디자인》, 112호, 1990년 10월, 12-27쪽.
모리사와, 「일본의 사진식자의 현황과 전망」, 《인쇄계》, 37호, 1975년 9월, 46-48쪽.
박암종, 「한국디자인100년사(2): 동아출판사의 활자 개혁과 최초의 원도활자 등장」, 《월간디자인》, 1995년 9월, 194쪽.
백승철, 「사진식자와 편집」, 《출판문화》, 169호, 1979년 10월, 14-15쪽.
유영훈, 「한글 서체 개발의 소로」, 《출판문화》, 206호, 1982년 11월, 12-13쪽.
윤두만, 반광식, 김상원 외, 「좌담: 한국사진식자업계의 현황과 전망」, 《인쇄계》, 58호, 1979년 3월, 29-36쪽.
이유진, 「사진식자기의 개발 약사」, 《인쇄문화》, 1989년 3월, 136-138쪽.
인쇄계 엮음, 「일본에 있어서의 사진식자의 역사와 현재」, 《인쇄계》, 61호, 1979년 9월, 66-69쪽.
인쇄계, 「사식작업의 진행방법, 인쇄까지의 공정」, 《인쇄계》, 62호, 1979년 11월, 44-47쪽.
인쇄계, 「사식작업의 진행법, 인자방식의 비교2」, 《인쇄계》, 63호, 1980년 1월, 74-77쪽.
인쇄문화 편집부, 「사진식자의 시스팀과 광학계」, 《인쇄문화》, 14호, 1986년 12월, 98-101쪽.
인쇄문화 편집부, 「문자조판 자동화의 주역」, 《인쇄문화》, 1987년 10월, 34-41쪽.
장봉선, 「한글과 사진식자기」, 《인쇄계》, 5호, 1970년 5월, 46-52쪽.
장봉선, 「출판과 사진식자: 도서출판의 능률화를 위하여」, 《출판문화》, 67호, 1971년 4월, 18-19쪽.
장은정, 「한글 명조 활자체에 관한 연구」, 《한글정보》, 1993년 1월, 71-97쪽.
장은정, 「한글 110년 인쇄 발전사: 한글 원도편」, 《한글정보》, 1993년 1월, 64-70쪽.
정윤희, 「글자 역사의 한 페이지, 최정순」, 《지콜론》, 43호, 2010년 10월.
조갑준, 「서체개발 산증인 최정호 선생」, 《프린팅코리아》, 2006년 3월.
홍사권, 「문학자의 객체사상과 주체의무, 활자 및 사식서체에 있어서」, 《인쇄계》, 64호, 1980년 2월, 38-41쪽.
홍윤표, 「한글 글자체 본그림개발안」, 《인쇄문화》, 75호, 1992년 1월, 76-79쪽.
활자공간, 《히읗》, 1-7호, 2012-2015년

● 신문

「제1회 한국출판학회상에 인쇄자형 설계가 최정호씨」, 《경향신문》, 1972년 9월 21일, 5면.
「제1회 한국출판학회상을 타게된 최정호씨」, 《중앙일보》, 1972년 10월 10일.
「금년 3·1문화상 수상자 뽑아」, 《경향신문》, 1983년 2월 1일.
「한글 미학: 활자체연구 최정호씨」, 《한국일보》, 1986년 10월 9일.
「문체부 한글유공자 7명 선정」, 《경향신문》, 1994년 10월 7일, 17면.

「3·1문화상 수상자 발표 학술 신용하씨 예술 최정희씨 기술 장성도씨 근로 최정호씨」,《동아일보》, 1983년 1월 31일, 11면.

「故이숭녕박사 최정호씨 등 한글날 유공자에 서훈 표창」,《동아일보》, 1994년 10월 7일, 25면.

「최정호, 박종욱 도자기 서화전」,《매일경제》, 1982년 5월 8일, 9면.

「3·1문화상 4명 선정 발표」,《매일경제》, 1983년 2월 1일, 11면.

「한글 활자체 통일 필요하다」,《동아일보》, 1980년 8월 8일.

● 면담

김민수, 노은유, 김은영, 2011년 1월 20일, 서울 성수동.

모리사와 다케시, 모리사와 즈네히사, 이시카와 히데키, 노은유, 류양희, 노민지, 서영미, 2011년 4월, 오사카 모리사와 본사.

안상수, 노은유, 2011년 9-11월, 서울 상수동 날개집.

조의환, 노은유, 류양희, 노민지, 서영미, 2011년 10월 26일, 서울 광화문.

도리노우미 오사무, 노은유, 류양희, 노민지, 2011년 4월 19일, 도쿄 다카다노바바 지유코보.

모리사와 다케시, 「최정호 원도 작성 경위」, 2011년 7월 19일.

● 웹사이트

대한인쇄문화협회 www.print.or.kr

한국디자인사료 DB www.designdb.com/history

한글학회 www.hangeul.or.kr

직지소프트 www.jikjifont.com